主编　刘　鹏　著

长江出版传媒

湖北美术出版社

中国历代名家绘画大系

董其昌

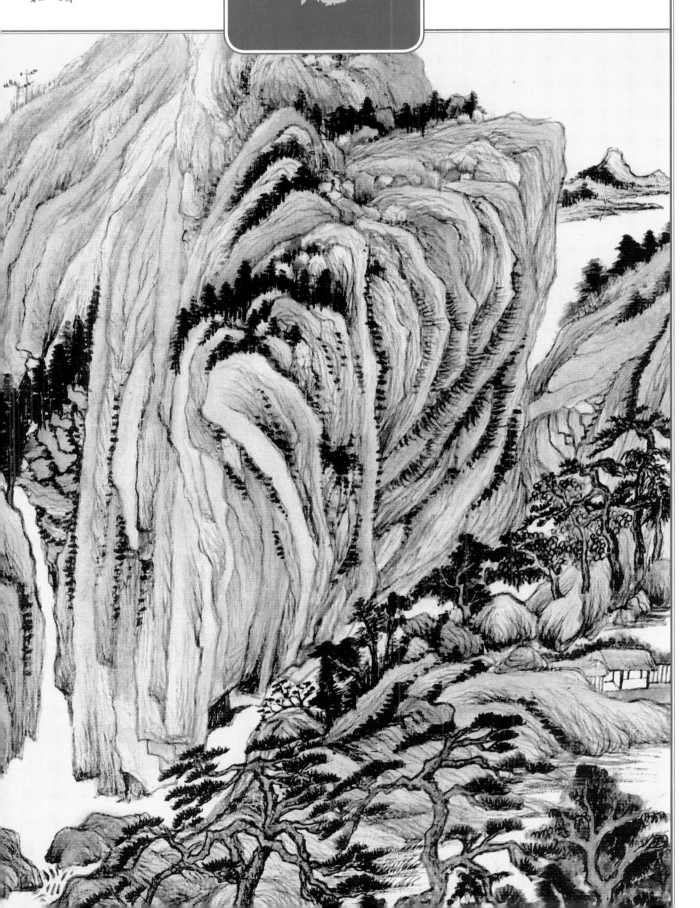

图书在版编目（CIP）数据

中国历代名家绘画大系．董其昌 / 任军伟主编；刘
鹏著．— 武汉 ：湖北美术出版社，2022.6
ISBN 978-7-5712-1568-2

Ⅰ．①中… Ⅱ．①任… ②刘… Ⅲ．①中国画—作
品集—中国—明代 Ⅳ．① J222

中国版本图书馆 CIP 数据核字（2022）第 093008 号

# 中国历代名家绘画大系·董其昌
ZhongGuo Lidai Mingjia Huihua Daxi Dong Qichang

责任编辑：范哲宁
技术编辑：平小玉
责任校对：杨晓丹

策　　划：北京艺美联艺术文化有限公司
丛书主编：任军伟
本书作者：刘　鹏
书籍设计：刘枝忠
平面制作：曹彦伟　陶　陶

出版发行：长江出版传媒　湖北美术出版社
地　　址：武汉市雄楚大街 268 号 B 座
电　　话：（027）87679525（发行）87679537（编辑）
邮政编码：430070

印　　刷：雅迪云印（天津）科技有限公司
开　　本：787mm×1092mm　1/8
印　　张：15
版　　次：2023 年 3 月第 1 版
印　　次：2023 年 3 月第 1 次印刷
定　　价：78.00 元

# 前言

中国画作为我国传统文化中的一个重要艺术门类，以其丰富的内涵、独特的风格和巨大的成就屹立于世界美术之林，始终闪烁着耀眼的光芒。在中国画悠久的历史中，名家辈出，他们留下了浩瀚的作品与深刻的理论，为我们今天学习和研究美术史论以及进行实践创作，提供了坚实的基础和广阔的空间。

自二十世纪二十年代起，美术史论家为了教学上的需要，在编写教材时，都会涉及中国画家及作品的介绍，但一般都较为简略。直到八十年代，上海人民美术出版社组织编写了一套「中国画家丛书」，这套小册子的出版，可算作中国画家专题研究的开始。该丛书因为选择的画家人数众多，成为当时颇受欢迎的普及读物，赢得了读者的广泛好评。此后，美术史论家对中国历代画家特别是近现代的虚谷、赵之谦、吴昌硕、齐白石、徐悲鸿、张大千、黄宾虹、潘天寿、李可染、傅抱石等画家展开了专题研究，取得了一系列成果。今天，随着美术史研究的深入和创作水平的提高，侧重于系统化的个案研究，已经成为学术研究最为显著的特点。

熟悉美术史的读者会知道，中国画从魏晋南北朝以来，不仅流派纷呈，代不乏人，而且在画家传世的作品中无不渗透着儒、道、释各家思想哲理及审美观念。可以说，如果我们对儒家「成教化，助人伦」「济文武于将坠，宣风声于不泯」的艺术功能不了解的话，那么就很难理解东晋顾恺之《女史箴图》、唐代阎立本《历代帝王图》的典型意义；如果我们对以老庄哲学为代表的道家学说不了解，也很难理解「元四家」为何把「平淡天真」作为山水画追求的最高境界，并喜欢表现格调高逸、韵致幽雅的景象；如果我们对佛教传入中国的历史不了解，也很难理解在「丝绸之路」上何以会出现莫高窟那样惊人的佛教艺术宝库，并从画幅当中寻觅到宗教画师的瓣瓣心香。大家知道，中国画本身就有诗歌一般擅于抒情的优点，含蓄缊藉的情趣、形象生动的比兴手法和抑扬顿挫的音韵节奏，如果我们连一点古典诗词知识都不具备的话，那么想要深入中国画艺术的堂奥，显然是很困难的。正如潘天寿先生在《听天阁画谈随笔》里所说的：「吾国唐宋以后之绘画，是综合文章、诗词、书法、印章而成者。其丰富多彩，均非西洋绘画所能比拟。」

即使我们能成为像潘天寿先生所说的集大成者，也不能妄自尊大，因为中国画并非完美无缺。在唐宋时代，中国画达到了巅峰，之后虽然也有一些富有革新精神的画家振奋一时，但从整个画史来看，唐宋的繁荣鼎盛局面久未再现。明清之际，中国画领域被一股保守摹古之风笼罩，陈陈相因，发展迟缓。尤其是到了晚清，中国画作品中表现出来的那种内容狭窄、技法陈旧，更使得这门艺术备受冷落而凋零。面对这样的现状，我们只有加大研究力度，才能更好地认识和了解传统，并为今后的创作指明方向，从而创造出具有新时代特色的新中国画艺术。如今，适逢我国文化大发展、大繁荣的盛世良机，让中国画在传统的基础上创新，在创新中健康发展，立足中国、走向世界，是我们每一个中国画家都应该担负的社会责任，更是任重道远的历史使命。而系统研究中国画家及其传世作品，无疑便成了当今美术家要重点关注的一项课题。

这套丛书选取了历代画家中的优秀代表者，侧重于整理、介绍与鉴赏。在内容上，主要对画家的生平事迹、艺术特色和社会影响等重点观照，而不作其他学术话题的过多展开与探讨。在语言上，力争形成富有感染力、形象化的文学语境，而非论文式的学术语境，开门见山，突出重点，尊重史实与主流观点，不作杜撰和戏说，做到知识性与趣味性的有机统一。从书通过对古代和近现代近百位画家的研究，争取使读者能够窥一斑而知全豹，充分了解中国画发展的历史概况，力图在中国文化繁荣发展的背景下实现美育的普及。

参与这套丛书撰写工作的各位作者，大多是全国各专业院校在读或已经毕业的美术学硕士、博士，有些选题正是在他们硕、博学位论文的基础上完善起来的，有理论深度且不乏真知灼见。从书中所引用的文献、图像资料，尽可能做到翔实、具体。除论证性的材料外，凡出现辅助性材料或说明性材料，均以现代汉语的方式对个人观点加以阐释。每本书中首次出现的历史人物，附以生卒年，以后不再标出。有时为了清晰地说明所论证的内容，给读者最直观的感受，在个别书中还会涉及相关的著作书影、历史照片和作品图版等，随文刊出，图文互证，使结论更具有说服力。还有一点需要说明的是，本套丛书充分尊重每位作者自己的研究方法、创见和成果，力求做到行文的严谨规范和阅读的雅俗共赏。

# 目 录

一　孔庆茂《八股文史》，凤凰出版社，二〇〇八年，第一九〇页。

二　（清）光训堂《董氏族谱》卷一，清康熙五十八年刻本。

三　（明）董其昌《容台别集》卷四，明崇祯三年董庭刻本。

# 第一部分　董其昌生平及绘画艺术

## 一、董其昌的生平

董其昌（一五五一—一六三六），字玄宰，号思白，又号香光居士，斋号有玄赏斋、戏鸿堂、画禅室、墨禅室、四源堂、宝鼎斋、来仲楼等、松江府上海人。明万历十七年（一五八九）中进士，入翰林院，散馆授编修。历任湖广提学副使、湖广学政、福建提学副使、太常寺少卿、礼部侍郎，官至礼部尚书，加太子太保。谥号文敏。著有《容台集》，辑有《万历事实纂要》《神庙留中奏疏汇要》，刻有《戏鸿堂帖》。

董其昌在书法、绘画、收藏、鉴定等方面都产生了巨大的影响。他的书法由米芾（一〇五一—一一〇七）上溯晋唐，天真烂漫，为明代帖学的集大成者，与邢侗（一五五一—一六一二）、米万钟（一五七〇—一六二八）、张瑞图（一五七〇—一六四四）并称『邢张米董』。他的绘画注重笔墨，秀润苍郁，超然出尘，创立了一种新的风格，『四王吴恽』、『四僧』、武林画派、新安画派等都受其遗泽。他的收藏观影响了清初高士奇（一六四五—一七〇三）、安岐（一六八三—约一七四六）等人的收藏理念。他倡导的『南北宗论』影响深远，至今仍有其理论价值。

董其昌还是隆万时代八股文『机法派』的集大成人物，他的《九字诀》是八股文史上影响很大的一篇理论总结著作，其《举业蓓蕾》专讲上的要件：『对古文、时文中的技法进行全面的总结，以九字概括整个文章艺术行文之机，讲用心和巧思，对后代产生很大的影响。明清两代的时文无不从中受到启发。』[1]

光训堂《董氏族谱》记载，董氏一族本是汴梁人，南宋建炎年间南渡，迁居于松江府华亭，遂为华亭人。『元代至元末年，华亭又拆分出上海县，董其昌生于上海县董家汇，故为上海人。始祖董官一，尝居竹冈东，生子董仲庄，居吴会里东沙冈之上。董仲庄生二子董思贤、董思忠。董思忠生三子董正、董真、董弘。董弘生董华、董华，字实夫，号仰斋，即董其昌曾祖，曾祖母高氏是高克恭的后人。[3]『董华生三子董懂、董懔、董悌、董枢，字世雍，号吾溪，即董其昌的祖父。董悌生四子董校、董材、董汉儒、董枢。董汉儒，字子策，号白斋，即董其昌的父亲，因此董其昌是松江董氏八世孙。

董其昌早年的家境较为贫寒，父亲董汉儒未考取功名，只是金山卫的一名庠生，日常以坐馆为生。董汉儒熟读《通鉴》，归家后常为董其昌口授。隆庆元年（一五六七），董其昌十三岁时与族侄董传绪（一五六一—一五七六）参加童子科，补郡庠，成生员。十七岁时两人共同参加府试，董其昌自负能得第一，知府衷贞吉（？—一五九六）嫌其书法拙劣，改判董传绪为第一名，董其昌大受刺激，发奋学书。董传绪比董其昌小一岁，铅椠征逐，形影相附，以诗翰相激扬，惜二十一岁早逝。由于董其昌痴迷于书法，常有人以笺扇相求，董汉儒见到即撕碎，使他专精于举业。为养家糊口，董其昌还到浙江任塾师，妻龚氏在家奉养双亲。

董其昌科举有望，离不开陆树声，莫如忠两位前辈的指点。陆树声（一五〇九—一六〇五），字与吉，号平泉，松江府华亭人。嘉靖二十年（一五四一）进士，官至礼部尚书。陆、董两家有通家之谊，董传绪胞弟董九皋是陆树声的女婿。陆树声致仕归乡，延请董其昌为塾师教授其子陆彦章（一五六六—一六三〇），董其昌得以时时向陆树声请益，学画也是始于这段坐馆时期。后来董其昌和陆彦章同年中进士，传为美谈。

莫如忠（一五〇九—一五八九），字子良，号中江，松江府华亭人。嘉靖十七年进士（一五三八），官至浙江布政使。董其昌常与莫如忠谈艺，效法唐顺之（一五〇七—一五六〇）的文章之道，进步神速。董其昌以此熟闻举业家正脉，笑古文词澹薄，进而求之佛经，手批《永明宗镜录》一百卷，

四　董其昌《行书墨禅轩说》卷，纸本，纵26.1厘米，横291.5厘米，广州艺术博物院藏。

五　李唐《文姬归汉图》册，绢本，设色，每开纵50.7厘米，横39.7厘米，台北故宫博物院藏。

窥得法门，撰有《作文诀》。

董其昌的同学项德纯（一五五一—一六〇一后）是嘉兴收藏家项元汴（一五二五—一五九〇）的长子，年轻的董其昌得以尽睹项家所藏书画巨迹，眼界大开：「初于虞、颜入，已而学右军，学钟太傅，然有肖似《兰亭》《丙舍》《宣示》等形模，便自沾沾，以为踞唐人之上。三五年间游学就李，尽发项太学子京所藏晋唐墨迹，始知从前苦心，徒费年月。」[四]

董其昌在万历七年（一五七九）和万历十三年（一五八五）两次赴南京参加乡试，皆铩羽而归。第一次赴南京应试时，董其昌见到了王羲之《官奴帖》唐摹本，颇受震撼。第二次和王衡（一五六二—一六〇九）、陈继儒（一五五八—一六三九）同赴南京，下第之后，陈继儒焚儒服，誓言放弃科举，做一名不出世的山人，董其昌坚持再考。

万历十六年（一五八八），太学生范尔孚捐资助董其昌赴顺天参加乡试，这次终于考中，被主考黄洪宪（一五四一—一六〇〇）擢为第三名，成举人。万历十七年（一五八九）二月会试，许国（一五二七—一五九六）进典礼闱，被擢为第二名，成贡士。三月殿试，中第二甲第一名，赐进士出身。自此，正式进入仕途。

万历十七年（一五八九）六月，董其昌被选为翰林院庶吉士。翰林院时期，董其昌多次观摩馆师韩世能（一五二八—一五九八）的藏品，眼力大进。韩世能，字存良，号敬堂，苏州府长洲人。隆庆二年（一五六八）进士，官至礼部左侍郎。韩世能富收藏，常将古画带到翰林院与门人同赏。其中一次赏画，韩世能还做了记录：「时同观者，门人陶望龄、焦竑、王肯堂、刘曰宁，为余和墨作字者黄辉，焚香从事者董其昌，执笔者世能也。」[五]

万历十九年（一五九一）卒于北京，董其昌行程数千里护其归葬福建大田，韩世能以高丽笺相赠。此行游历了武夷山，作诗纪之。万历二十年（一五九二）归朝，受命出使武昌，册封楚王朱华奎（一五七一—一六四三）。万历二十一年（一五九三），翰林院散馆，授编修。万历二十二年（一五九四），皇长子朱常洛（一五八二—一六二〇）出阁讲学，充展书官。万历二十三年（一五九五），任会试同考官。

万历二十四年（一五九六）七月，董其昌奉旨持节赴长沙封吉藩子朱翊銮（一五四三—一六一八）。十月，奉使三湘，取道泾里，华仲亨（一五三九—一五九九）代为牵线，从无锡周炳文后人手中购得黄公望（一二六九—一三五四）代表作《富春山居图》（分藏台北故宫博物院、浙江省博物馆）。万历二十五年（一五九七），奉旨主考江西，拔名流甚多。十月，自江西还乡，从上海潘云骥购得董源《龙宿郊民图》（台北故宫博物院藏）。又至松江小昆山读书台访陈继儒，作《婉娈草堂图》（台湾私人藏）。

万历二十六年（一五九八）正月，董其昌受命管理文官诰敕。八月，充皇长子朱常洛讲官。万历二十七年（一五九九）二月，董其昌升为湖广副使，以病推辞不赴，奉旨以编修养病。万历三十年（一六〇二）正月，董其昌同顾际明自樵李归，阻雨葑泾，捡古人名迹，兴至之际，作《葑泾访古图》（台北故宫博物院藏）。

万历三十一年（一六〇三），董其昌选辑历代法书刻成《戏鸿堂帖》。

万历三十二年（一六〇四）五月，在西湖以诸名迹易得吴廷（一五六一—一六二六后）所藏米芾《蜀素帖》（台北故宫博物院藏）。九月，被任命督湖广学政。万历三十三年（一六〇五），董其昌于武昌公廨晒画，并跋赵孟頫《鹊华秋色图》（台北故宫博物院藏）。万历三十四年（一六〇六）四月，因不循请托，为势家所怨，生童数百人群拥毁署。董其昌上疏乞休，皇帝不允，命其仍供原职。万历三十七年（一六〇九）冬日，起补福建提学副使，在任四十五日即告归。

万历三十九年（一六一一）正月七日，董其昌为同年吴正志次日又作《云起楼图》。万历四十一年（一六一三），起山东副使、登莱兵备、河南参政，皆不赴。万历四十二年（一六一四）正月十九日，过六十寿，陈继儒撰祝寿文。九月，以王蒙《青卞隐居图》（上海博物馆藏）与黄正宾易得惠崇《江南春》（故宫博物院藏）。十二月，米万钟嘱人从三千里外携来吴彬《十面灵璧图》（十面灵璧居藏）相示，为之长跋。

万历四十三年（一六一五）九月，董其昌次子董祖常霸占陆兆芳家使女绿英，并砸抢陆家，引起公愤。经人调解，此事暂平。有人传唱《黑白传》，演绎董家恶行，董其昌欲追究来源，疑为范昶所为，逼其发誓自证清白，范昶受辱暴毙。范氏家人上门说理，被董家殴打侮辱。事情传开，一发不可收拾，酿成「民抄董宦」的巨祸。万历四十四年

六　（明）佚名《民抄董宦事实》，中国野史集成》第二十七册，巴蜀书社，一九九三年，第六九二页。

七　（清）光训堂《董氏族谱》卷二。

八　（清）王宝仁《奉常公年谱》卷二，《北京图书馆藏珍本年谱丛刊》第六十六册，北京图书馆出版社，一九九九年，第三八二页。

九　汪世清《董其昌的交游》，《汪世清艺苑壹疑补证散考·上卷》，河北教育出版社，二〇〇九年，第一〇八页。

十　（清）陆心源《穰梨馆过眼录》卷二十六。上款人「君宓」，单国霖考为李日华，凌利中考为黎君实，金又考为顾君实，皆误。单国霖《〈燕吴八景图〉册及其早期画风探》，《丹青宝筏——董其昌书画艺术特集》I，第三十页，凌利中《〈丹青宝筏——董其昌的艺术超越及其相关问题〉，《丹青宝筏——董其昌书画艺术特集》II，上海书画出版社，二〇一八年，第六页。金又《直沂源委——董其昌董源画作的鉴藏及相关问题》，中国美术学院硕士论文，二〇一九年，第五页。

十一　叶晔《冯敏劝〈小有亭集〉及其生平考略——兼补〈全明散曲〉又刻〉套数》，《古籍整理研究学刊》，二〇一〇年，第二期，第六七页。

十二　汪世清《董其昌的交游》，《汪世清艺苑壹疑补证散考·上卷》，第一〇八页。

（一六一六）三月十六日，「三县军民乌合万余，共称报仇，忽于本日酉刻，烧毁董宦第宅。」六董宅被焚，家业为之一空，董其昌外逃避祸，半年后方得宁息。

朱常洛登基后，董其昌得到新的任命，但朱常洛在位一月即崩，半年后方得宁息。天启元年（一六二一）十二月，才重新起任太常寺少卿。天启二年（一六二二）四月，以太常寺少卿管国子监司业事。五月，遭刑科给事中傅櫆弹劾。六月，引疾乞休。七月，奉敕往南京采辑万历年间邸报，编成《万历事实纂要》。天启三年（一六二三）七月，《明光宗实录》修成，董其昌任礼部右侍郎兼侍读学士，协理詹事府事。十一月，奉命参与修纂《神宗实录》。天启四年（一六二四）四月，上书乞休。秋日，擢任礼部左侍郎。天启五年（一六二五）正月，升任南京礼部尚书，请辞，皇帝不允。六月，遭御史梁炳疏弹劾。七月，遭刑科给事中杜齐芳弹劾。八月，引疾乞休。十二月，致仕回籍。

崇祯三年（一六三〇），董其昌的著作由长孙董庭整理为《容台集》出版。《容台集》分诗集四卷、文集九卷、别集四卷，陈继儒撰序，刻于松江。崇祯四年（一六三一），应掌詹事府之召，从松江至北京。崇祯五年（一六三二），任礼部尚书，掌詹事府印，侍经筵讲官。因遭冯元飙参劾，乞罢礼部尚书，未果。崇祯六年（一六三三），多次上疏乞休。崇祯七年（一六三四）正月，皇帝允其致仕，赐驰驿回籍，加太子太保。崇祯八年（一六三五），《容台集》由长子董祖和（一五八六—一六六一）长孙董庭重新辑刻于福建，共二十卷。除陈继儒的旧序，又增有黄道周、叶有声（一五八三—一六六一）、沈鼎科（生卒年不详）三人的序。崇祯九年（一六三六），董其昌去世，年八十二。弘光元年（一六四四）九月，南明朝廷赐谥文敏。

董其昌生有四子。长子董祖和，字孟履，号起玄。上海廪生，荫入国学，选都察院照磨，升工部营缮司主事。次子董祖常（生卒年不详）字仲权，号得庵。华亭庠生，以荫选太常寺典簿，升南京应天府通判，又升刑部江西司主事。三子董祖源（一五九六—一六四七），字季苑，好读书，亦善画。四子董祖京（一六二二—一六七七），字欲仙，号瀛山。崇祯十二年（一六三九），董祖京与王时敏次女成亲八，二人入清后困顿不堪。

董其昌的早年交游，以活动于松江地区的诗友为主。董其昌加入过几个文社，如芝山诗社、十八子社等，社友有唐文献（一五四九—一六〇五）、何三畏（一五五〇—一六二四）、冯大受、陆万言、方应选、顾正谊（一五二八—约一六〇一）、董其昌参加了送别陈君寔回杭州的雅集，绘制《秋林归棹图》卷，莫是龙（一五三七—一五八七）题引首，董其昌与朱信敦、莫是龙、吴治、王伯稠（一五四二—一六一四）、丁云鹏（一五四七—一六二八）、彭汝让、孙枝、陈世德、周顺卿、陆应阳（一五四二—一六二七）、朱宪、冯邃、梁辰鱼（一五二〇—一五九二）、李华、应元赋诗赠别。十

杨继礼（一五五三—一六〇四）、陈继儒等。万历五年（一五七七）、董其昌曾在浙江平湖冯家坐馆，与冯氏父子来往较多。冯敏劝（一五三八—一五九四），字忠卿，号季山，嘉兴府平湖人。七举不第。长子冯伯祯（一五七一—一六〇一），字正伯，号敬别。次子冯伯禋（一五六一—一六二六），字钦仲，万历三十四年（一六〇六）举人。《小有亭集》收录有董其昌相关诗作，如《董玄宰至馆日园亭分韵得宽字》《与王、石二丈夜坐董玄宰忽至》《寓长干寺寄董玄宰吉士》。十一

中进士后，董其昌的交游圈也发生巨变，来往者多是显宦名士，如李贽（一五二七—一六〇二）、沈一贯（一五三一—一六一五）、王锡爵（一五三四—一六一一）、焦竑（一五四〇—一六二〇）、沈思孝（一五四二—一六一一）、陈所蕴（一五四三—一六二六）、安绍芳（一五四八—一六〇五）、王肯堂（一五四九—一六一三）、顾宪成（一五五〇—一六一二）、汤显祖（一五五〇—一六一六）、夏树芳（一五五一—一六三五）、冯时可（一五四六—约一六一九）、黄辉（一五五四—一六一二）、朱国祯（一五五八—一六三二）、叶向高（一五五九—一六二七）、陶望龄（一五六二—一六〇九）、吴正志（一五六二—一六一七）、高攀龙（一五六二—一六二六）、吴应宾（一五六五—一六三四）、袁宏道（一五六八—一六一〇）等。十二

屡屡谈及当时的窘迫：进京赶考前，董其昌的生活较为窘迫。他在写给岳父龚云渖的家书中，「今岁每月无一两余使用，乞岳父与大兄借当头一

十三　董其昌《家书卷》，纸本，纵17厘米，横31厘米，西泠印社二〇一八秋拍中国书画古代作品专场图录号5123。

十四　董其昌《关山雪霁图》，纸本墨笔，纵13厘米，横143厘米，故宫博物院藏。

十五　（明）陈继儒《陈眉公集》卷五十七，明崇祯刻本。

十六　（明）陈继儒《陈眉公先生全集》卷三十六刻本。

十七　（清）光训堂《输寮馆集》卷十。

十八　（明）范允临《输寮馆集》卷三《赵若曾墨浪斋画册序》，清初刻本。

十九　（清）陆时化《吴越所见书画录》卷五，清乾隆四十一年陆氏怀烟阁刻本。

二十　（明）陈继儒《陈眉公集》卷十二《与董玄宰》，明万历四十三年刻本。

二一　（明）陈继儒《白石樵真稿·尺牍》卷一《复王昆仑》，明崇祯刻本。

应，婿归即奉还不误也。岳书来，其所示帐上之费不知从何而出，此必未悉。既是海门处已补完而上司银又未至，则向来之费何处泥补。此必有入账，但岳父一时未能悉写耳。幸明示之。两大子出痘否，日夜悬念，全仗岳父扶植，感激不浅。惠米谢谢。』【十三】

及第后，董其昌的生活大为改善，陆续购入传世名作，如王羲之《行穰帖》（美国普林斯顿大学艺术博物馆藏）、董源《潇湘图》（故宫博物院藏）、董源《龙宿郊民图》（台北故宫博物院藏）、董源《夏山图》（上海博物馆藏）、赵令穰《湖庄清夏图》（美国波士顿美术馆藏）、宋徽宗《雪江归棹图》（故宫博物院藏）、米芾《蜀素帖》（台北故宫博物院藏）、米友仁《潇湘奇观图》（故宫博物院藏）、江参《千里江山图》（台北故宫博物院藏）、赵孟頫《鹊华秋色图》（台北故宫博物院藏）、黄公望《富春山居图》、倪瓒《六君子》（上海博物馆藏）、王蒙《青卞隐居图》（上海博物馆藏）等。

董其昌的卒日有三种说法，令人莫衷一是。董其昌的门生冒襄持『八月』说，挚友陈继儒提供了『九月廿八日』与『仲冬九日』两种说法。冒襄的说法见于董其昌《关山雪霁图》（故宫博物院藏）卷后的题跋，原文是：『计题画为乙亥五月间，临去丙子八月吾师仙游不过年余，乃绝笔也。』【十四】这段跋文书于庚午年，即康熙二十九年（一六九〇），冒襄年届八十，离董其昌去世已隔五十多年，此处的『丙子八月』应属误记，不足为据。

陈继儒的两种说法都收录于《陈眉公先生全集》。一是卷五十七《与王逊之》：『思翁九月廿八日戌时已游岱矣，仆送之入棺，主张道装，不腰玉带，以贻远忘。』【十五】这是陈继儒写给王时敏的书札，时间当在卒后不久。二是卷三十六《太子太保礼部尚书思白董公暨元配诰封一品夫人龚氏合葬行状》（下称《行状》）：『丙子仲冬九日，忽痰作，不三日而逝，顶心热，四肢如兜罗绵，岂佛家所谓无诸痛苦，不受恶缠者耶。』【十六】陈继儒是董其昌的知己，他却提供了两种说法，使人费解。清康熙五十八年（一七一九）重修的《董氏族谱》收录了这篇《行状》，文字基本一致，记录的去世时间亦同。

不过，《董氏族谱》还收录了董祖和在弘光元年（一六四四）给朝廷上奏的《请荫谥疏》：『（董其昌）崇祯五年起北京礼部尚书掌詹事府印，侍经筵讲官，寻以衰老七疏告休。至七年正月获赐驿回籍，三月加太子太保。次年九月病故。』【十七】董祖和是董其昌的长子，他给南明朝廷的疏文当不敢有误，又和陈继儒给王时敏的书札相呼应。

董其昌可靠的纪年最晚作品，都是作于崇祯九年（一六三六）九月，也是一个佐证。已知作于这年九月七日的有《细琐宋法山水图》（上海博物馆藏）、《仿范华原山水》（故宫博物院藏）《大观录》卷十九著录），本月重观并跋旧作《行书刻八林引》（故宫博物院藏），又为杨文骢《寿陈白庵山水图》（上海博物馆藏）作跋。因此，董其昌的去世时间应是崇祯九年九月二十八日。

至于陈继儒的《行状》因何种原因将时间后移？只能留待以后再考。

## 二、董其昌的绘画艺术

万历初年，吴门后学陈陈相因，面目单一，画风趋同，吴门画派日趋衰落。范允临（一五五八—一六四一）批评他们固步自封：『今吴人目不识一字，不见一古人真迹，而辄师心自创，惟涂抹一山一水，一草一木，即悬之市中，以易斗米，画那得佳耶？』【十八】董其昌对吴门也有很多批评，而且还有很强的地域意识，他为沈士充的长卷题跋，自信松江画派将取代吴门画派：『今见沈子居此卷，重峦叠嶂，长松巨壑，山居奇境，无所不具。吴门画手当拱手让吾松，不虚矣！』【十九】陈继儒即认为董其昌的画作力压元人与吴门：『见寄顾三孺画册，断然必传，传必价压胜国之上，无论文、沈，都、祝也。』【二十】

董其昌声称『画家以古人为师，次以造物为师，最终当以心为师。』他简化了古人画法，更为抽象，也更加立体，将笔墨提升到一个至高无上的地位。陈继儒认为董其昌可与古代名家一争高下：『玄宰书画，故是赵魏公前身。其书皆墨迹中得来，非若今人仅摹石榻余渖也。至绘业以胜国进宋唐，如沙弥为律师，散圣入庄严地，正堪与古人争衡矣。』【二一】

董其昌对画史进行整理，以禅喻画，倡导南北宗论：『禅家有南北二宗，唐时始分。画之南北二宗，亦唐时分也，但其人非南北耳。北宗则李思训父子着色山水，流传而为宋之赵幹、赵伯驹、伯骕，以至马夏辈。南宗则王摩诘始用渲淡，一变钩斫之法，其传为张璪、荆、关、董、巨、郭忠恕、

二二　（明）董其昌《容台别集》卷四。

二三　《妙合神离——董其昌书画特展》，台北故宫博物院，二〇一五年，第三七七页。

二四　《丹青宝筏——董其昌书画艺术特集》Ⅳ，第四八页。

二五　《中国绘画总合图录》第一卷，编号A一七一——一五，东京大学出版会，一九八二年，第一六二页。

二六　顾正谊《山水》轴，纸本墨笔，纵104.2厘米，横63厘米，台北故宫博物院藏。《故宫书画图录》（八），一九九一年，第二七二页。

二七　（明）董其昌《容台文集》卷四。

二八　董其昌题《小中见大》第八开《仿黄公望陡壑密林》，纸本，纵49.5厘米，横29厘米，台北故宫博物院藏。

二九　（明）董其昌《画禅室随笔》卷四。

三十　（明）莫是龙《石秀斋集》卷八，清康熙五十五年刻本。

三一　（明）董其昌《画禅室随笔》卷二。

三二　郭熙《溪山秋霁图》卷，绢本设色，纵26厘米，横206厘米，美国弗利尔美术馆藏。

三三　（明）董其昌《画禅室随笔》卷一。

三四　王安莉（1537—1610），南北宗论的形成，中国美术学院出版社，二〇一六年，第三一页。

三五　（清）陆心源《穰梨馆过眼录》卷二十六。

米家父子，以至元之四大家，亦如六祖之后，有马驹、云门、临济儿孙之盛，而北宗微矣。要之摩诘所谓云峰石迹，迥出天机，笔意纵横，参乎造化者。东坡赞吴道子、王维画壁，亦云："吾于维也无间然。"知言哉！』二三

这是董其昌对画史的一次理论总结，借此树立『文人画』的正宗性。

董其昌从十七岁才开始专攻书法，学画则更晚，是从二十三岁开始的。他本人有两种说法，一说是当年三月三十日，见其自跋董源《龙宿郊民图》："余以丁丑三月晦日之夕，燃烛试作山水画。自此日复好之，时往顾中舍仲方家观古人画，若元季四大家，多所赏心，顾独师黄子久，凡数年而成。"二四

另一说是四月一日，《山水图册》（上海博物馆藏）题跋："予学画自丁丑四月朔日馆于陆宗伯文定公之家，偶一为之。昨年二十三岁，今七十九人矣。"二四 另见于崇祯三年（一六三〇）所作《山水图》（美国大都会艺术博物馆藏）题跋："余自丁丑四月始学画，至庚午五十二年矣。画腊已久在诸画史之上。"二五

## （一）提携与启示：顾正谊、莫是龙对董其昌的影响

董其昌学画之初，受顾正谊、莫是龙的影响较大。顾正谊，字仲方，号亭林，松江府华亭人。其父顾中立为嘉靖五年（一五二六）进士，官至广西参议。顾正谊以父荫由国子生补武英殿中书舍人。董其昌习画时，常到顾家观古人名迹，并受到顾正谊的指点，后青出于蓝，顾正谊所作《山水》即称：『连日摹宋元诸大家真迹，颇能得其神髓，思白从予指授，已自出蓝。』二六 董其昌在元四家中最推崇黄公望，顾正谊恰以黄公望为宗，董其昌所作《顾仲方山水歌引》说：『君画初学马文璧，后出入黄子久、王叔明、倪元镇，吴仲圭，无不肖似。而世尤好其为子久者，以余知画，故属余言弁之首。』二七 顾正谊去世后，他收藏过的黄公望画作也尽数归了董其昌：『此幅余为庶常时，见之长安邸中，已归云间，复见之顾中舍仲方所。仲方诸所藏大痴画尽归于余，独存此耳。』二八

莫是龙，字云卿，后以字行，更字廷韩，号秋水，莫如忠长子。多次应试而不中，郁郁而终。著有《小雅堂集》《石秀斋集》《莫廷韩遗稿》《画说》。莫是龙善书工画，山水独以黄公望为宗。莫是龙比董其昌年长十八岁，两人关系在亦师亦友之间。董其昌学画之初，曾规模莫是龙。万历七年（一五七九），顾正谊三弟顾正心建造了青莲舫，常邀莫是龙、董其昌等人游玩。二九 本年，莫是龙为宋光禄作山水卷，董其昌也曾同观，啧啧称赏。三十 本年，董其昌与唐文献第一次赴南京应试落第，莫是龙、宋旭等人游长沙。万历十一年（一五八三），董其昌随莫如忠到龙，宋旭等人游长沙。万历二十七年（一五九九）四月二日晚，董其昌梦到了莫是龙，第二天起床后题莫氏旧藏郭熙《溪山秋霁图》以志怀念。

莫是龙还是董其昌鼓吹的『南北宗论』的重要一环。董其昌『跋仲方云卿画』称：『吾郡顾仲方、莫云卿二君，皆工山水。仲方专门名家，盖已有岁矣。云卿一出而南北顿渐，遂分二宗。』三一 学界对于『南北宗论』借助董其昌的影响力才发挥了其巨大的理论价值，仅此一点，也不能否定董其昌的功劳。

万历五年，陈君豁回杭州，顾正谊绘制《秋林归棹图》赠别，莫是龙题，董其昌等十八人赋诗赠别。此时的董其昌年方廿三，默默无闻，彼时的他还只是顾正谊、莫是龙交游圈里的一员，所题七言绝句是他存世最早的墨迹："秋林昨夜见新霜，归去关河叶叶黄。摇落那堪乡思急，中山水尚茫茫。其昌题赠别。"三五

## （二）但以意取，不问真切：《燕吴八景图》与风格的形成

万历二十四年（一五五〇—一六〇五），董其昌为同乡兼同僚杨继礼作《燕吴八景图》。杨继礼（一五五〇—一六〇五），字彦履，松江府华亭人。万历二十年进士，以庶常授编修。《燕吴八景图》为绢本设色，共八开，绘『舫斋候月』『西山暮霭』『西山秋色』『西山雪霁』『城南旧社』『九峰招隐』『西湖莲社』『赤壁云帆』，是他风格确立时期的代表作品。『舫斋候月』描绘的是董其昌在北京西山的寓所。题识中说："余旅长安，有小斋似舫子，唐元微题为舫斋，时同彦履过斋中，望西山朝暮之色，亦复对酒赋诗，夜阑更烛，因图以记之。"画中三人端坐于舫斋之中，红色长者应是主人董其昌，似与唐文献、杨继礼谈兴正浓。画中近于北宋赵令穰的《湖庄消夏图》（美国波士顿美术馆藏）『西湖莲社』的排布，近及远，层层推进。这里的西湖也在北京西山，『西湖在西山道中，设色清丽，绝类武

林苏公堤，故名。』画中之人闲庭信步，垂柳与莲花点缀其间，大有杭州西湖之胜。

『西山暮霭』绘西山黄昏时的云雾，大有米氏云山的风格，可能参照了米芾《春山瑞松图》（台北故宫博物院藏）的布局。董其昌虽仿米氏，设色却更加大胆，为了表现晚霞，他将山头染成橙红色，山体却是青绿色，对比强烈。『西山秋色』描绘的是『北京八景』之一的『玉泉垂虹』。峭壁的山体皴染结合，又有留白，较有体积感，是一次重要尝试。

『西山雪霁』描绘的是北京西山的雪景，董其昌自称『仿张僧繇』。青绿的陡崖与红色的树木形成鲜明的对比，中间还穿插了古寺，视觉反差极大。画面看似极简，画意却又极深。『城南旧社』是杨继礼所居龙门园，与冯梦祯三径只隔一水。此开构图为一河两岸式，以留白为主，庭院前后的树木描摹得分外细致。董其昌《陶白斋稿序》忆及当年与友人结社的盛况：

『余往同冯咸甫辈结社，斋中晨集，构经生艺，各披赏讫，即篝灯限韵，人赋诗几章。每夜分，狂饮狂歌。』[三六]

『九峰招隐』是陈继儒隐居之处，松江著名的『九峰三泖』。不论是以长线勾勒出来的山峰，还是山石与房屋，树木的组合关系，都明显受到了黄公望《富春山居图》的影响。『赤壁云帆』为最后一开，交代了作画的缘由。所绘之景为松江的小赤壁，在横云山之东。画中右侧矗立的横云山为画面主体，山石以长披麻皴绘就，苍劲秀润，另以浓墨点苔，颇为醒目。山脚下是过渡的矮山，与高山浑然一体。左侧是迎风而立的杂树，浓淡交错，虽略有刻画之迹，但大家风范已显露无遗。

董其昌于郭惟贤处再观此册时，不胜感慨，为之作跋，强调了从师古人到师造物的重要性：『夫师古者，非过古人之言也，不及古人之意也。见与师齐，减师半德，见过于师，惟以造物为师，方能过古人，谓之真师古不虚耳。』[三七]

对于《燕吴八景图》的奇特画风，何惠鉴认为：『该册页的魅力不仅在于董其昌用同样的怀旧方式再现过去和现在，也在于他更具挑战意味且无先例可寻地尝试将南宋院体转化为文人画的模式，笔法含蓄不露，设色有古意，并且为这一转化而造成一种有意稚拙的微妙之感。』[三八] 黄小峰认为：

『《西湖莲社》中对赵令穰「小景」的精心模仿，将开一代风气之先。《西山雪霁》中完美再现的张僧繇「没骨山」，也将在很长的时间里启发后人。《西山雪霁》《西山暮霭》中的绚烂红树和《西山暮霭》中对于夕阳光影的奇异表现，则与晚明时代对于视觉奇观的探索之风交相呼应。[三九]

（三）鉴藏对绘画的助益

董其昌以王维为『南北宗』的鼻祖，对于王维风格的认定也经历了一个过程。万历二十三年七月十三日，冯梦祯收到了董其昌寄来的信，索求拜观王维《江山雪霁图》，信写得情真意切：『今欲呕得门下卷一观。仆精心此道，若一见古迹，必能顿长，是门下宠成之。』[四十] 董其昌自认精于画道，因不易分辨王维画作的真貌，亟欲一观《江山雪霁图》。据另外一封信，董其昌在秋日收到了冯梦祯寄来的画卷：『秋间得远寄《雪图》，快心一观。』[四一] 冯梦祯不仅寄画，还求董其昌题跋。十月十五日，董其昌在灯下为《江山雪霁图》长跋，阐述了他对所见王维画风的论证。

『元四家』之中，董其昌最推崇黄公望。万历二十四年（一五九六），董其昌奉使三湘，取道泾里，华仲亨代为牵线，购得黄公望《富春山居图》，并在隔水上写下一段跋文。天启六年（一六二六），董其昌又得见沈周《仿黄公望富春山居图》（故宫博物院藏），他在次年题李流芳（一五七五—一六二九）山水卷时不无感慨地说：『余以丙申冬得黄子久《富春大岭图卷》，以丙寅秋得沈启南《仿痴翁富春卷》，相距三十一年，二卷始合。』[四二]

董其昌在北京吴廷处见到董源《夏木垂阴》，乃知黄公望也是来源于董源，后专意仿之。御史沈思孝（一五四二—一六一一）藏有黄公望赠陈彦廉画册二十幅，沈氏去世后被董其昌以四百七十金购入[四三]，董其昌认为黄公望画册的收藏『自此观止矣』。万历四十四年三月发生了『民抄董宦』，董其昌外出避祸。等到九月九日，董其昌仿黄公望画意作山水卷，原作为册页，董其昌却以长卷拟之，笔墨多变，造化多端，他对于黄公望的笔墨已极为熟稔。

自江西还乡，又从莫是龙婿潘云骧处购得董源《潇湘图》。十月，董其昌万历二十五年六月，董其昌于北京购得董源《龙宿郊民图》。其后，陈继儒在小昆山读书台筑婉娈草堂，董其昌到访，为陈氏作《婉娈草堂图》（台湾私人藏）。这件山水轴只比《燕吴八景图》晚了一年，堪称全面树立了董

三六 （明）董其昌《容台文集》卷一。

三七 《丹青宝筏——董其昌书画艺术特集》Ⅱ，第四七页。

三八 何惠鉴、何晓嘉《董其昌对历史和艺术的超越》，《美术研究》一九九三年第一期。

三九 黄小峰《董其昌的一五九六——〈燕吴八景图〉与晚明绘画》，《美术研究》二〇二〇年第六期。

四十 《中国书法全集·董其昌》，荣宝斋出版社，一九九二年，第二五〇页。

四一 《中国书法全集·董其昌》，第二五二页。

四二 （明）董其昌《容台别集》卷四。

四三 （清）陈撰《书画涉笔（续）》，《新美术》一九九九年第二期。

[四四] 石守谦《董其昌〈婉娈草堂图〉及其革新画风》，《从风格到画意——反思中国美术史》，北京大学出版社，二〇一〇年，第三一四页。

[四五] 高居翰将「顾侍御」指为顾正谊，邱士华改定为顾际明。邱士华《象外之致——董其昌的绘画》，《妙合神离：董其昌书画特展》，第三二四页。

家新貌，是开一代风气的典范作品。《婉娈草堂图》山坡的动感，无疑吸收了著名的《龙宿郊民图》坡石的表现方式，岩石的奇特手法，也和他观赏过的王维《江山雪霁图》有所关联。《婉娈草堂图》的重要价值，石守谦有一篇长文详述，文章结尾说：「在他的《婉娈草堂图》中，他不仅转化了古代风格，也转化了实景物象，并不为着记录他的游览，也不是在摹仿古人，也不为着发泄他在现实无法实现的隐居梦想，而只是以其笔墨企图现出一个以造化元气所生成的山水。」[四四]

董其昌对倪瓒（一三〇一—一三七四）也青睐有加：「元季四大家，独倪云林品格尤超。早年学董源，晚乃自成一家，以简淡处之。」万历二十八年，七月七日，董其昌舣棹苏州，同年王禹声出家藏名迹见示，有倪瓒山水、黄公望山水及赵孟頫《溪山仙馆图》。由于印象深刻，他专门仿倪瓒画意作山水轴。此轴将一河两岸式的构图进行了重新组合，并弱化了折带皴的棱角，笔墨更为雅驯。

万历三十年，董其昌四十八岁。这年的正月，他和友人顾际明从嘉兴归来的路上，途经封泾遇雨，董其昌借此空隙观古人名迹，兴之所至，作《封泾访古图》。[四五] 陈继儒评为「此北苑兼带右丞」，陈继儒的评语说出了董其昌的玄思，画中融合董源与王维二家画法，山石以披麻皴层层积染，富秀润之气，颇具质感，虽然是学自古人，却又拉开了距离。

董其昌善于鉴定米家山水，他不仅能区分米氏父子的差别，还能鉴别米友仁（一〇七四—一一五一）与高克恭（一二四八—一三一〇）的不同。米友仁《云山得意图》（台北故宫博物院藏）被南宋曾觌（一一〇九—一一八〇）认为是米芾所作，董其昌改定为米友仁。董其昌跋米友仁《云山墨戏图》（故宫博物院藏）指出米友仁的山水卷皆为高克恭所混。董其昌为同年吴正志作《奇峰白云图》即是仿米之作，较之米家山水却更为苍郁，是不同于前人的新风格，足以验证董氏所言：「以境之奇怪论，则画不如山水。以笔墨之精妙论，则山水决不如画。」

（四）驱役万象与镕冶六法：以《秋兴八景图》为例

万历四十八年（一六二〇），董其昌六十六岁。本年秋天，他陆续完成了著名的《秋兴八景图》（上海博物馆藏）。清人谢希曾的题跋道出了此册的精妙：「思翁《秋兴八景图》取三赵神韵，而运以已意，寓古淡于浓郁，真为妙绝。仿米海岳《楚山清校》参用北苑法，雄浑无匹。而末幅尤潇洒出尘，逸然意远。」《秋兴八景图》装裱顺序错乱，今重新排序。

七月三十日，董其昌仿家藏赵孟頫《仿巨然九夏松风图》，成《秋兴八景图》第一开。此开虽标明为临仿赵孟頫，但几乎没有赵孟頫的一笔一墨，蜿蜒的山坡以及虬曲的松树，都供董其昌的笔墨所驱使，此时早已跳出赵孟頫的藩篱，全是董氏家法。八月十五日，作《秋兴八景图》第二开。此开未言明仿自何人，应为宋元融合之作。画中的树木极为抽象，设色深沉，远山亦以不同的颜色染出，辅以简单的皴法，颇具逸趣，这一路画法对于四王影响尤深。

八月二十五日，舟行瓜步江，作《秋兴八景图》第三开。此开与众不同，笔墨较为含蓄，构图迂回曲折，画面天真烂漫，一片生机。本月还作有《秋兴八景图》第四开，整体布局是典型的一河两岸式，但不同于倪瓒的疏朗与冷峻，董其昌笔下的山石线条较为灵活，笔墨蕴藉，近处的松树在穿插中反而透露出一种婀娜之态，有强烈的动感。

九月一日，作《秋兴八景图》第五开。董其昌通过层层积染来表现近处的坡石，树木从坡石上自然生长开来，有一种很强的生命力。一河之隔的山川并不巍峨，山石堆积而成，山后隐藏的城门以示别有天地。九月五日，作《秋兴八景图》第六开。此开以山石、松树紧密组合，使画面看上去较为紧凑，且不失疏朗。角度新颖而独特，整个画面恰似从元画中截取了一个局部意，是董其昌的笔墨游戏。

九月七日，吴门友人以米芾《楚山清晓图》见示，对图临之，成《秋兴八景图》第七开。吴荣光对题：「米家《云山得意卷》，定为元晖确不可易。茫昧四百载，实自香光发之。」此开其实并不似米家山水，只是仿其大意。九月八日，作《秋兴八景图》第八开。董其昌自称：「是月写设色小景八幅，可当《秋兴八景图》。」可见他立意便高，自信此册可与画史不朽。吴荣光评为：「香光以禅理悟书画，有顿证而无渐修，颇开后学流弊，然其绝顶聪明，不可企及。」

四六　（清）恽寿平《瓯香馆集》卷十二《画跋》，清道光刻本。

四七　（清）王时敏《王奉常书画题跋》卷下，清宣统二年刻本。

四八　（明）董其昌《容台别集》卷四。

四九　（清）陆时化《吴越所见书画录》卷六。

五十　（清）张庚《国朝画徵录》卷上《王时敏》，清乾隆四年刻本。

五一　（清）王时敏《王奉常书画题跋》卷下。

五二　赵令穰《湖庄消夏图》，绢本设色，纵19.1厘米，横161.3厘米，美国波士顿美术馆藏。

五三　（清）王时敏《王奉常书画题跋》卷上。

五四　王鉴《烟霭水阁图》，纸本墨笔，纵96.6厘米，横49.5厘米，上海博物馆藏。

五五　（清）陆时化《吴越所见书画录》卷六。

五六　王鉴《青绿山水图》，纸本设色，纵23厘米，横198.7厘米，故宫博物院藏。

五七　（清）王翚《清晖赠言·自序》，《中国书画全书》第七册，上海书画出版社，一九九四年，第八一五页。

五八　万新华《中国绘画大师精品系列·王原祁》，江西美术出版社，二〇一二年，第一五三页。

# 三、董其昌的艺术影响

董其昌的山水画主要学习董源、巨然、米家父子和『元四家』，创造了新的面貌，为文人画之大成。他对当时的画坛尤其是清初四王一派，影响极深。『四王』之中，王时敏与王鉴都受过董其昌的教诲，属嫡传正脉。王时敏（一五九二—一六八〇），字逊之，号烟客，苏州府太仓人，官至太常寺少卿。王时敏少时即从董其昌学画，董其昌常以画作赠予王时敏。万历四十五年（一六一七），董其昌作推崇黄公望，对王时敏也是言传身教：『子久画首冠元四家，得其断楮残缣，不啻吉光片羽。其生平所最合作尤莫如《富春山卷》，盖以神韵超轶，体备众法，又能万汇浑融，不落笔墨畦径，故非人可企及。』[四七]董其昌《唐宋人诗意图》（上海博物馆藏）赠王时敏。崇祯二年（一六二九），董其昌为王时敏作山水轴。天启五年，董其昌从宝华山庄还，舟中为王时敏作《宝华山庄图》（上海博物馆藏）。王时敏也购藏过董其昌的作品，复请董氏题跋。

天启七年（一六二七），王时敏仿黄公望风格作《武夷接笋峰》，董其昌评价极高，叹服不已：『今见逊之此图，追踪子久，烟云奔放，林麓深密，实为画中之诗，三十年前眼境重新，坐收幔亭奇致。叹服！叹服！』[四八]康熙三年（一六六四），王时敏仿黄公望山水，王鉴评为深得子久三昧，可媲美董其昌：『画得子久三昧，前惟董文敏，近独奉常。』[四九]张庚直接将王时敏看作是董其昌的传人：『思翁综揽古今，阐发幽奥，一归于正方之禅室，可备传灯一宗真源嫡派，烟客实亲得之。』[五十]

鉴藏方面，王时敏也受董其昌影响。王时敏回忆在董家见过不少名作：『往于董宗伯斋，见关仝大轴，布景正是如此。又见李成雪图，位置亦约略相似。』[五一]董其昌旧藏过的赵令穰《湖庄清夏图》（美国波士顿美术馆藏）被王越石以倪瓒山水易去，方才安心：『今又为逊之玺印所得，得所归矣。』[五二]王时敏还从董其昌手上购入黄公望真迹：『往从董文敏公所购得几幅，虽非极致，要皆真迹。』[五三]

王鉴（一六〇九—一六七七），字圆照，号湘碧，染香庵主，苏州府太仓人。王世贞曾孙，官廉州知府，世称『王廉州』。王鉴初学画时以黄公望为师，得到董其昌的称赞。[五四]董其昌还授以作画之道，王鉴回忆说：『董文敏尝谓余曰：「学画惟多仿古人，使手心相熟，便能名世。」每思此言，信足启发后进。[五五]

崇祯九年九月，在董其昌去世之前，王鉴到董家看到了董源《夏山图》、巨然真迹、赵孟頫《鹊华秋色图》等名作，对于这次眼福，他在之后的画作中屡屡提及。顺治十五年（一六五八），王鉴仿《鹊华秋色图》笔意作《青绿山水图》（故宫博物院藏），此卷秾丽高华，备极变化之妙，构图虽有宋元之法，但设色全是董其昌的路数。[五六]康熙六年（一六六七），王鉴新得董其昌《仿古山水》，临仿一过，自评如东施效颦。董其昌好用高丽笺，康熙九年（一六七〇），王鉴也在高丽笺上仿其笔意作画。王鉴跋董其昌《画禅室写意册》，叹其空前绝后。在去世前一年（一六七六），王鉴还有《仿董文敏遗意》，以为沈周（一四二七—一五〇九）、文徵明（一四七〇—一五五九）尚有习气，不及董其昌。

王翚与王原祁出生较晚，没能亲炙董其昌，而是间接通过王时敏、王鉴学习。王翚（一六三二—一七一七），字石谷，号耕烟散人、清晖老人，苏州府常熟人。王翚师从王鉴、王时敏，是董其昌的再传弟子。王鉴初次见面时，王翚以所携董其昌画作进行讲解：『随命其客邀至，翚得以弟子礼见，因出董文敏所图长卷，指点诱掖，郑重而别。』[五七]台北故宫博物院藏有王翚早年所作《仿古山水图》，明显受到董其昌风格的影响。故宫博物院藏有王翚早年《夏山积雨图》，虽然标为仿董源，其实笔墨与造型也是董其昌的样式。

王原祁（一六四二—一七一五），字茂京，号麓台，苏州府太仓人。康熙九年（一六七〇）进士，官至户部左侍郎。王原祁从祖父王时敏学画，私淑于董其昌，对董氏评价极高。『学古之家，代不乏人，而出蓝者无几。宋元以来，宗旨授受，不过数人而已。明季一代，惟董宗伯得大痴神髓，犹文起八代之衰也。』王原祁由董其昌上溯到黄公望，又创立自己的风格，将山水画的程式化发挥到极致，『他不仅在创作上努力实践，而且还在理论上给南宗绘画作了阐发与总结，从而使南宗画学理论体系更加具体而丰富，并对后世山水画创作产生了深远影响。』[五八]

五九　沈颢《仿古山水图》，绢本设色，每开纵29.2厘米，横33.7厘米，上海博物馆藏。

六十　（明）沈颢《画麈》，《昭代丛书·辛集别编》卷三十五，清末重印本。

六一　（清）姜绍书《无声诗史》卷四，清康熙五十九年刻本。

六二　董其昌《溪山秋霁图》，纸本墨笔，纵248厘米，横85厘米，香港佳士得2008春拍重要藏家中国书画珍藏专场图录号一一二九。

六三　任军伟《查士标及其绘画艺术》，《中国绘画大师精品·查士标》，天津人民美术出版社，2016年，第三〇页。

六四　龚贤《云峰图》，纸本墨笔，纵163厘米，横90.3厘米，美国纳尔逊—阿特金斯艺术博物馆藏。

六五　八大山人《仿董其昌山水》，纸本墨笔，每开纵31.2厘米，美国弗利尔美术馆藏。

六六　八大山人《仿董巨山水》，纸本墨笔，纵124.5厘米，横205厘米，北京传是2009秋拍中国书画专场图录号二二四。

六七　王方宇《八大山人的书法》，《中国名家法书·八大山人法书集（二）》，文物出版社，1997年，第六二页。

六八　《八大山人全集》第三册，江西美术出版社，2010年，第五七二、五七四页。

『四王』之外，董其昌的『南北宗论』和绘画还影响到了周边的苏州、南京、杭州乃至江西地区。沈颢（一五八六—一六六一后），字朗倩，号石天，苏州府吴县人。著有《画麈》。沈颢不仅接受了董其昌的南北宗论，还有所发明。他在《仿古山水图》（上海博物馆藏）中说：『三十年前曾与玄宰氏阅《捕鱼雪渡》卷，知其为南宗提倡，扫宕中有建立，自唐迄宋百余家，谁不朝宗《辋川》。』[五九]沈颢《画麈》第二目《分宗》即以此立论：『禅与画俱有南北宗，分亦同时，气运复相敌也。南则王摩诘，裁构淳秀，出韵幽澹，为文人开山。』[六十]

程正揆（一六〇四—一六七六），字端伯，号青溪道人，德安府孝昌人。崇祯四年（一六三一）进士，授尚宝司卿。入清官工部右侍郎，后罢官，居南京。著有《青溪遗稿》。《无声诗史》记载程正揆曾问学于董其昌：『是时董宗伯思白为风雅师儒，先生折节事之，虚心请益。董公亦雅爱先生，凡书诀画理，倾心指授，若传衣传钵焉。』[六一]崇祯五年（一六三二），董其昌入京时携有王维《江干雪霁图》，一般人想见而不可得，董其昌对程正揆青眼有加，不仅允其展玩，还指授笔墨三昧。

查士标（一六一五—一六九七），字二瞻，号梅壑，徽州府休宁人。为『新安四家』之一。查士标从小就临习董其昌的书法，形肖神似，可以乱真。他比董其昌小一个甲子，刻有一印『后乙卯人』。查士标八十岁时，宋荦来访，查士标以一件董氏风格的书法见赠，宋荦认为是董其昌生平得意笔，珍为拱璧。之后才知是查士标的临作，惊叹叫绝，佩服不已。查士标评董其昌的山水与米芾、倪瓒并立：『数百年来，华亭董尚书独契斯旨，超然笔墨蹊径之外，与米、倪二家卓然鼎足。』康熙二十四年（一六八五），查士标作八开《仿古山水册》，第三开是学董氏的风格。他还有一幅《清溪归棹》（日本大阪市立美术馆藏）也是学董其昌。[六二]康熙三十一年（一六九二）又作《山水》八开，第六开就言明仿自董其昌。董其昌是查士标师法古人的阶梯：『就似董而言，主要是董其昌为查士标确立了一个以南宗为主导的风格路线。可以说，远仿董、巨，倪、黄、近揽沈、文，正是在董其昌南宗所规范的艺术视野中进行的。』[六三]

龚贤（一六一九—一六八九），字半千，号野遗、柴丈人、钟山野老，苏州府昆山人，流寓金陵。崇祯七年（一六三四），龚贤十六岁时就与董其昌、程正揆、杨文骢等接触过。康熙十三年（一六七四），龚贤作《云峰图》（美国纳尔逊—阿特金斯艺术博物馆藏），他在卷后列举了自己的师承，提到曾亲见董其昌：『吾生及见董华亭，二李恽邹尤所许。晚年酷爱两贵州，笔声墨态能歌舞。』[六四]龚贤擅长以墨层层积染，从『白龚』慢慢转变为『黑龚』，在清初画坛别树一帜，画风奇崛，正是得了董其昌用墨的真传。

八大山人（一六二六—一七〇五），谱名朱统鍌，出家为僧，法名八大山人、传綮、拾得、何园。为『四僧』之一。故宫博物院藏有一件《花卉卷》，两首五言古诗以及署款『传綮』『个山』，也是典型的董字。八大山人有一册《仿董其昌山水》，直接抄录了董其昌的款识，是他学董的明证。[六五]八大山人《仿董巨山水》作于康熙四十二年（一七〇三），吴云边跋曰：『胚胎大痴而苍浑古劲』，其实这张画的风格不是大痴，而是董其昌。[六六]《虚斋名画续录》评：『此幅全仿董巨，苍密浑厚，颇与思翁相近。』正是知者之言。此作脱胎于董氏，更显荒率罢了。

八大山人《行草题画诗》（美国弗利尔美术馆藏），作于康熙十年（一六七一），用笔、结体、章法绝似董其昌。据王方宇研究，『到了五十三岁，《个山小像》的题识中，就有董字和黄字的痕迹。黄，就在己亥至戊午这二十年之内。从上面所述材料来看，他是先学董，辛亥（一六七一）已经有成熟的董字作品，一直到壬戌（一六八二）才有他学黄字的作品，但是他学黄的初期，也没放弃董字的规模』。[六七]

南京博物院藏有八大山人两通手札，内容是向友人索观董其昌真迹：『手卷奉还，董字画不拘大小，发下一览为望。』『《天马赋》、陈先生字，居六画，一并送上。《天马赋》原本较此字小，以不得真迹为恨事耳。』[六八]八大山人对于董其昌作品的留意与搜寻，于兹可见。

第二部分　董其昌绘画作品

一、董其昌有纪年的绘画作品

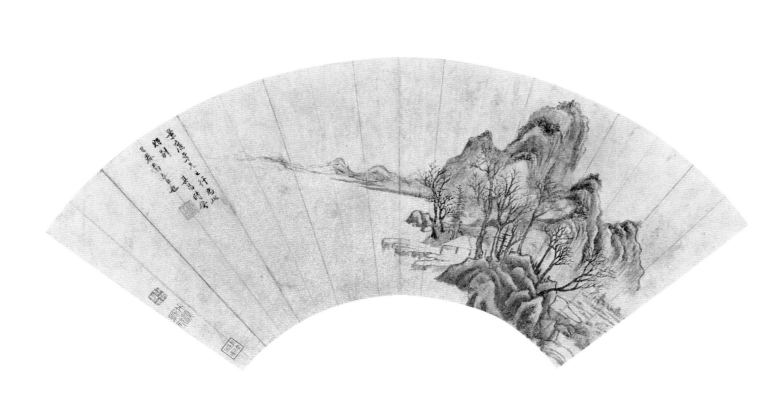

## 山水扇面

金笺墨笔

纵19厘米　横54厘米

一五九三年

天津博物馆藏

款　识：景雍年兄之行，为此赠别。其昌，时癸巳春前
五日也。

钤　印：董其昌印（朱）

鉴藏印：嘉定徐氏珍藏（朱）　竹溪秘玩（朱）
静海励氏（朱）

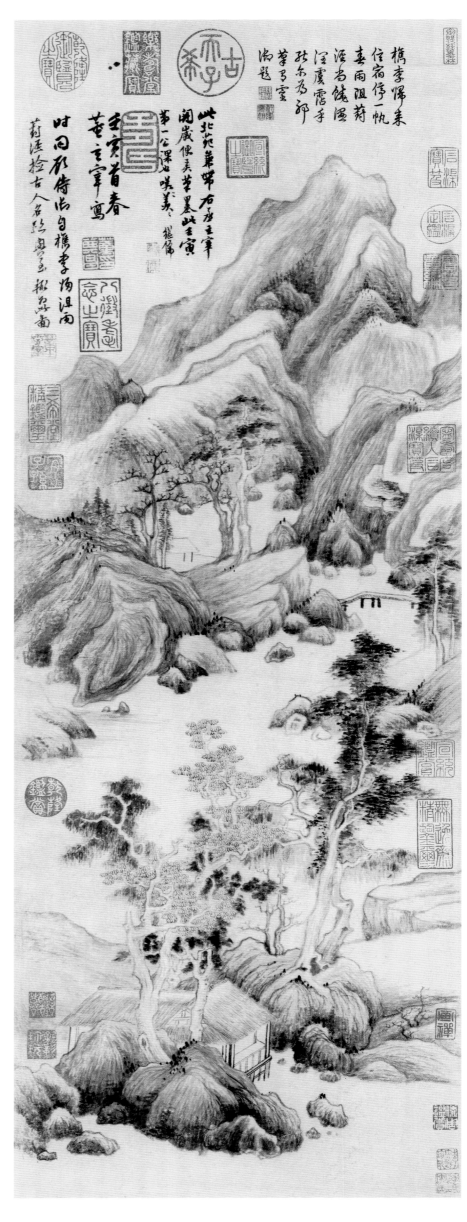

# 莼泾访古图

纸本墨笔

纵80厘米　横29.8厘米

一六〇二年

台北故宫博物院藏

款　识：壬寅首春，董玄宰写。时同顾侍御自檇李归，

　　　　阻雨莼泾，捡古人名迹，兴至辄为此图。

钤印：董其昌印（白）　董玄宰（朱）　画禅（朱）

题　跋：此北苑兼带右丞，玄宰开岁便弄笔墨，此壬寅

　　　　第一公课也，叹羡叹羡！继儒。

钤印：醇儒（朱）

题　跋：檇李归来信宿停，一帆春雨阻莼泾。尚饶湿润虞

　　　　霁手，能尔为耶笔有灵。御题。

钤印：几暇怡情（白）　乾隆宸翰（朱）

鉴藏印：项圣谟（白）　孔彰珍玩（白）

　　　　李云达珍玩（朱）　李氏写山楼藏（朱）

　　　　仪周鉴赏（白）　石渠宝笈（朱）

　　　　石渠定鉴（朱）　宝笈重编（白）

　　　　御题翰墨林（朱）　宁寿宫续入石渠宝笈（朱）

　　　　乐寿堂鉴藏宝（白）　古希天子（朱）　寿（白）

　　　　乾隆御览之宝（朱）　八徵耄念之宝（朱）

　　　　三希堂精鉴玺（朱）　宜子孙（白）

　　　　乾隆鉴赏（白）　宣统御览之宝（朱）

　　　　宣统鉴赏（朱）　无逸斋精鉴玺（朱）

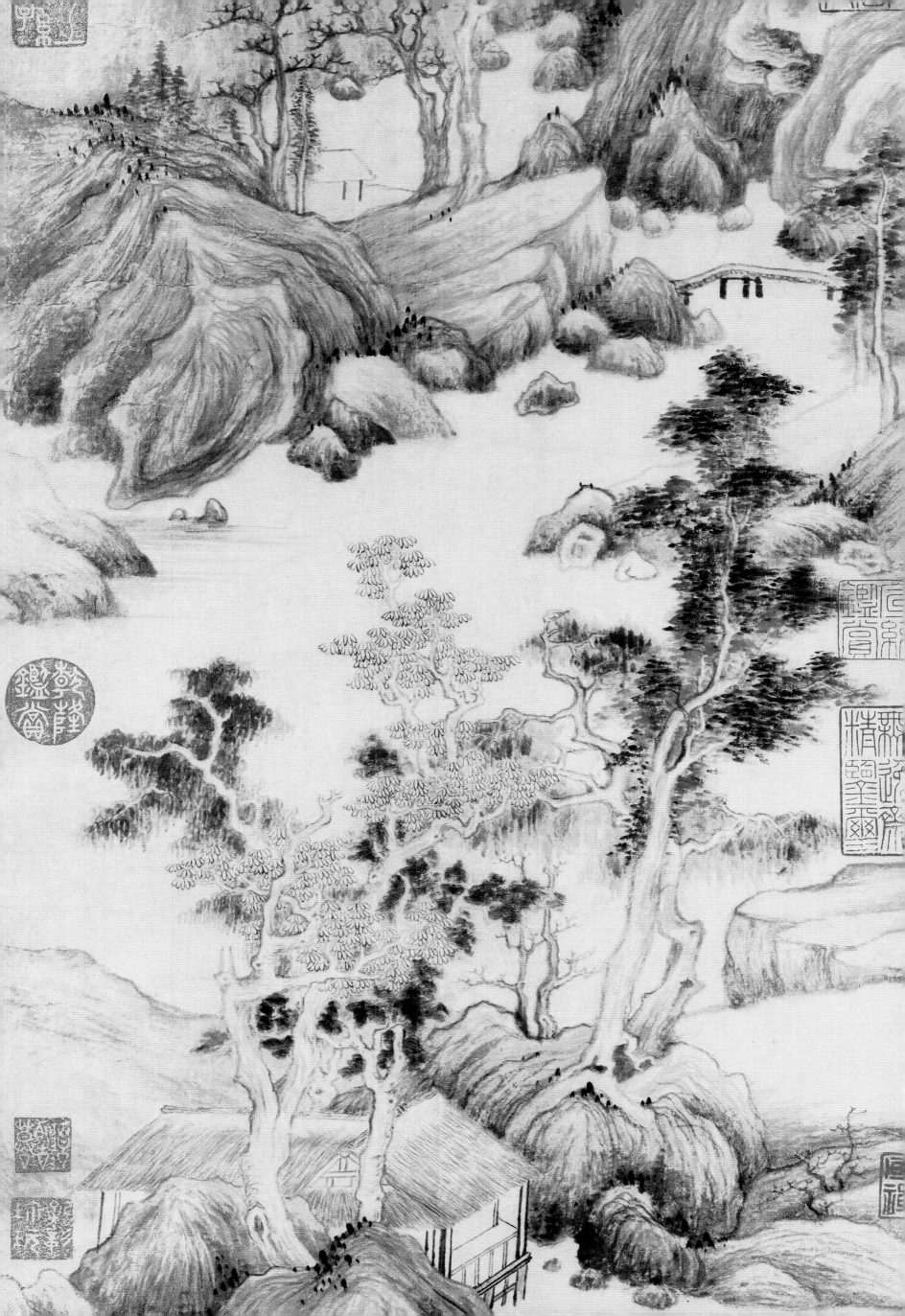

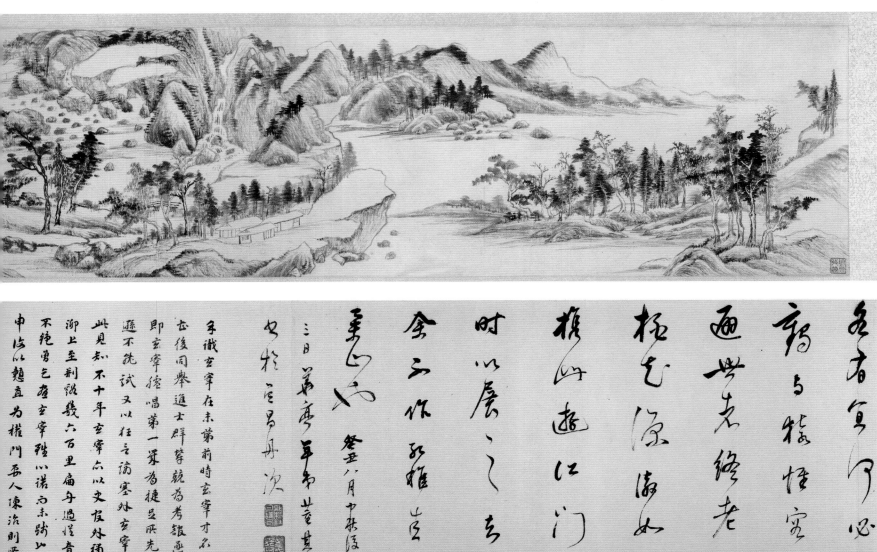

## 荆溪招隐图

纸本墨笔
纵26厘米 横92.6厘米
一六一一年
美国大都会艺术博物馆藏

款识：荆溪招隐图。辛亥人日，董玄宰写于宝鼎斋。此余辛亥岁为澈如光禄作也。今年予自田间被征，与澈如同一启事。予既已誓墓不出，而澈如亦意在鸿冥。余举赠友人诗，题此卷曰：我如远山云，君如朝日暾。出处各有宜，何必鹤与猿。惟容避世者，终老桃花源。澈如携此游江门，时以展之。去余不作孔稚圭举止也。癸丑八月中秋后三日，华亭年弟董其昌书于吴昌舟次。

钤印：知制诰日讲官（白） 董其昌印（白）
玄赏斋（白） 董其昌印（白）

题跋：余识玄宰在未第前，时玄宰才名噪甚。后同举进士，群辈竞为考馆逐鹿，即玄宰胪唱第一，几为捷足所先。余逊不就试，又以狂言谪塞外，玄宰由此见知。不十年，玄宰亦以史官外补，自洮上至荆溪几六百里，扁舟过从，音问不绝。曾乞画玄宰，虽以诺而未践也。戊申音问复以慭直为权门要人陈治则所逐，光禄之席未煖，黜为湖州司李。玄宰故见恶斯人者，不觉同病相怜，访余云起楼头，贻以二卷。一昼既各移藩臬，忌玄宰者未容出山。余虽为小草，亦望望然，从彭蠡拂衣而归，此图遂成先谶矣。今而后，山中日月正长，白首兄弟载书画船问字往还，誓不为弋者所慕，又岂待招而后隐哉。丁巳夏至日，长蜚散人吴正志识。

钤印：吴正志印（白） 吴之矩（白）

题跋：沈景倩《野获编》载僧慧秀能诗，为吴澈如比部所厚，筑庵阳羡以居之。后澈如转江右兵使，慧秀竟弃瓢笠称山人。未几慧秀死，而澈如之长君洪亮以劝诱慧秀还俗犯佛戒，故遭冥谴。其事甚怪，殆不足论。余尝见《宜兴

此余辛亥藏为
活如光禄作也
七年于自田间获
继与庶几同一慨
事于院之誓笔
不生而悔如不竟
在鸠宾金峯顺
发人诗额此卷曰
我如壑山云起
如眠白暇生一变

沈景倩野获编载僧慧秀
能诗为吴徽如此部而摩挲
庐阳羡以居之後徽如鬻江右
兵徒慧秀竟弃瓢笠禄山人
来数慧秀敛而微如之长君
洪亮以劝诱慧秀还俗花烛
成政遣寘其事慧怪殆佛
之论余尝见宜兴志知微如为
吴中名宿世家藏其云起
楼至今尚在也丁丑二月同龢记

志》，知澉如为吴中名宿，家世最盛，其云起
楼至今尚在也。丁丑二月，同龢漫记。

钤印：翁同龢印（白）

鉴藏印：叔平所藏（朱）龢（朱）
常熟翁同龢摩挲审定（白）
韵斋收藏（朱）翁万戈鉴赏（朱）
万戈珍赏（朱）

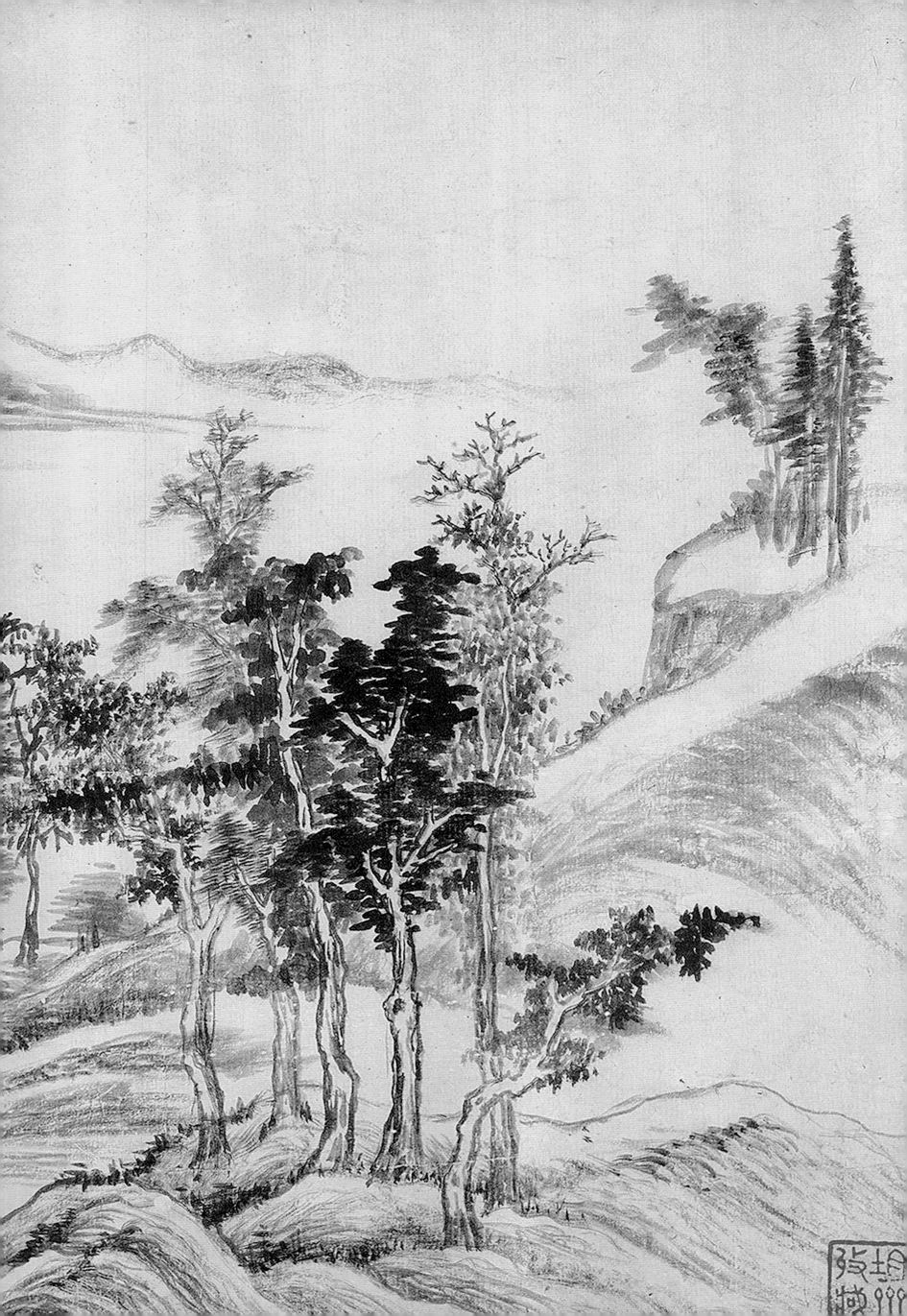

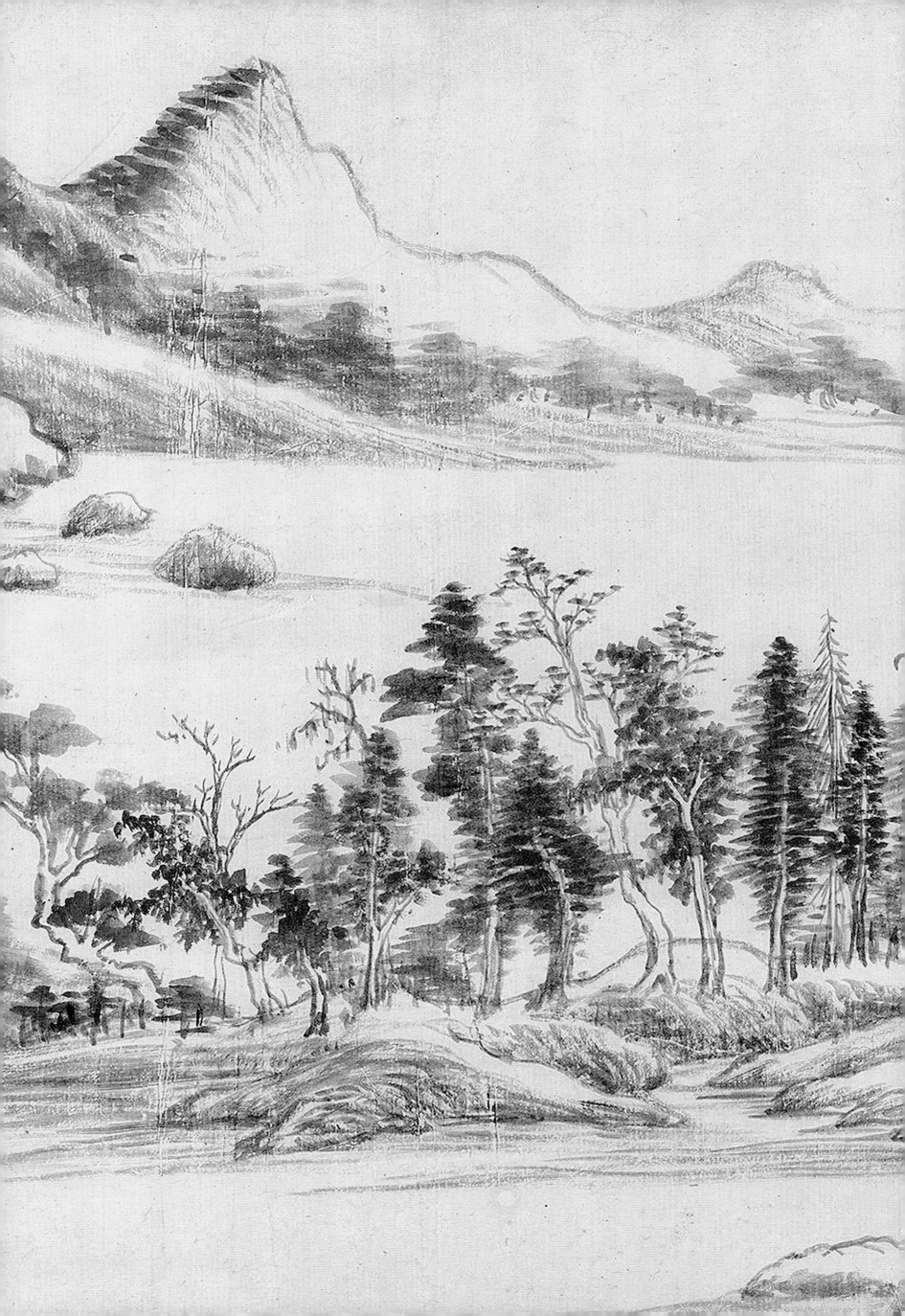

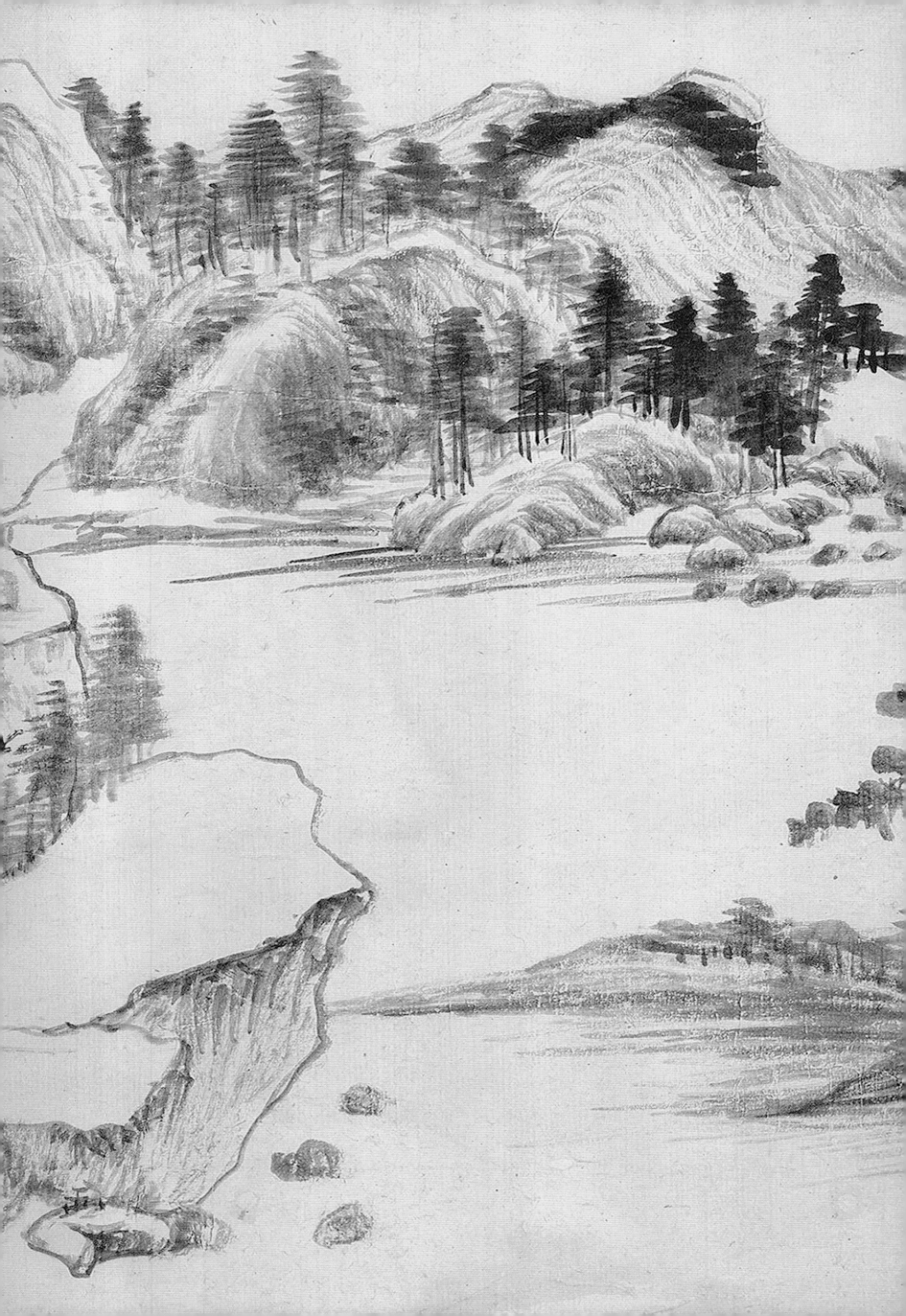

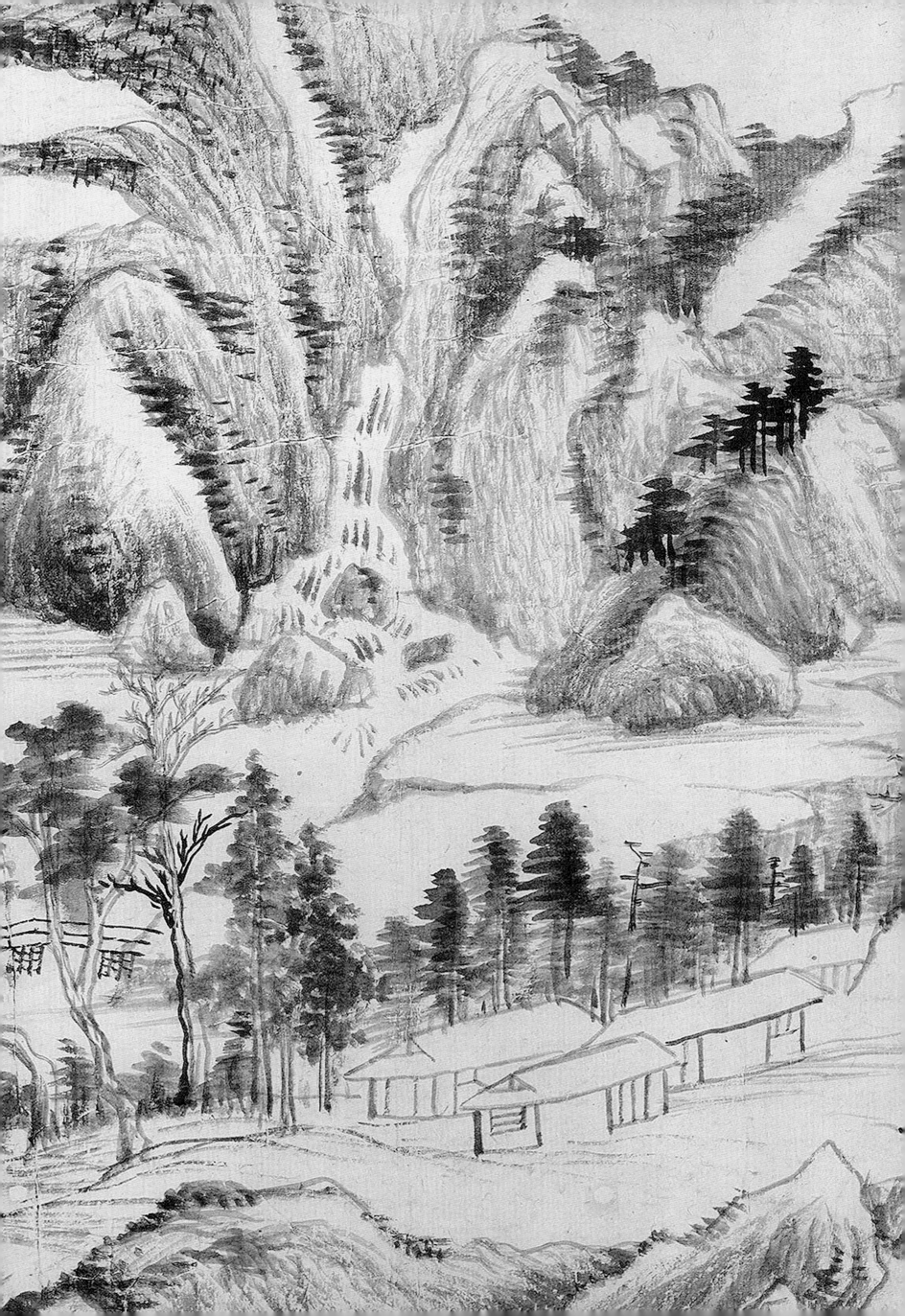

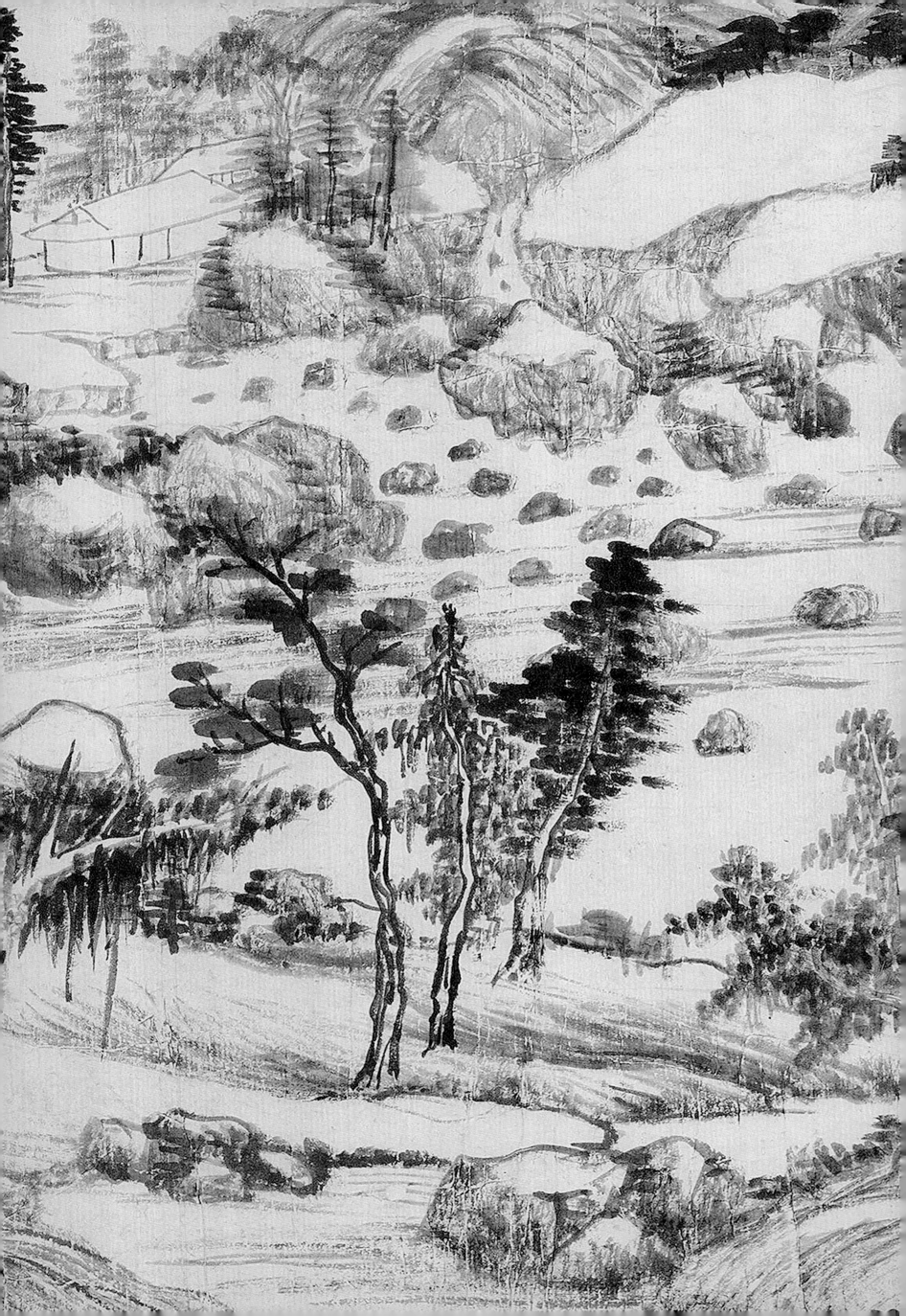

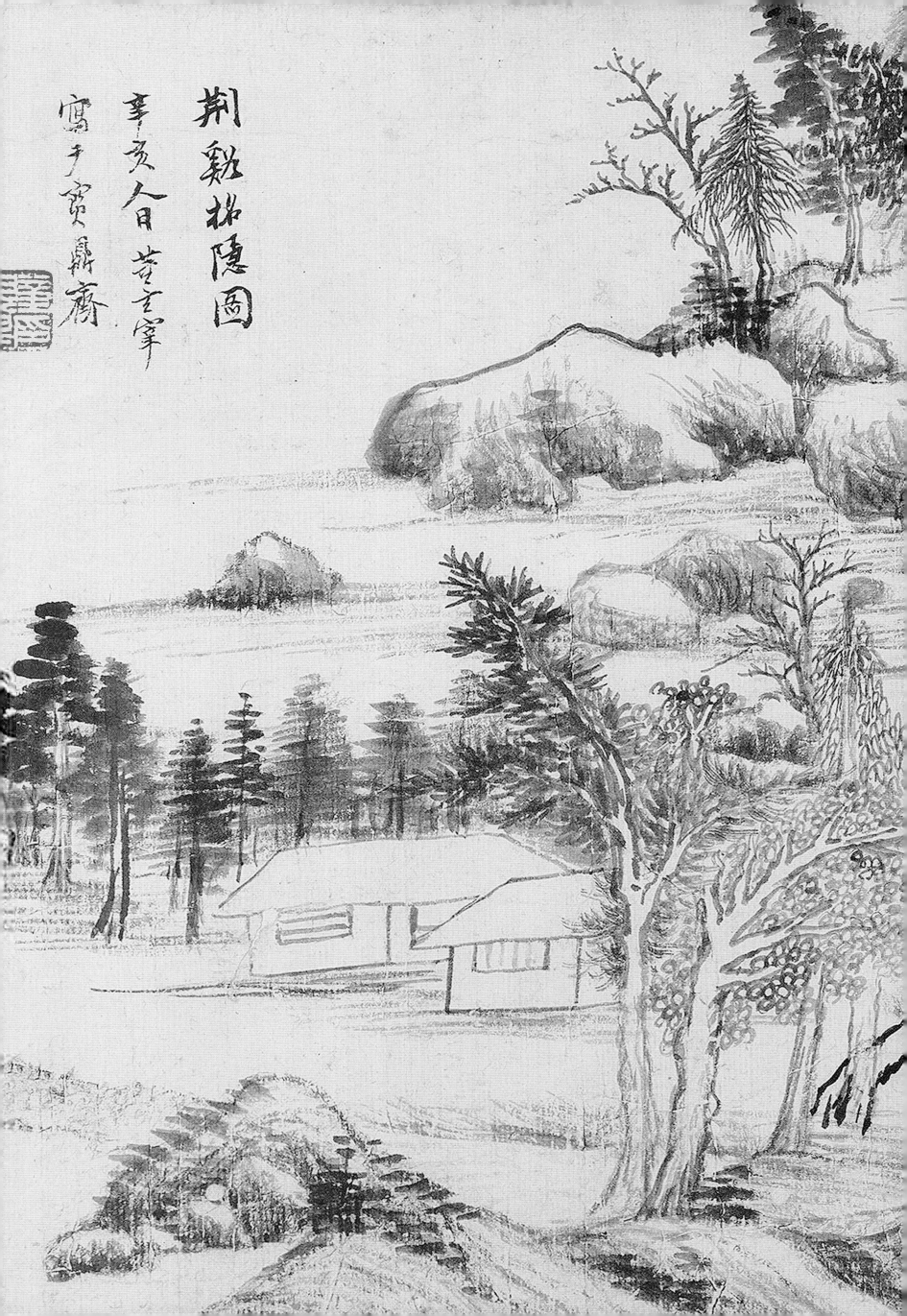

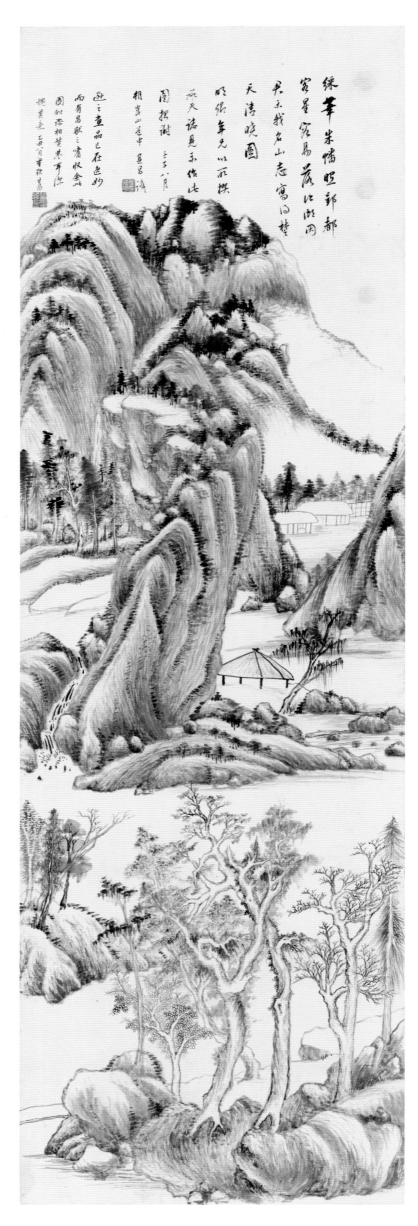

山水图

纸本墨笔

纵155厘米　横50厘米

一六一二年

台北故宫博物院藏

款　识：彩笔朱幡照郛都，客星容易落江湖。因君示我
名山志，写得楚天清晓图。明卿年兄以所撰承
天志见示，作此图报谢。壬子八月朔崑山道
中。其昌识。逊之画品，已在逸妙，而有昌歇
之嗜，收余此图，似谬相赞誉耳，深愧其意。
乙丑八月重题，其昌。

钤　印：董其昌印（白）董其昌印（白）

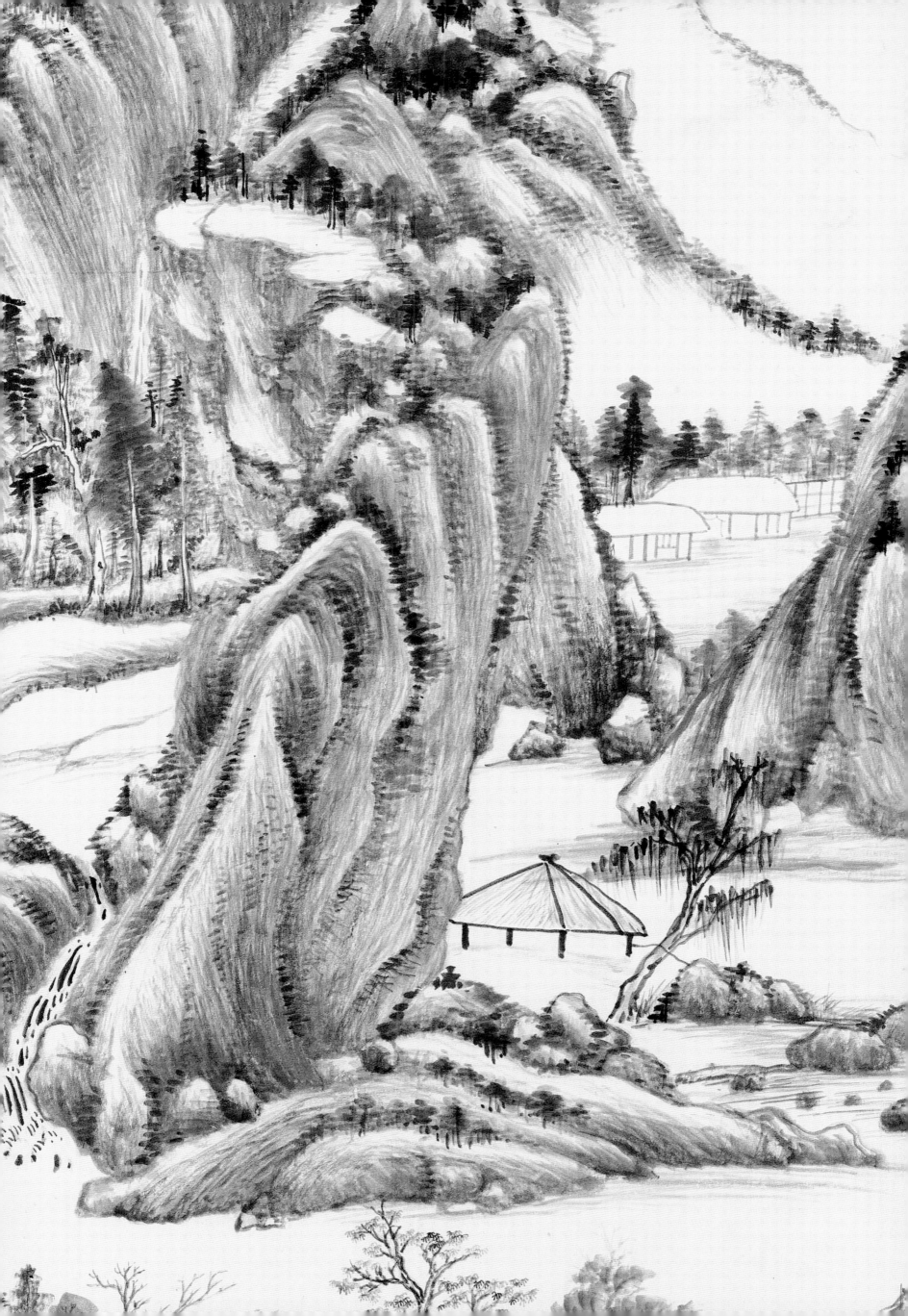

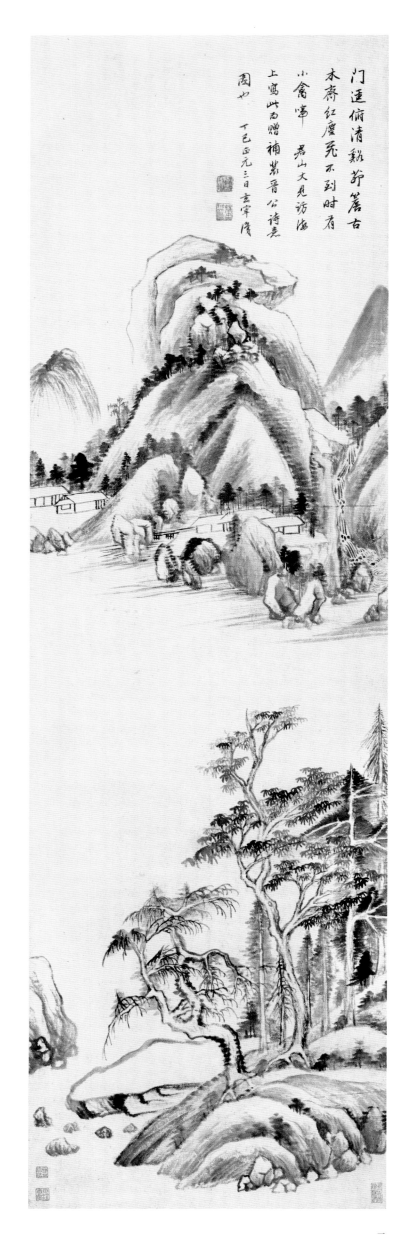

门逕俯清溪茅簷古
木齋红塵无不到时有
小禽啼　君山丈见访海
上寫此为赠补裴晋公诗意
周也　丁巳正元三日玄宰識

## 山水图

纸本墨笔

纵130.5厘米　横39.2厘米

一六一七年

美国弗利尔美术馆藏

款　识：门径俯清溪、茅簷古木齐。红尘飞不到，时有
　　　　小禽啼。君山丈见访海上，写此为赠。补裴晋
　　　　公诗意图也。丁巳正元三日，玄宰识。

钤　印：太史氏（白）　董其昌（朱）

鉴藏印：四可斋珍藏印（朱）　田溪书屋（朱）
　　　　冠五珍藏（朱）　王季迁海外所见名迹（朱）

二三

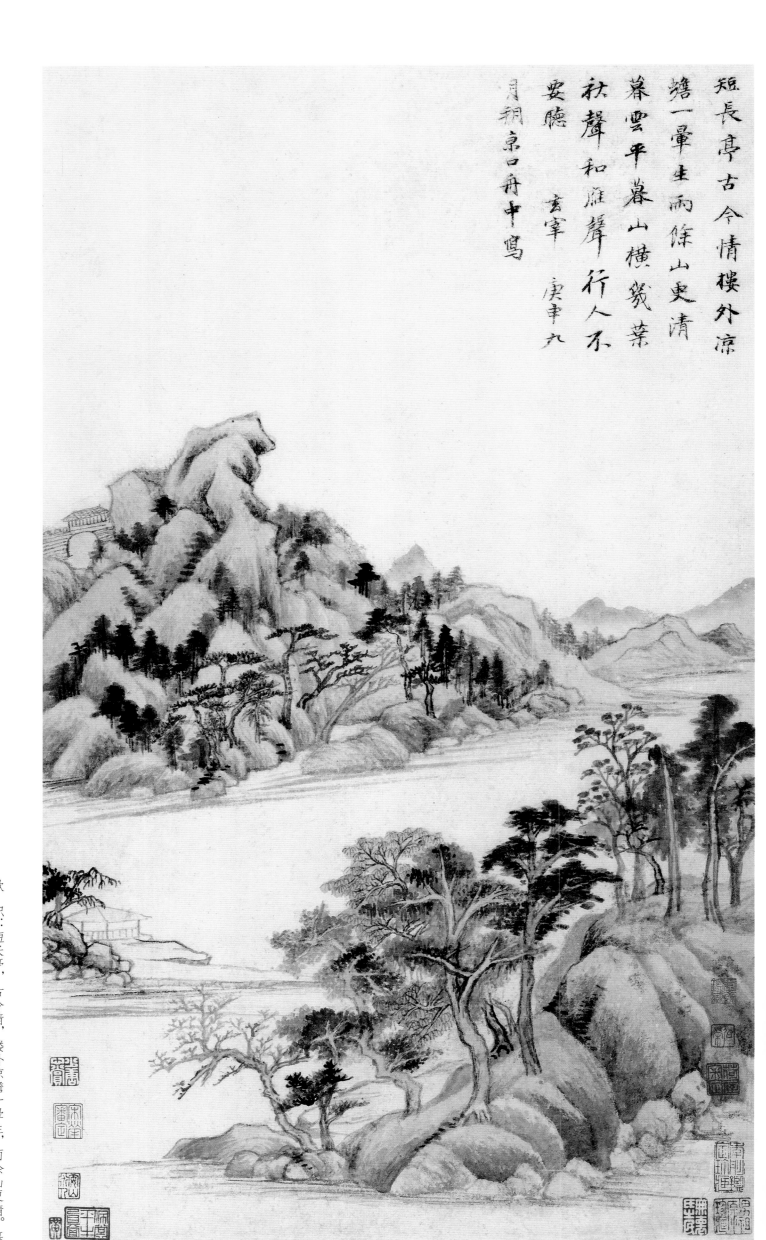

短长亭，古今情，楼外凉蟾一晕生，雨余山更清。暮云平，暮山横，几叶秋声和雁声，行人不要听。玄宰。庚申九月朔，京口舟中写。

## 秋兴八景图册之一

纸本设色

纵53.8厘米　横31.7厘米

一六二〇年

上海博物馆藏

款识：短长亭，古今情，楼外凉蟾一晕生，雨余山更清。暮云平，暮山横，几叶秋声和雁声，行人不要听。玄宰。庚申九月朔，京口舟中写。

鉴藏印：男祖源珍藏（朱）　宋荦审定（朱）
佩裳平生真赏（朱）　黄□（朱）　安山道人（朱）
荷屋审定（朱）　伯荣（朱）　季彤鉴定珍藏（朱）
无怀氏之民（白）　少唐心赏（白）　虚斋鉴藏（朱）

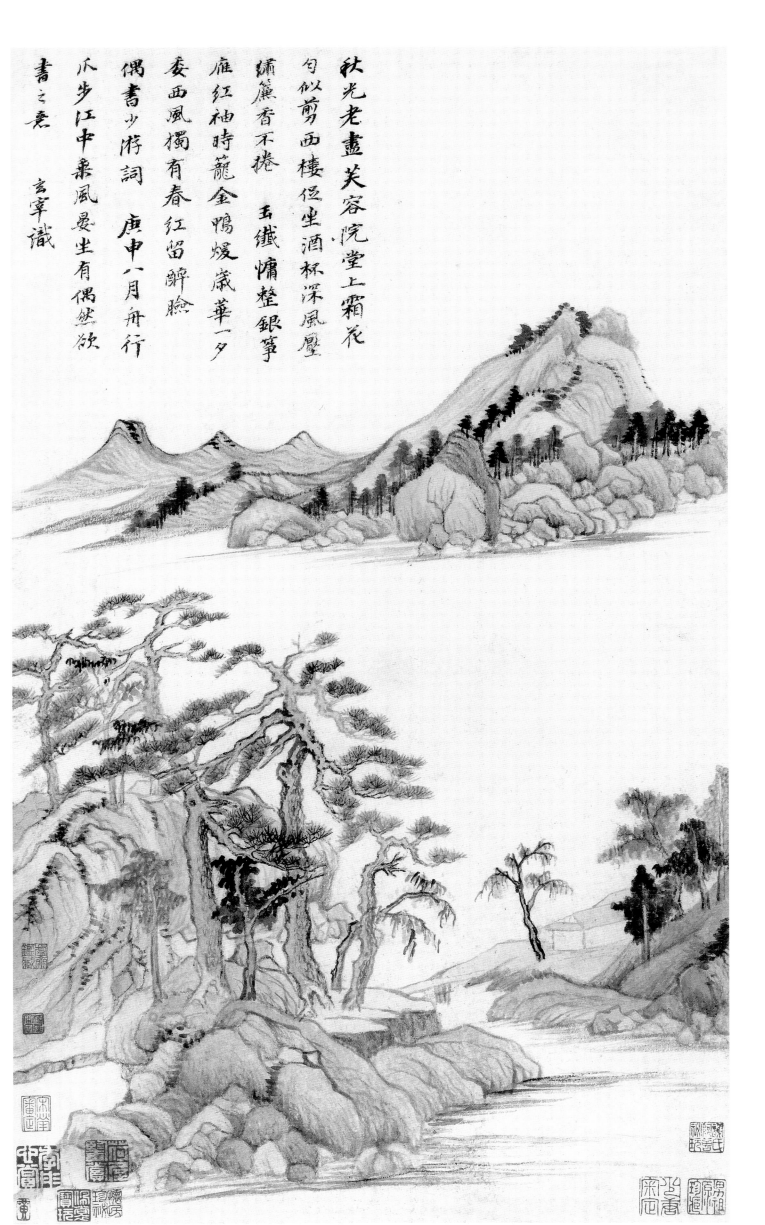

秋光老盡芙容院堂上霜花

匀似剪西樓促坐酒杯深風凰

繡簾香不捲 玉纖慵整銀箏

雁紅袖時籠金鴨媛歲華一夕

委西風擱有春紅留醉臉

偶書少游詞 庚申八月舟行

爪步江中乘風晏坐有偶然欲

書之意 玄宰識

秋兴八景图册之二

纸本设色

纵53.8厘米 横31.8厘米

一六二〇年

上海博物馆藏

款 识：秋光老尽芙蓉院，堂上霜花匀似剪。西楼促

坐酒杯深，风压绣帘香不卷。玉纤慵整银筝

雁，红袖时笼金鸭媛。岁华一夕委西风，独有春红留

醉脸。偶书少游词。庚申八月舟行瓜步江中，乘风晏

坐，有偶然欲书之意，玄宰识。

鉴藏印：男祖源珍藏（朱） 宋荦审定（朱）

季彤心赏（白） 黄□（朱） 少唐审定（朱）

谢氏阿曾秘玩（朱） 虚斋鉴藏（朱）

荷屋鉴赏（白） 荷屋审定（朱）

佩裳宝玩（白）

怀民珍秘（朱）

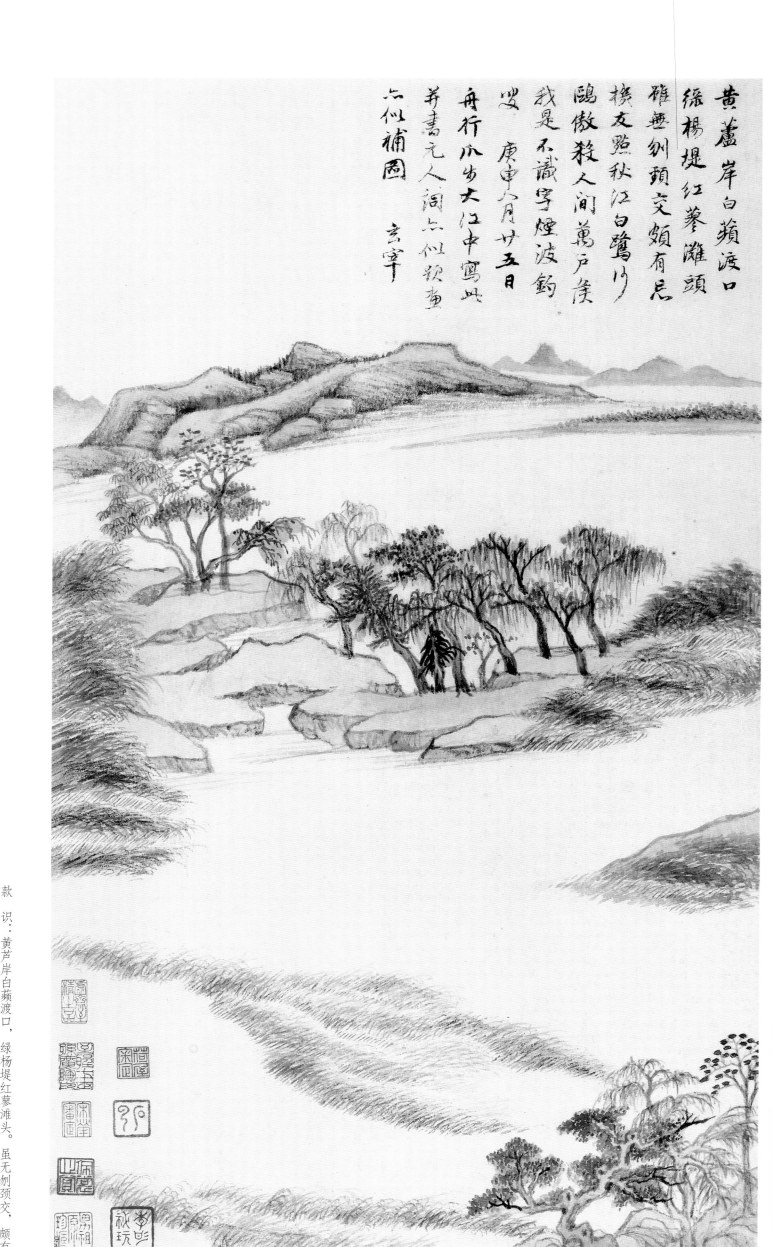

黄蘆岸白蘋渡口
綠楊堤紅蓼灘頭
雖無列頰交頸有侶
擯友照秋江白鷺川
鷗傲殺人間萬戶侯
我是不識字煙波釣
叟 庚申六月廿五日
舟行瓜步大江中寫此
并書元人詞亦似補圖
亦似補圖 玄宰

秋興八景圖冊之三

紙本設色

縱53.8厘米　橫31.7厘米

一六二〇年

上海博物館藏

款　識：黃蘆岸白蘋渡口，綠楊堤紅蓼灘頭。雖無列頸交，頗有
忘機友。點秋江白鷺沙鷗，傲殺人間萬戶侯，我是不識
字煙波釣叟。庚申八月廿五日，舟行瓜步大江中，寫此
并書元人詞，亦似題畫，亦似補圖。玄宰。

鑒藏印：男祖源珍藏（朱）　宋犖審定（朱）　石云（朱）　荷屋審定（朱）　季彤秘玩（朱）

佩裳心賞（朱）

至聖七十世孫廣陶印（朱）　虛齋至精之品（朱）

二七

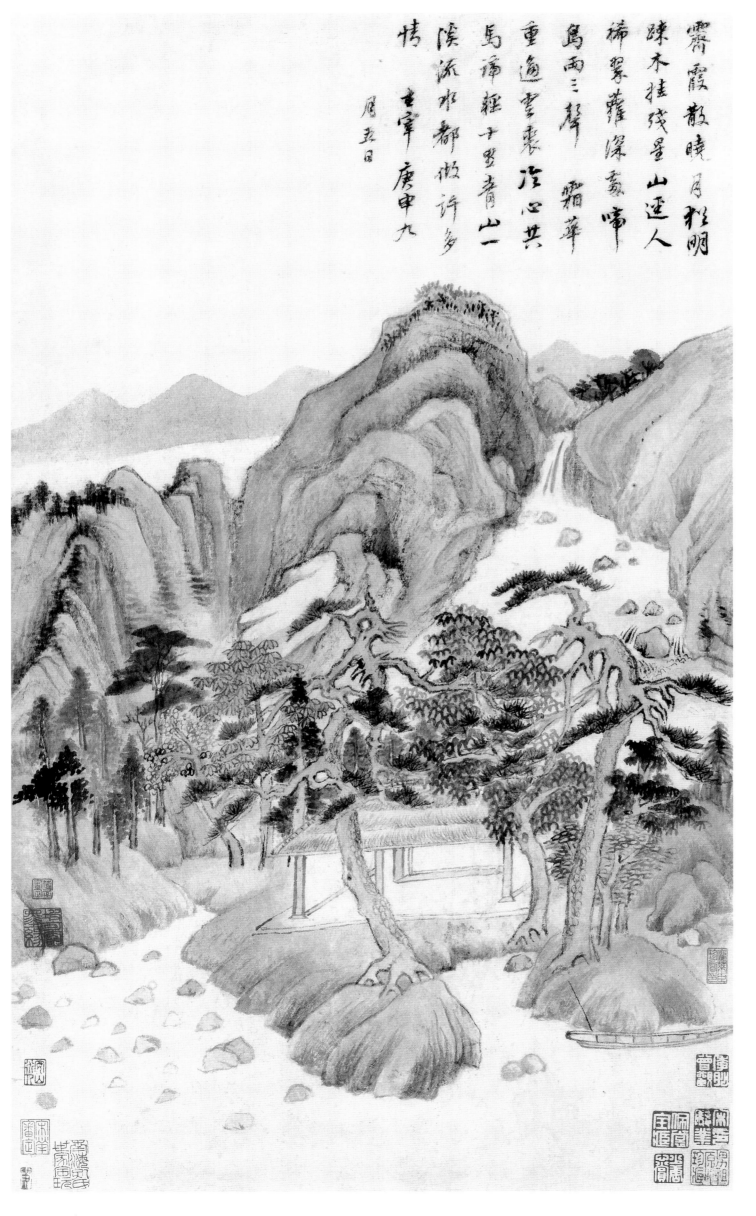

霜霞散晓月犹明
疏木挂残星山迳人
稀翠薇深处啼
鸟两三声霜华
重逼云裘冷心共
乌啼径十里青山一
溪流水都做许多
情玄宰庚申九
月五日

秋兴八景图册之四

纸本设色
纵53.8厘米　横31.7厘米
一六二〇年
上海博物馆藏

款　识：霜霞散晓月犹明，疏木挂残星，山径人稀，翠薇深处，
　　　啼鸟两三声。霜华重逼云裘冷，心共马蹄轻，十里青
　　　山，一溪流水，都做许多情。玄宰，庚申九月五日。

鉴藏印：男祖源珍藏（朱）　宋荦审定（朱）　安山道人（朱）
　　　黄□（朱）　南海孔氏世家宝玩（朱）　少唐心赏（白）
　　　佩裳宝藏（白）　宋骏业印（白）　季彤曾观（白）
　　　庞莱臣珍赏印（朱）　荷屋审定（朱）
　　　坡可庵墨缘（朱）

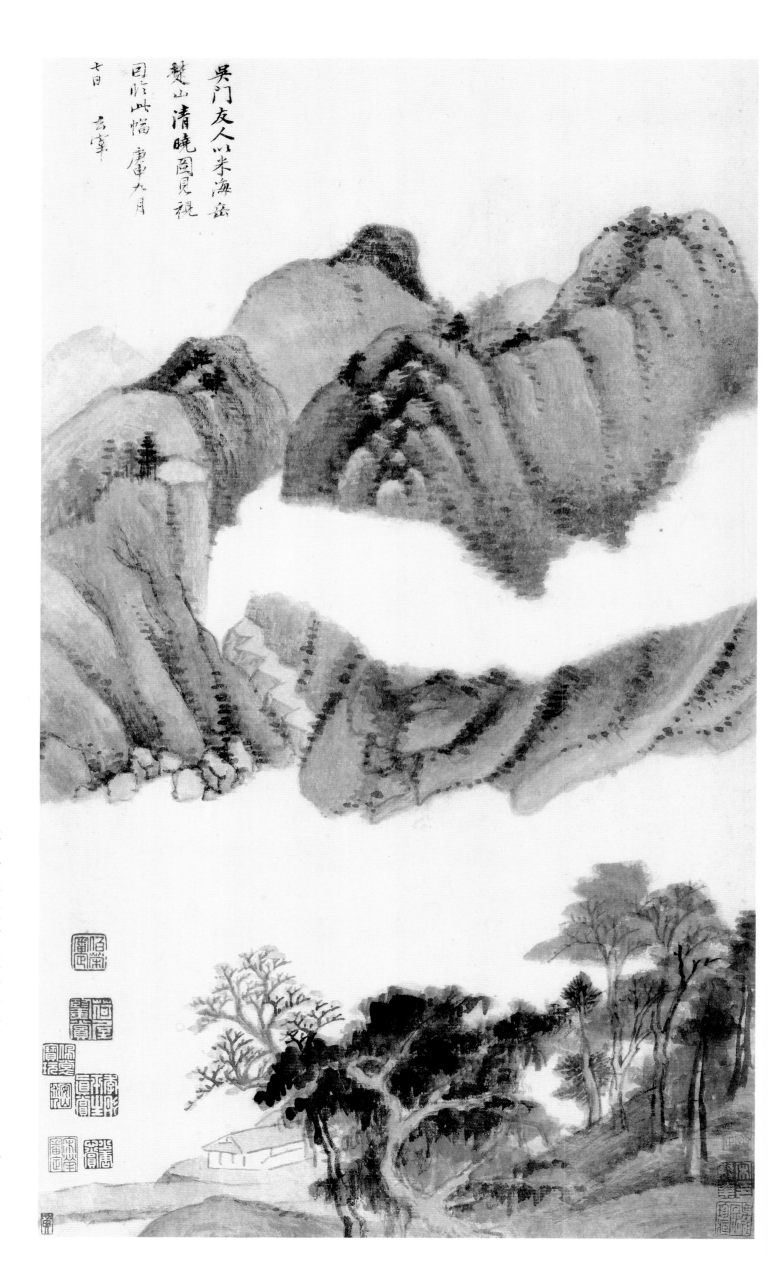

秋兴八景图册之五

纸本设色

纵53.8厘米　横31.7厘米

一六二〇年

上海博物馆藏

款　识：吴门友人以米海岳楚山清晓图见视，因临此幅。庚申九月七日，玄宰。

鉴藏印：男祖源珍藏（朱）　宋荦审定（朱）　黄□（朱）

宋骏业印（白）　虚斋审定（朱）　伯荣审定（朱）

少唐心赏（白）　季彤平生真赏（白）

安山道人（朱）　佩裳宝玩（白）　荷屋鉴赏（白）

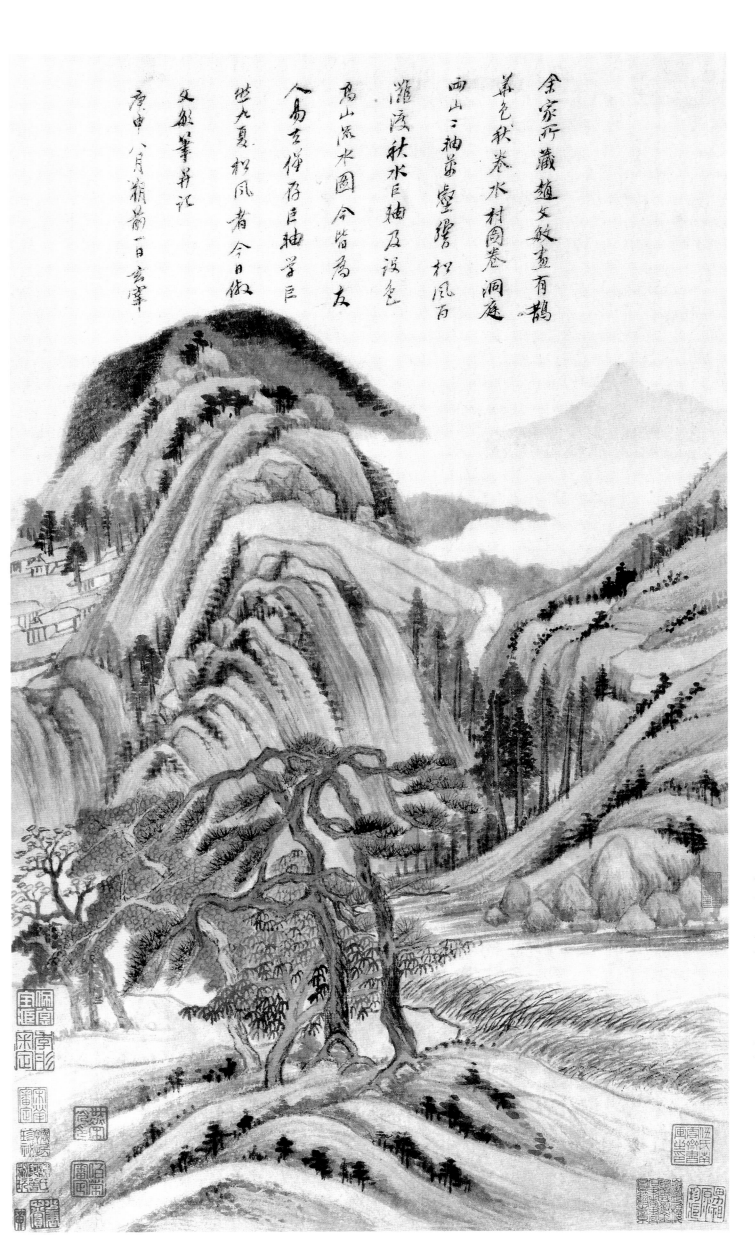

金家所藏趙文敏畫有鵲
華色秋卷 水村圖卷 洞庭
兩山二軸 營丘寒林 松風百
灘渡 秋水巨軸及設色
高山流水圖 今皆為友
人易去 僅存巨軸學巨
然九夏松風者 今日倣
文敏筆并記
庚申八月精前一日玄宰

## 秋兴八景图册之六

纸本设色

纵53.8厘米　横31.7厘米

一六二〇年

上海博物馆藏

识：余家所藏赵文敏每画有鹊华色秋色卷、水村图卷、洞庭两山二轴、
万壑响松风百滩渡秋水巨轴，及设色高山流水图，今皆为友人
易去，仅存巨轴学然九夏松风者，今日仿文敏笔并记。庚申
八月朔前一日，玄宰。

鉴藏印：男祖源珍藏（朱）　宋荦审定（朱）　黄口（朱）
伍氏南雪斋书画之印（朱）　岳雪楼鉴藏金石书画图籍之章（朱）
庞莱臣珍赏印（朱）　少唐心赏（白）　谢氏阿曾秘玩（朱）
伯荣审定（朱）　怀民珍秘（朱）　季彤审定（朱）
佩裳宝藏（白）　吴荣光印（朱）

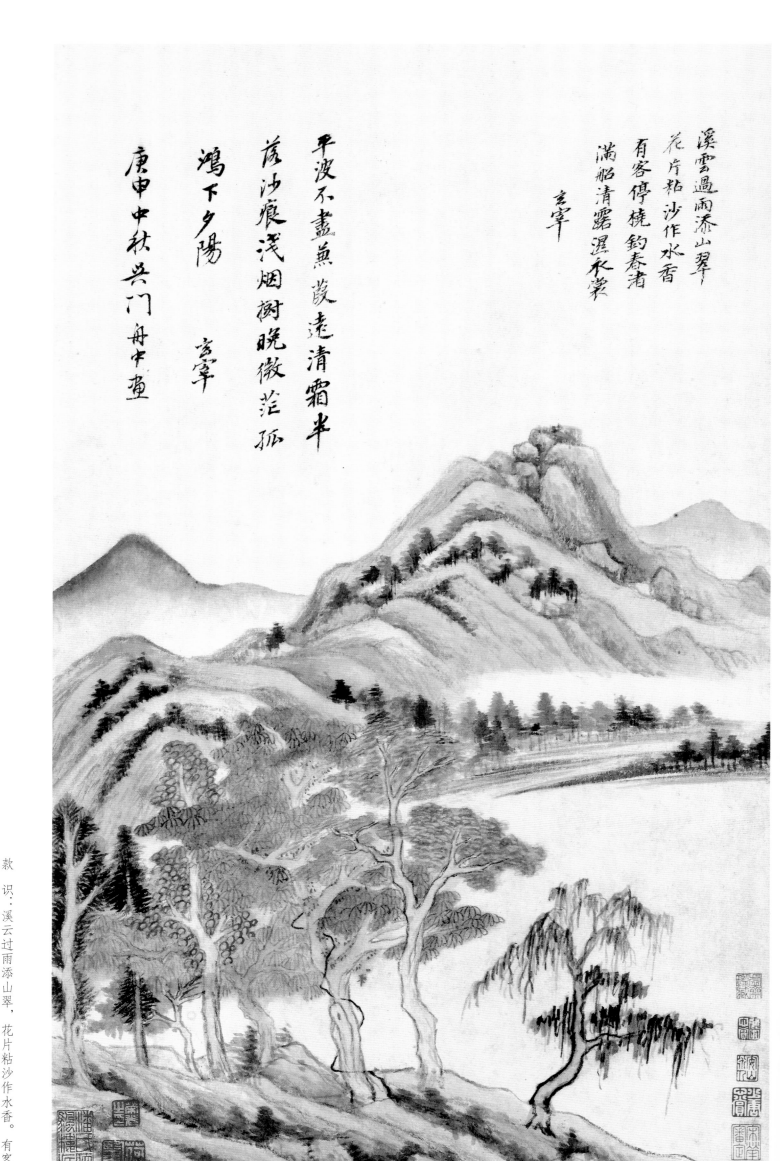

溪雲過雨添山翠，
花片粘沙作水香
有客停橈釣春渚
滿船清露濕衣裳

玄宰

平波不盡蒹葭遠　清霜半
落沙痕淺　烟樹晚微茫孤
鴻下夕陽　玄宰
庚申中秋吳門舟中畫

## 秋兴八景图册之七

纸本设色

纵53.8厘米　横31.7厘米

一六二〇年

上海博物馆藏

款　识：溪云过雨添山翠，花片粘沙作水香。有客停桡钓春渚，满船清露湿衣裳。玄宰。平波不尽，兼葭远，清霜半落沙痕浅。烟树晚微茫，孤鸿下夕阳。玄宰。庚申中秋，吴门舟中画。

鉴藏印：男祖源珍藏（朱）　宋荦审定（朱）　黄口（朱）
佩裳宝玩（白）　荷屋鉴赏（白）
潘氏听帆楼藏（朱）　少唐心赏（白）　荣光之印（白）
丽圃心赏（白）　安山道人（朱）
虚斋鉴藏（朱）

三一

今古幾齋州華屋山

立杖藜徐步立芳洲無主

桃花開又落空使人

愁波上往來舟萬事

悠悠春風曾見昔人游

只有石橋橋下水依舊

東流

庚申九月重九前一

日書　足月窗設色

小景八幅の夢秋興

玄宰

## 秋兴八景图册之八

纸本设色

纵53.8厘米　横31.7厘米

一六二〇年

上海博物馆藏

款　识：今古几齐州　华屋山丘　杖藜徐步立芳洲　无主桃花开
又落，空使人愁。波上往来舟，万事悠悠，春风曾见昔
人游。只有石桥桥下水，依旧东流。庚申九月重九前一
日书。是月写设色小景八幅，可当秋兴八首。玄宰。

鉴藏印：男祖源珍藏（朱）　宋荦审定（朱）　黄□（朱）

伍元蕙俪荃甫评书读画之印（朱）

至圣七十世孙广陶印（朱）　佩裳心赏（朱）

虚斋至精之品（朱）　冠五清赏（白）　听帆楼藏（朱）

听雨楼（白）　荷屋审定（朱）　怀民珍秘（朱）

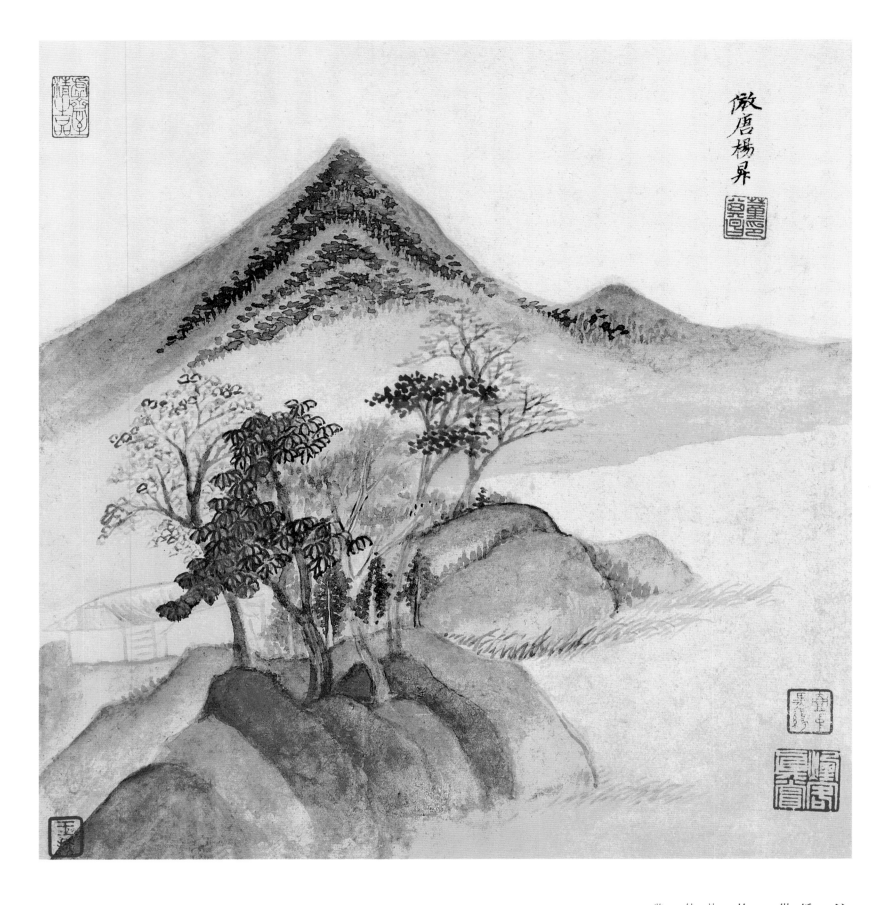

仿古山水册八开之一

纸本设色

纵26.3厘米　横25.5厘米

一六二一年

故宫博物院藏

款　识：仿唐杨昇。

钤　印：董其昌印（朱）

鉴藏印：烟客真赏（白）　王掞（朱）

虚斋精上品（朱）　壶中墨缘（朱）

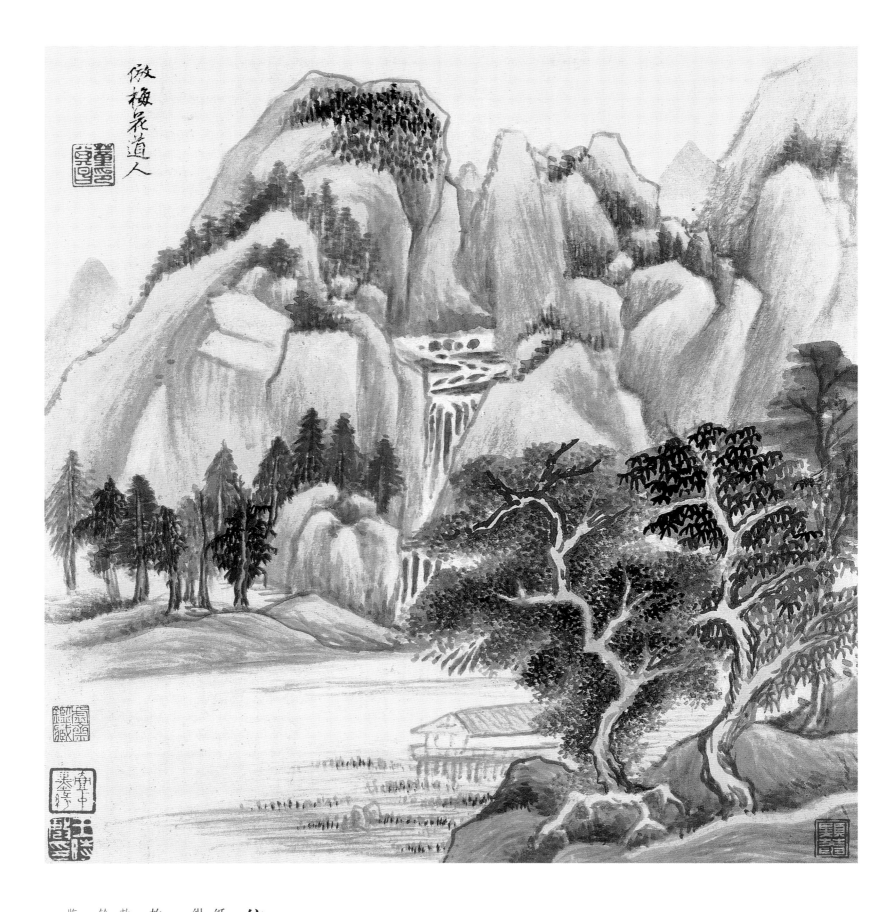

仿古山水册八开之二

纸本设色

纵26.3厘米　横25.5厘米

一六二一年

故宫博物院藏

款　识：仿梅花道人。

钤　印：董其昌印（朱）

鉴藏印：王时敏印（白）　颛庵（白）

　　　　虚斋鉴藏（朱）　壶中墨缘（朱）

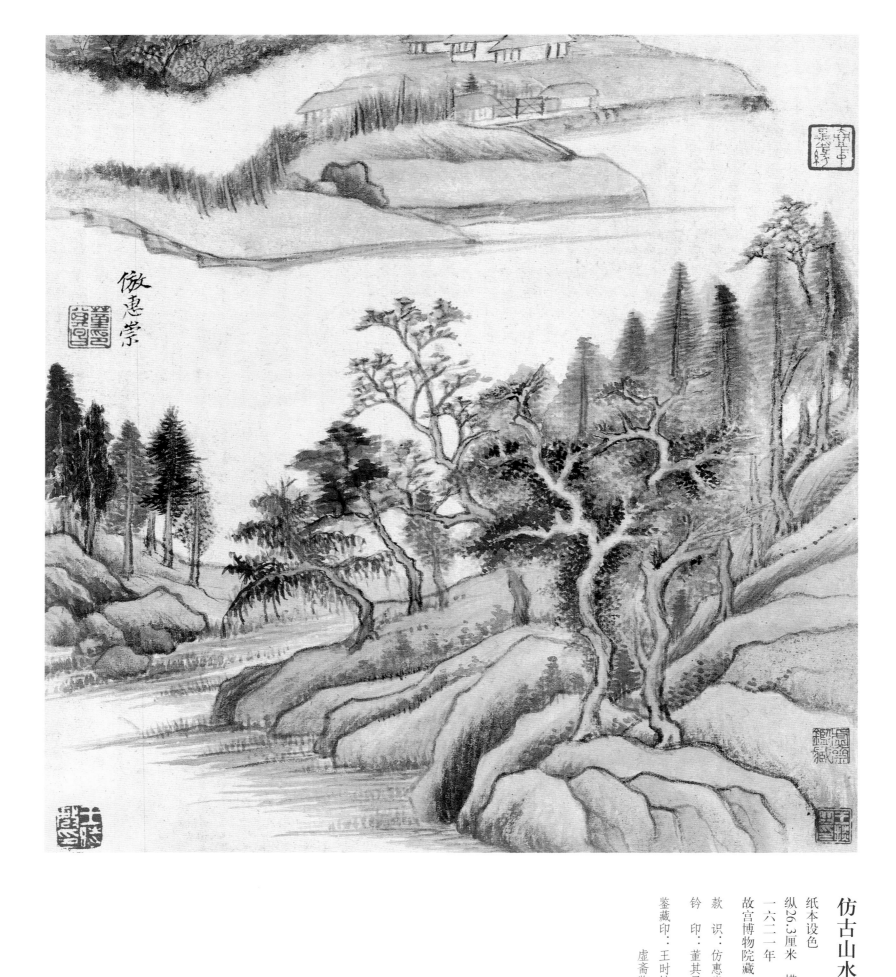

仿古山水册八开之三

纸本设色

纵26.3厘米　横25.5厘米

一六二一年

故宫博物院藏

款　识：仿惠崇。

钤　印：董其昌印（朱）

鉴藏印：王时敏印（白）　王掞之印（白朱）

　　　　虚斋鉴藏（朱）　壶中墨缘（朱）

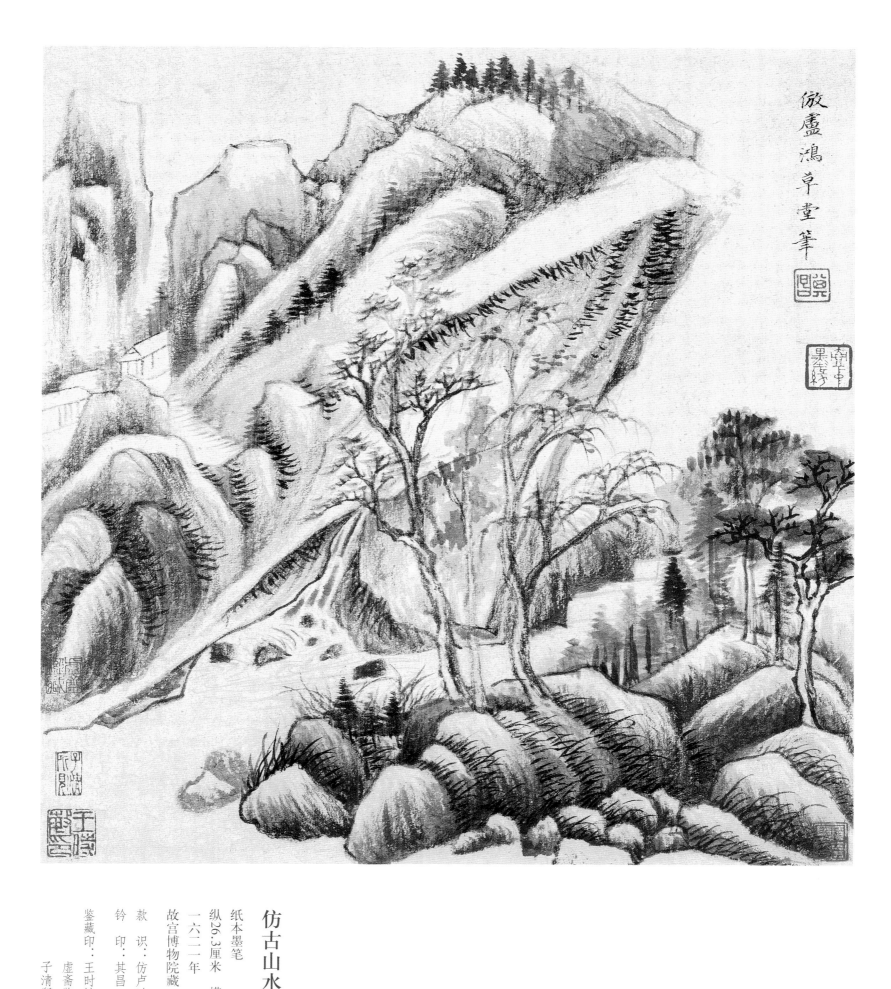

仿古山水册八开之四

纸本墨笔

纵26.3厘米　横25.5厘米

一六二一年

故宫博物院藏

款　识：仿卢鸿草堂笔。

钤　印：其昌（朱）

鉴藏印：王时敏印（朱）　颙庵（白）

　　　　虚斋鉴藏（朱）　壶中墨缘（朱）

　　　　子清所见（朱）

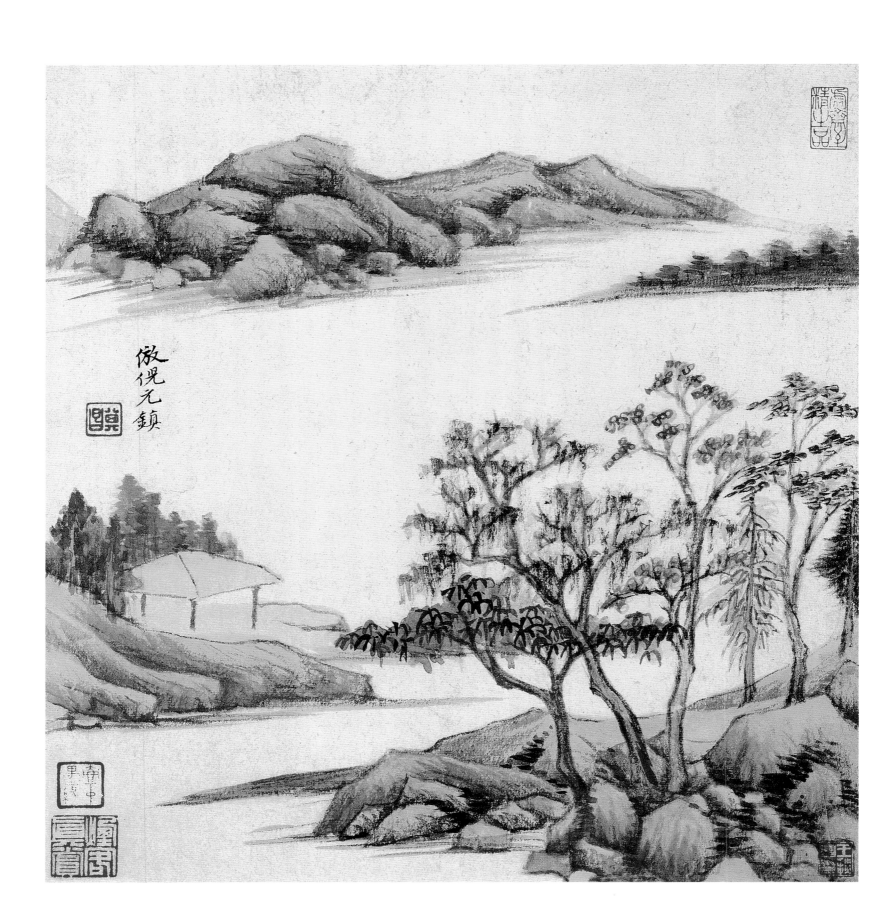

仿古山水册八开之五

纸本设色

纵26.3厘米　横25.5厘米

一六二一年

故宫博物院藏

款　识：仿倪元镇。

钤　印：其昌（朱）

鉴藏印：烟客真赏（白）　王掞之印（白朱）

　　　　虚斋精上品（朱）　壶中墨缘（朱）

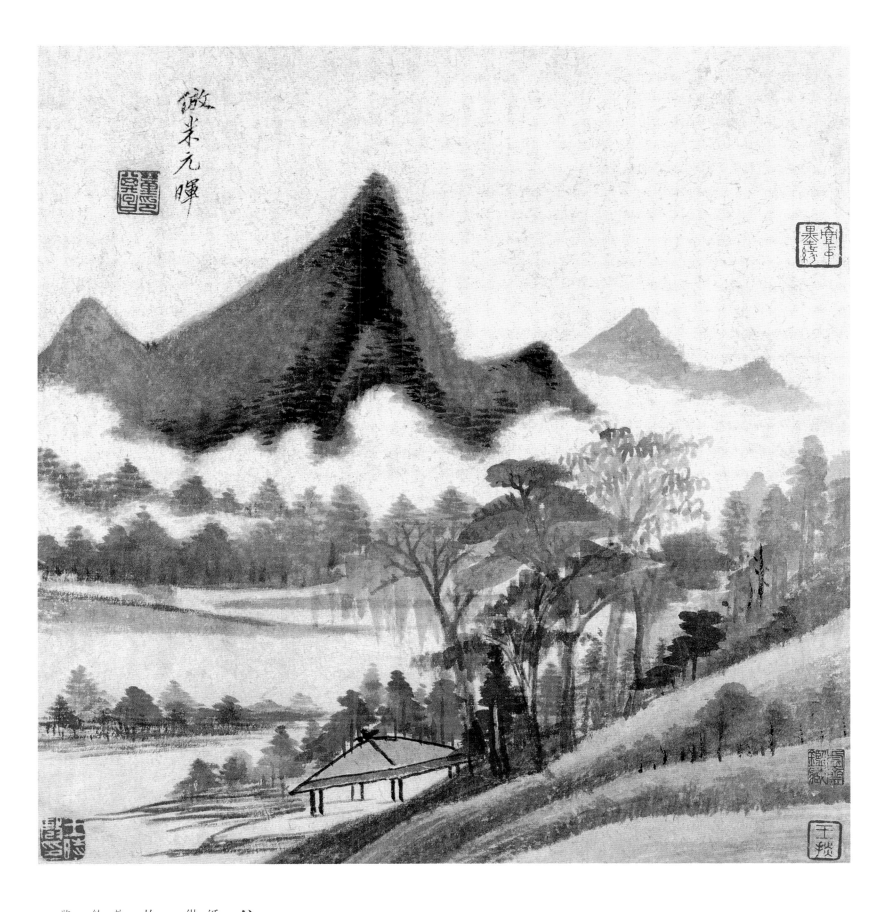

## 仿古山水册八开之六

纸本墨笔

纵26.3厘米　横25.5厘米

一六二一年

故宫博物院藏

款　识：仿米元晖。

钤　印：董其昌印（朱）

鉴藏印：王时敏印（白）　王掞（朱）

　　　　虚斋鉴藏（朱）　壶中墨缘（朱）

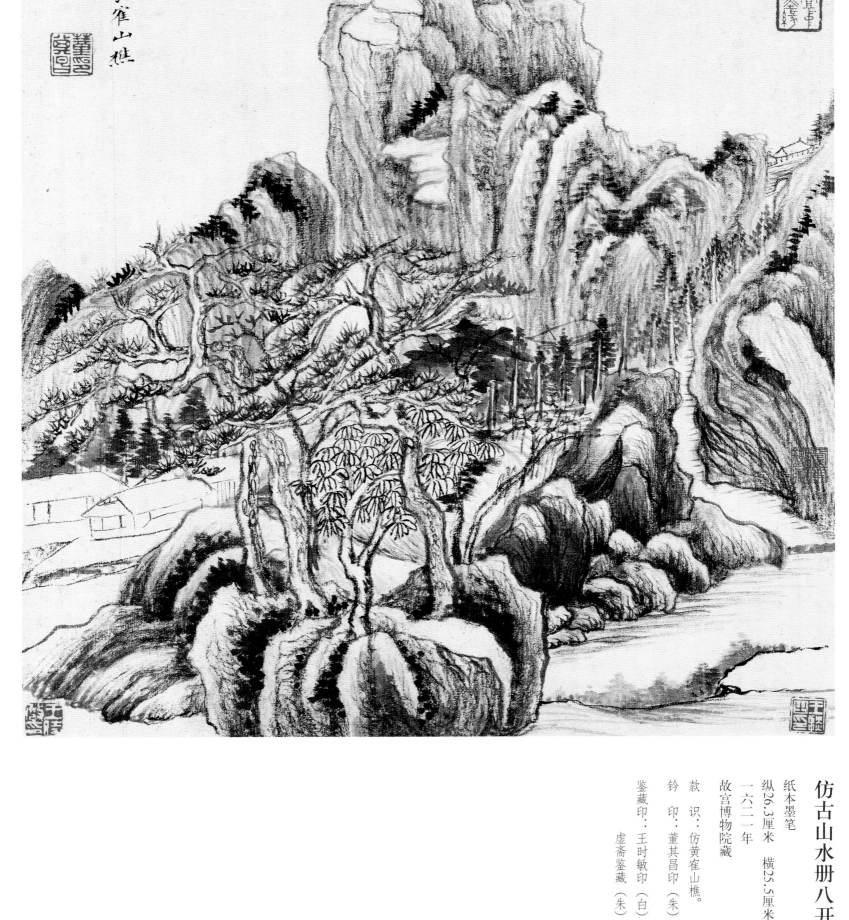

仿黄崔山樵

## 仿古山水册八开之七

纸本墨笔

纵26.3厘米　横25.5厘米

一六二一年

故宫博物院藏

款　识：仿黄崔山樵。

钤　印：董其昌印（朱）

鉴藏印：王时敏印（白）　王挟之印（白朱）

　　　　虚斋鉴藏（朱）　壶中墨缘（朱）

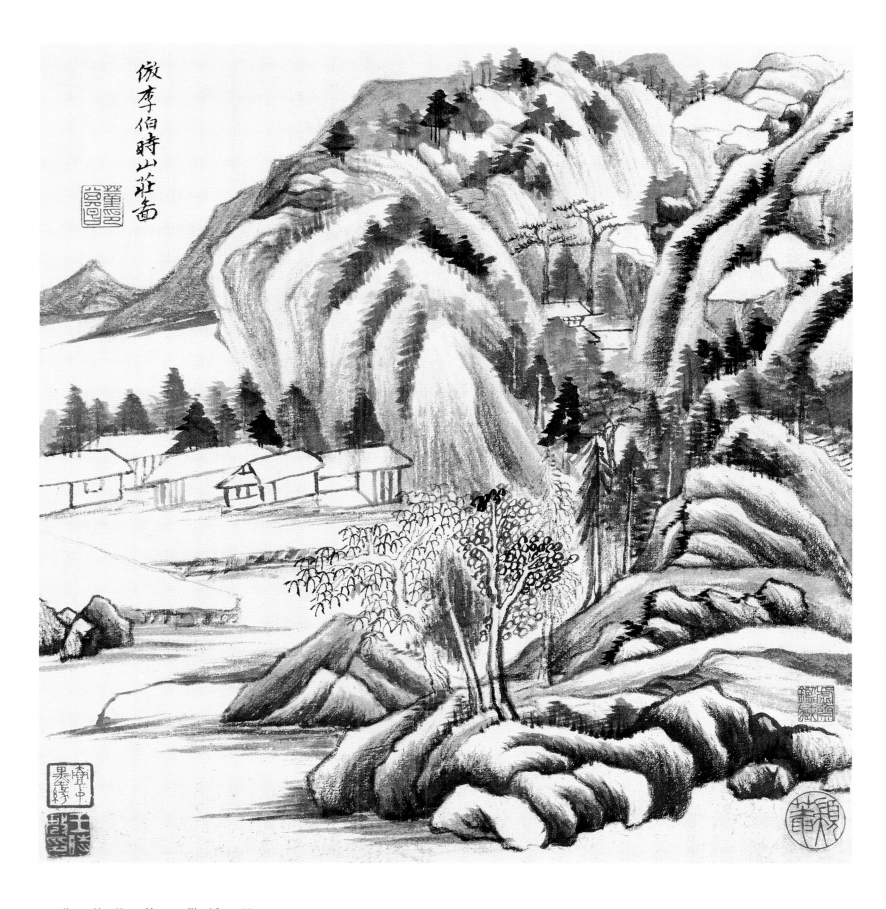

仿古山水册八开之八

纸本设色

纵26.3厘米　横25.5厘米

一六二一年

故宫博物院藏

款　识：仿李伯时山庄图。

钤　印：董其昌印（朱）

鉴藏印：王时敏印（白）　颙庵（朱）

　　　　虚斋鉴藏（朱）　壶中墨缘（朱）

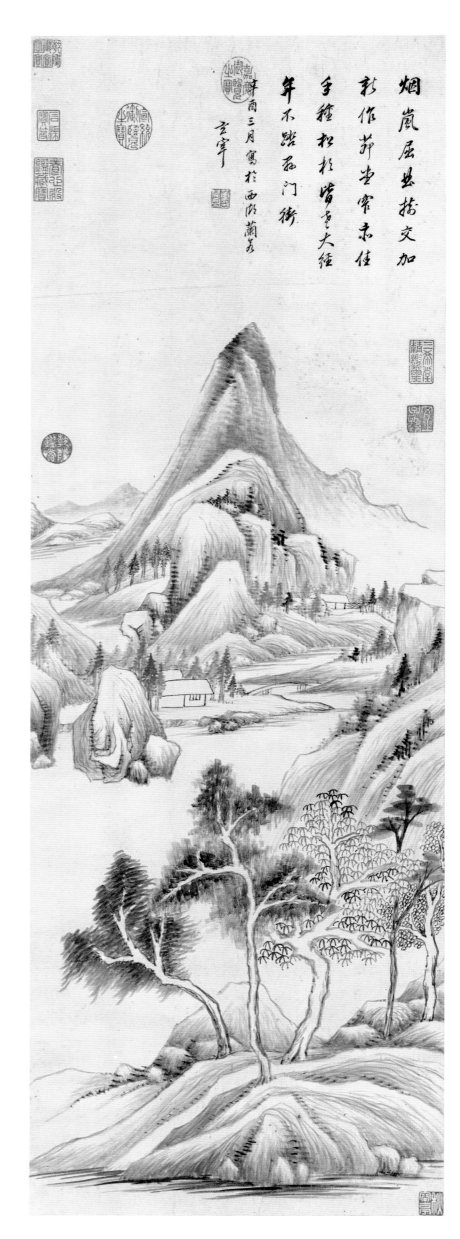

烟岚屈曲树交加

新作茅堂窄亦佳

手种松杉皆老大

年不踏县门街

辛酉三月写于西湖

兰若。玄宰

**烟树茅堂图**

纸本墨笔

纵107.6厘米　横37.4厘米

一六二一年

台北故宫博物院藏

款　识：烟岚屈曲树交加，新作茅堂窄亦佳。手种松杉皆老大，经年不踏县门街。辛酉三月写于西湖兰若。玄宰。

钤　印：董其昌印（白）

鉴藏印：三希堂精鉴玺（朱）　宜子孙（白）
乾隆御览之宝（朱）　乾隆鉴赏（白）
乾隆御赏之宝（朱）　石渠宝笈（朱）
养心殿鉴藏宝（朱）　嘉庆御览之宝（朱）
宣统御览之宝（朱）　秋容亭（白）

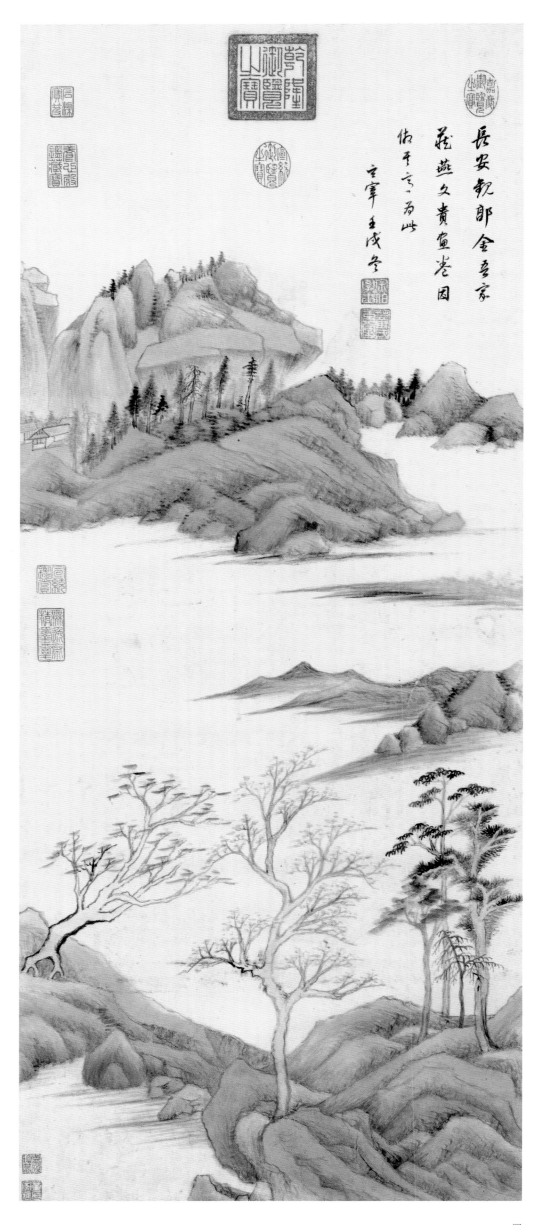

## 仿燕文贵笔意图

纸本墨笔

纵107.3厘米　横45.1厘米

一六二二年

台北故宫博物院藏

款　识：长安观郭金吾家藏燕文贵画卷，因仿其意为
此。玄宰，壬戌冬。

钤　印：宗伯学士（白）　董氏玄宰（白）

鉴藏印：董氏家藏（朱）　孟履珍藏（朱）
乾隆御览之宝（朱）　石渠宝笈（朱）
养心殿鉴藏宝（朱）　嘉庆御览之宝（朱）
宣统御览之室（朱）　宣统鉴赏（朱）
无逸斋精鉴玺（朱）

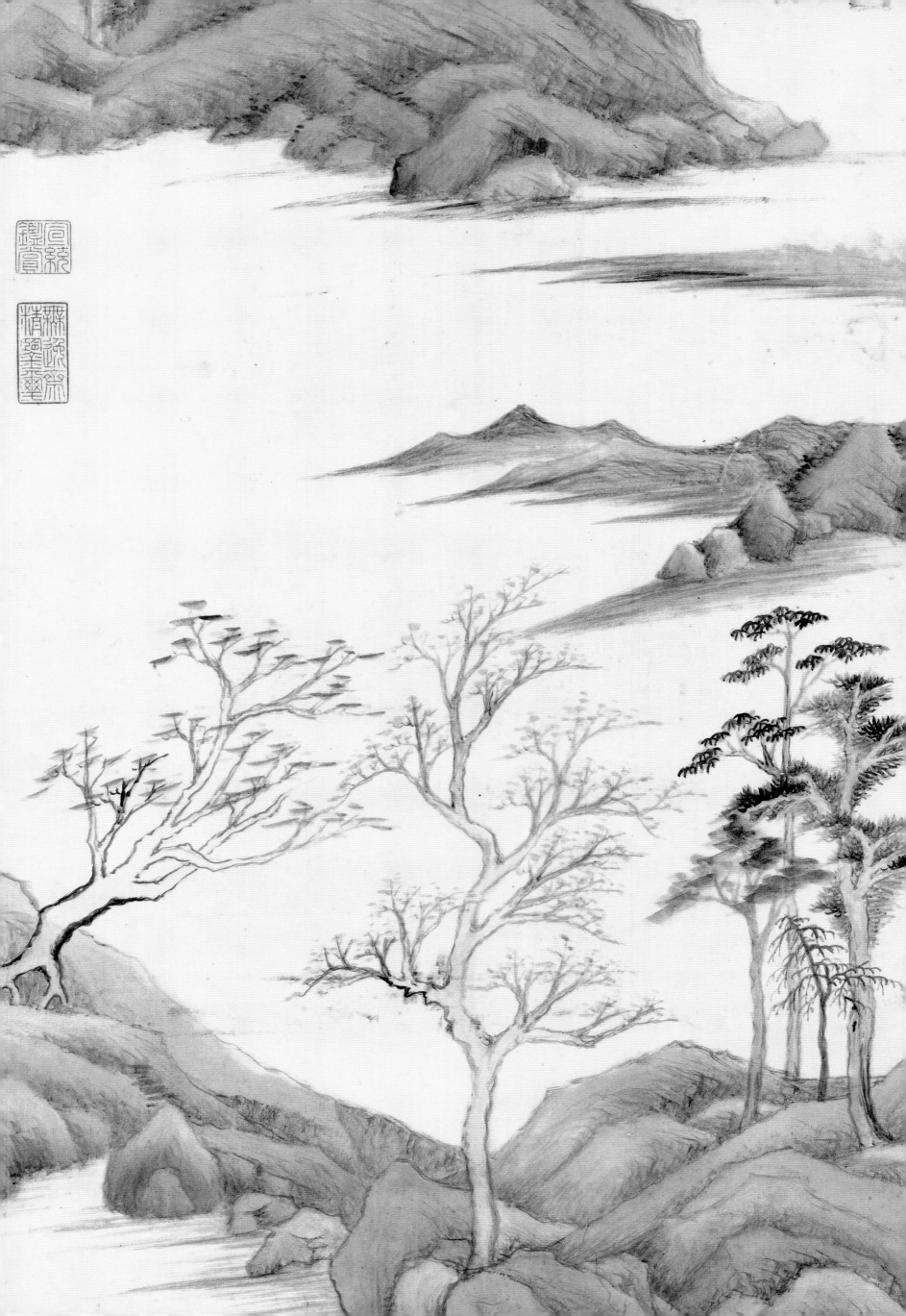

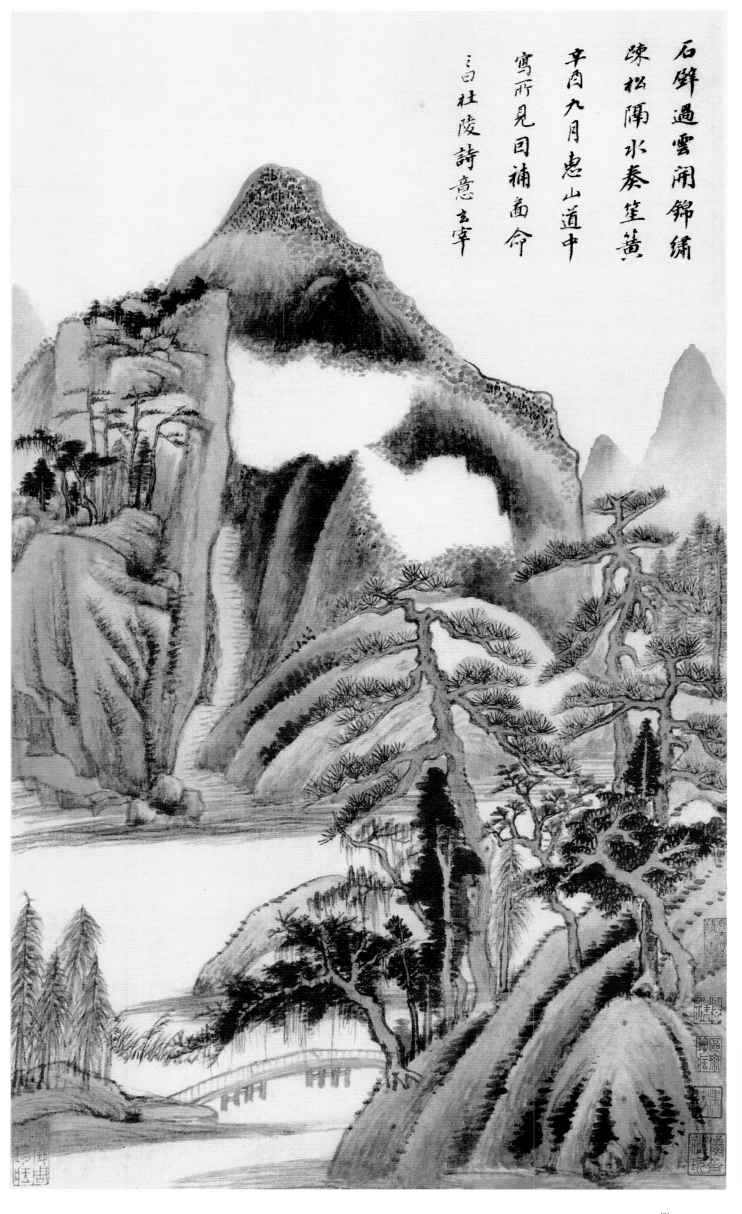

石壁過雲開錦繡

疎松隔水奏笙簧

辛丙九月惠山道中

寫所見因補畫命

三曰杜陵詩意 玄宰

## 仿古山水册十开之一

纸本设色

纵56.2厘米　横34.9厘米

一六二一年

美国纳尔逊—阿特金斯艺术博物馆藏

款　识：石壁过云开锦绣，疏松隔水奏笙簧。辛酉九月，惠
山道中写所见，因补图命之曰杜陵诗意。玄宰。

鉴藏印：安仪周家珍藏（朱）　俨斋秘玩（朱）
　　　　虚斋至精之品（朱）　鸿绪（朱）
　　　　区斋珍藏（朱）　季迁（白）

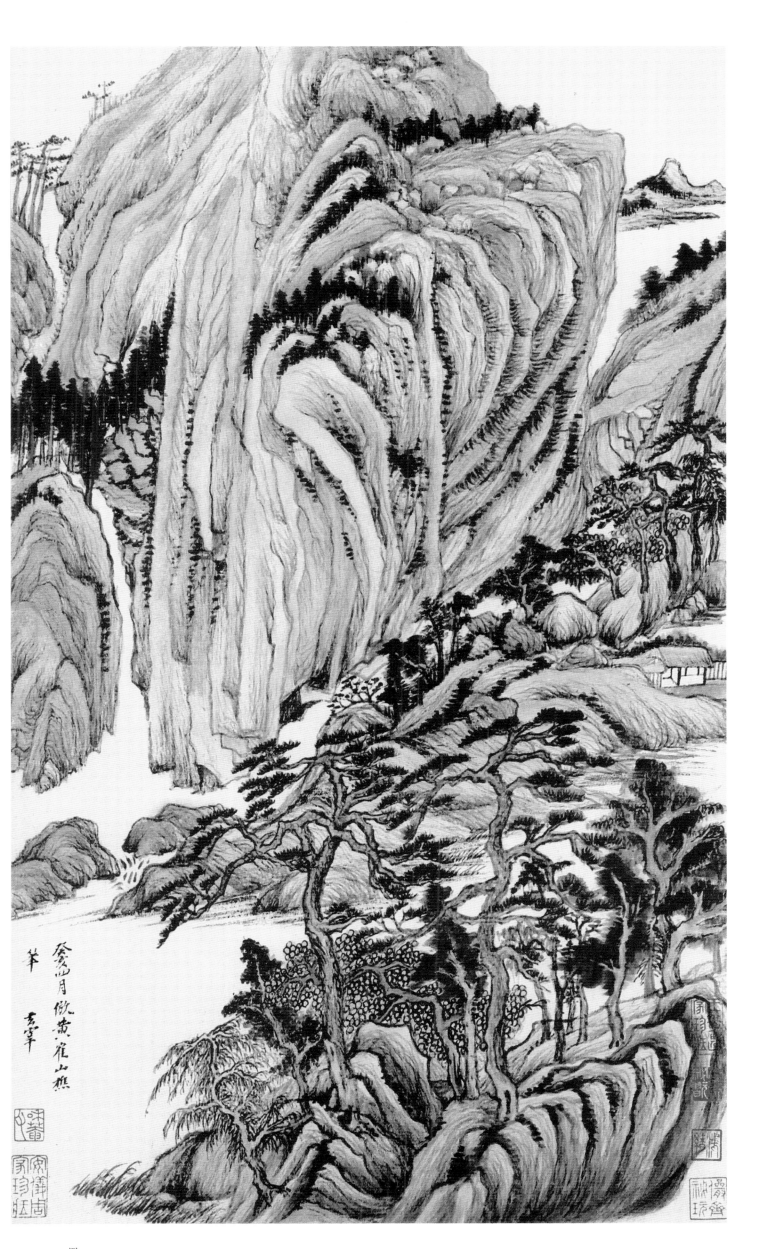

仿古山水册十开之二

纸本设色
纵56.2厘米　横34.9厘米
一六二三年
美国纳尔逊—阿特金斯艺术博物馆藏

款　识：癸亥四月仿黄崔山樵笔。玄宰。

鉴藏印：安仪周家珍藏（朱）　俨斋秘玩（朱）

鸿绪（朱）　虚斋秘玩（白）

和庵父（朱）　王季迁家珍藏（朱）

仿古山水册十开之三

纸本墨笔

纵56.2厘米　横34.9厘米

一六二三年

美国纳尔逊—阿特金斯艺术博物馆藏

款识：江渚暮潮初落，风林霜叶浑稀。倚杖柴门阑寂，怀人山色依微。瓚。玄宰仿云林笔，癸亥七月廿二日识。

鉴藏印：安仪周家珍藏（朱）　俨斋秘玩（朱）
鸿绪（朱）　虚斋审定（朱）
区斋父印（朱）　曾归竹里馆（白）

江渚暮潮初落風
林霜葉渾稀倚杖
柴門闌寂懷人山
色依微　瓚
玄宰傲雪林筆
癸亥七月廿二日識

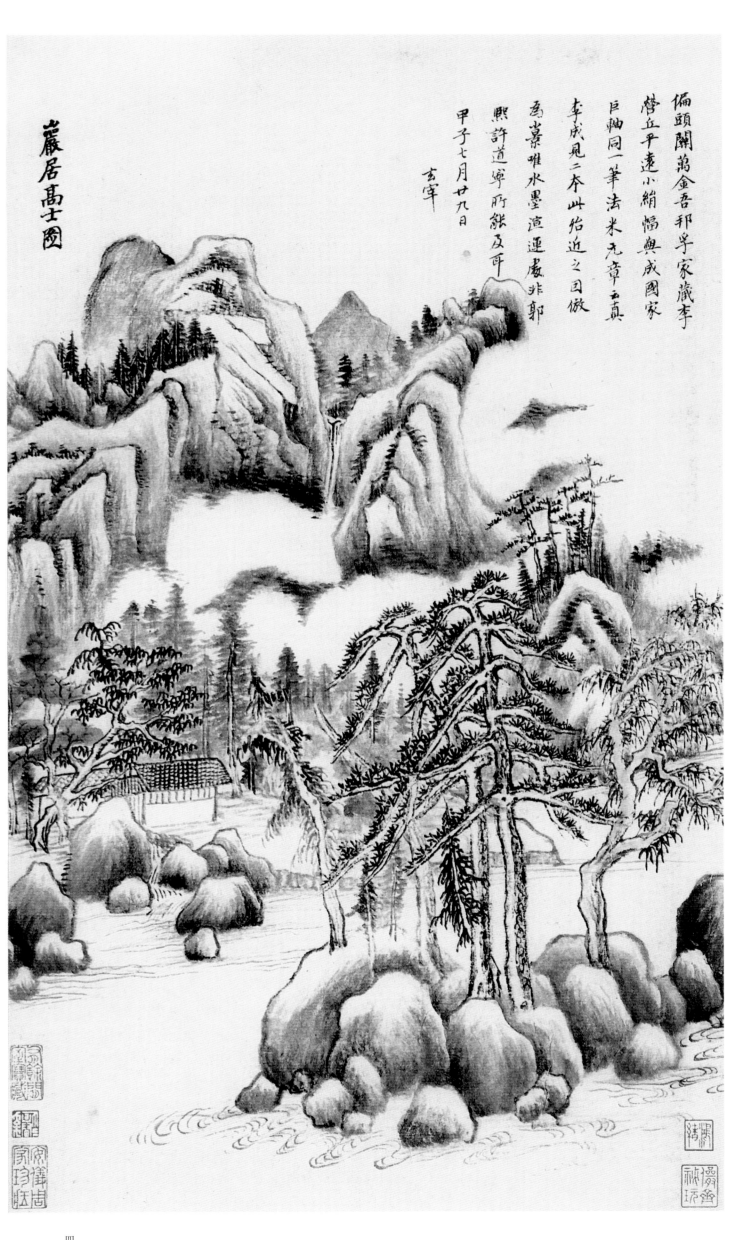

岩居高士图

偏头関萬金吾邦孚家藏李
營丘平遠小絹幅與成國家
巨軸同一筆法米元章云真
李成見二本此始近之因倣
為墨景唯水墨渲運處非郭
熙許道寧所能及耳
甲子七月廿九日
玄宰

仿古山水册十开之四

纸本设色
纵56.2厘米　横34.9厘米
一六二四年
美国纳尔逊—阿特金斯艺术博物馆藏

款　识：偏头关万金吾邦孚家藏李营丘平远小绢幅，与成
国家巨轴同一笔法。米元章云：真李成见二本，
此殆近之，因仿为小景。唯水墨渲运处，非郭熙
许道宁所能及耳。甲子七月廿九日，玄宰。岩居
高士图。

鉴藏印：安仪周家珍藏（朱）俨斋秘玩（朱）
鸿绪（朱）有余闲室宝藏（朱）季迁（白）

四八

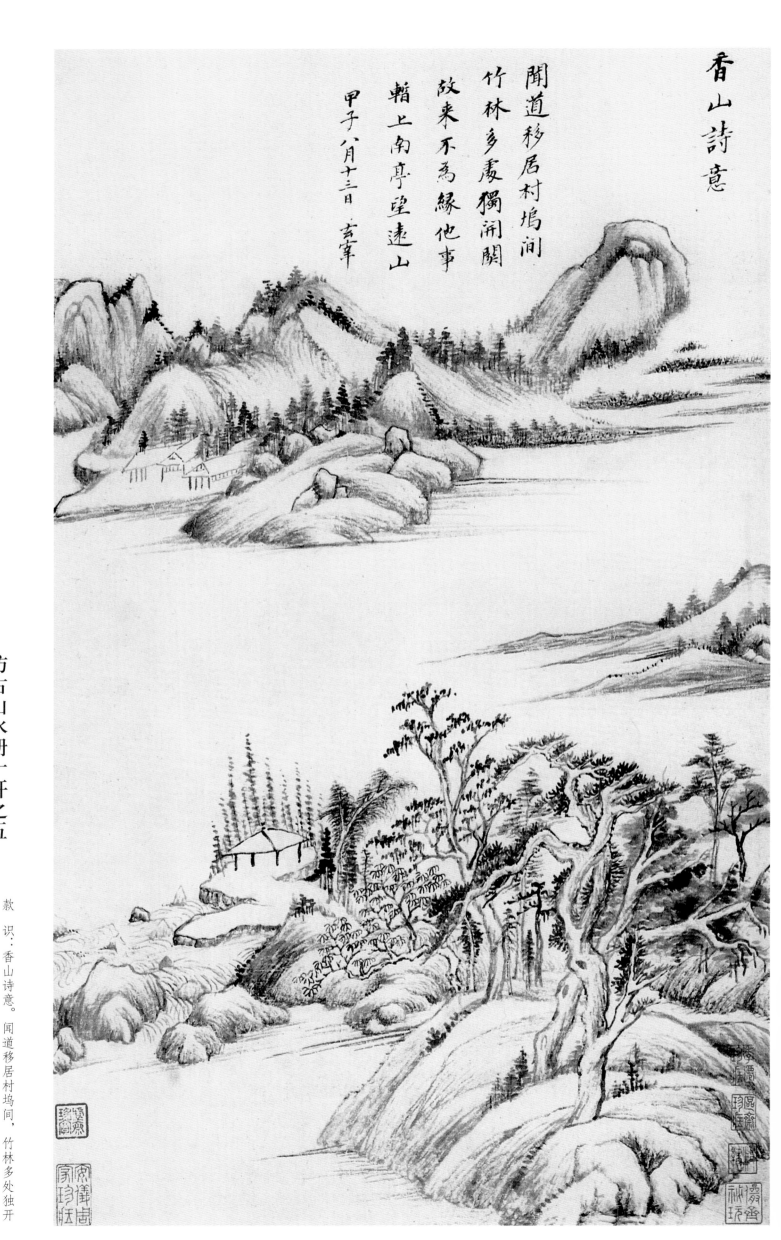

香山詩意

聞道移居村塢間
竹林多處獨閑關
故來不為緣他事
輙上南亭望遠山

甲子八月十三日 玄宰

## 仿古山水册十开之五

绢本墨笔

纵56.2厘米　横34.9厘米

一六二四年

美国纳尔逊—阿特金斯艺术博物馆藏

款　识：香山诗意。闻道移居村坞间，竹林多处独开
　　　　关。故来不为缘他事，辄上南亭望远山。甲子
　　　　八月十三日，玄宰。

鉴藏印：安仪周家珍藏（朱）仴斋秘玩（朱）
　　　　鸿绪（朱）虚斋珍赏（朱）区斋珍藏（朱）
　　　　季迁珍藏（朱）

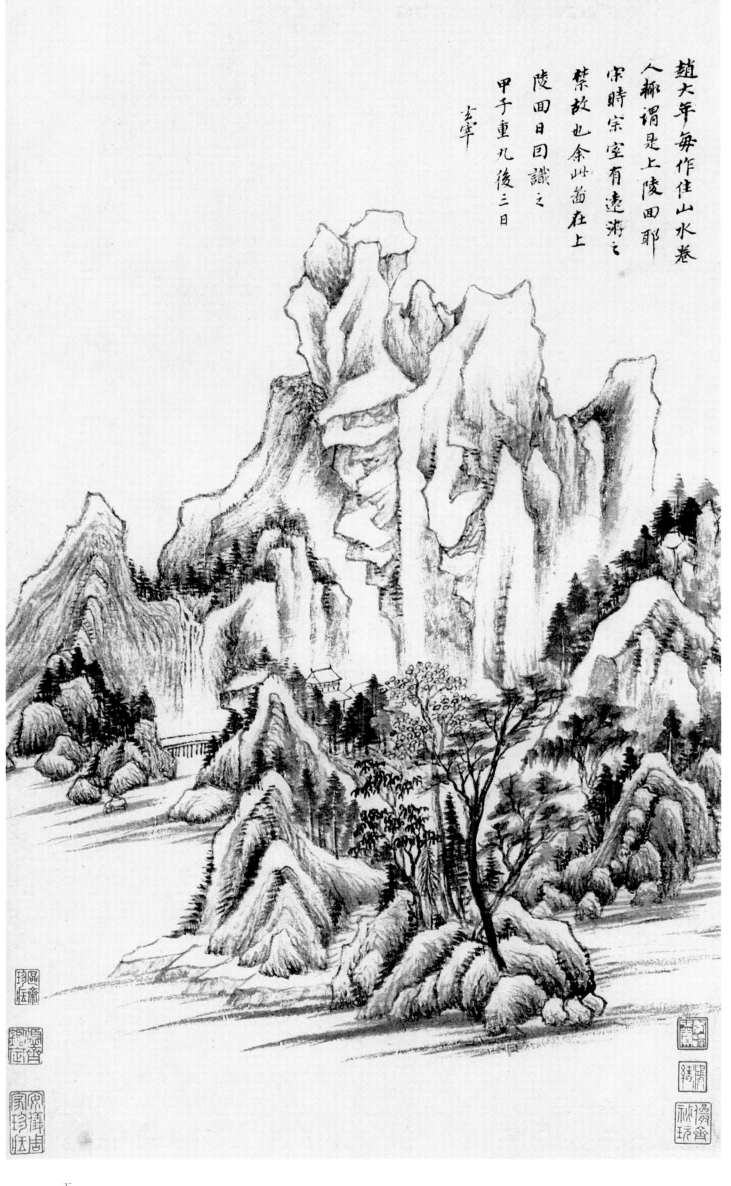

仿古山水册十开之六

纸本墨笔

纵56.2厘米　横34.9厘米

一六二四年

美国纳尔逊—阿特金斯艺术博物馆藏

款　识：赵大年每作佳山水卷，人辄谓是上陵回耶？宋时宗室有远游之禁，故也。余此图在上陵回日，因识之。甲子重九后三日，玄宰。

鉴藏印：安仪周家珍藏（朱）　俨斋秘玩（朱）
　　　　鸿绪（朱）　虚斋鉴定（朱）
　　　　区斋珍藏（朱）　季迁心赏（白）

赵大年每作佳山水卷
人辄谓是上陵回耶
宋时宗室有远游之
禁故也余此图在上
陵回日因识之
甲子重九后三日
玄宰

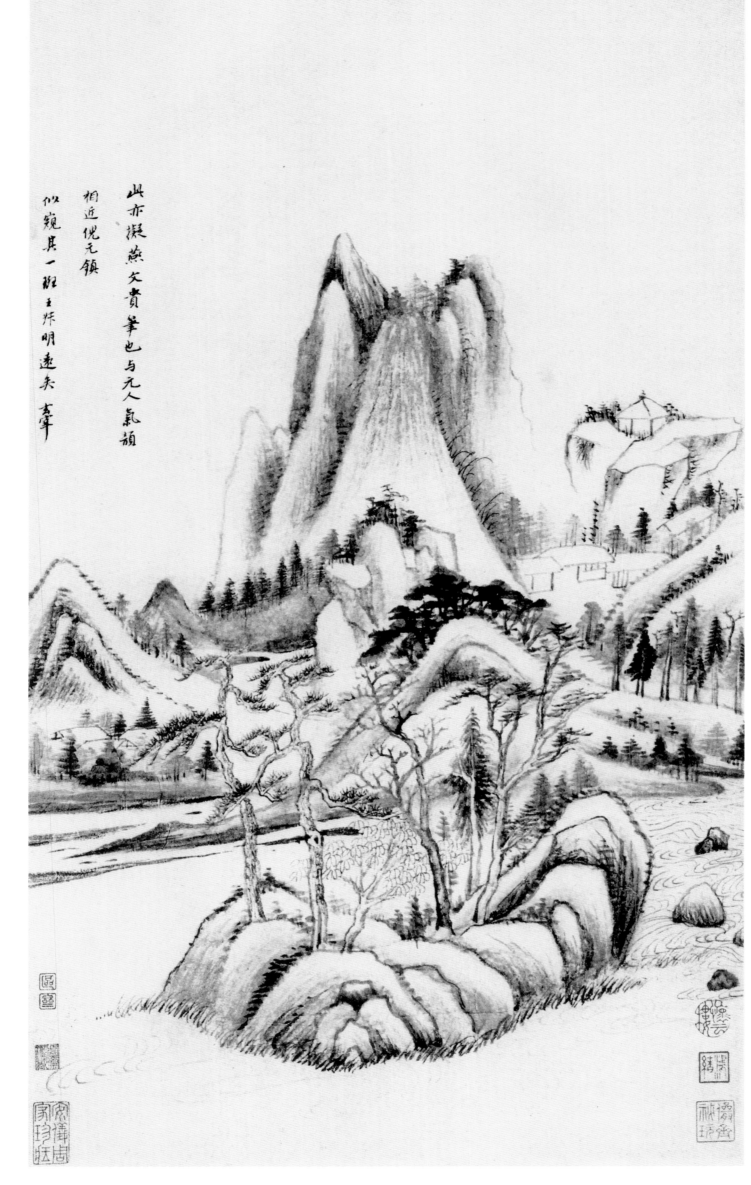

山亦擬燕文貴筆也与元人氣韻

相近倪元鎮

似窺其一斑王叔明遠矣 玄宰

## 仿古山水册十开之七

纸本墨笔

纵56.2厘米　横34.9厘米

美国纳尔逊—阿特金斯艺术博物馆藏

款　识：此亦拟燕文贵笔也，与元人气韵相近。倪元镇似
　　　窥其一斑，王叔明远矣。玄宰。

鉴藏印：安仪周家珍藏（朱）　俨斋秘玩（朱）
　　　　鸿绪（朱）　怀云楼（朱）
　　　　虚斋鉴藏（朱）　区斋（朱）

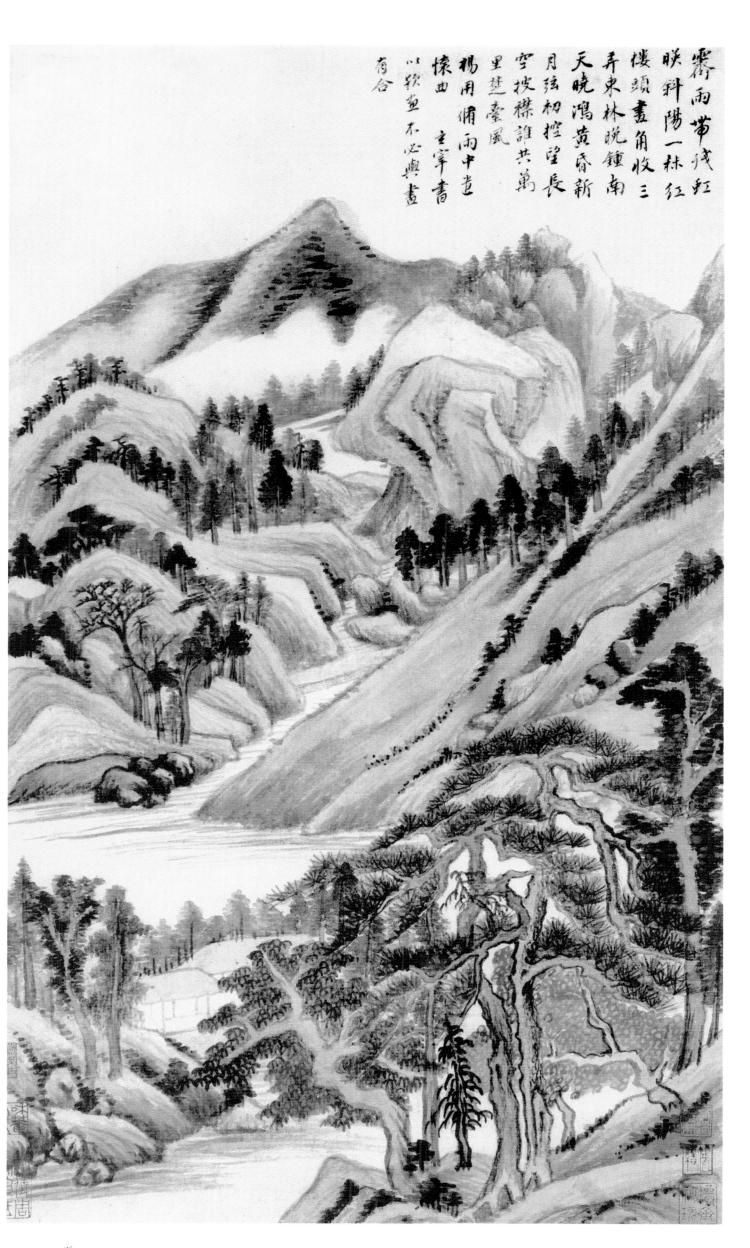

仿古山水册十开之八

纸本设色

纵56.2厘米　横34.9厘米

美国纳尔逊—阿特金斯艺术博物馆藏

款 识：霉雨带残虹，映斜阳，一抹红。楼头画角收三
弄，东林晚钟，南天晓鸿。黄昏新月弦初控，望
长空，披襟谁共？万里楚台风。杨用修雨中遗怀
曲。玄宰书以题画，不必与画有合。

鉴藏印：安仪周家珍藏（朱）　俨斋秘玩（朱）
鸿绪（朱）　庞莱臣珍赏印（朱）
和庵父（朱）　季迁心赏（白）

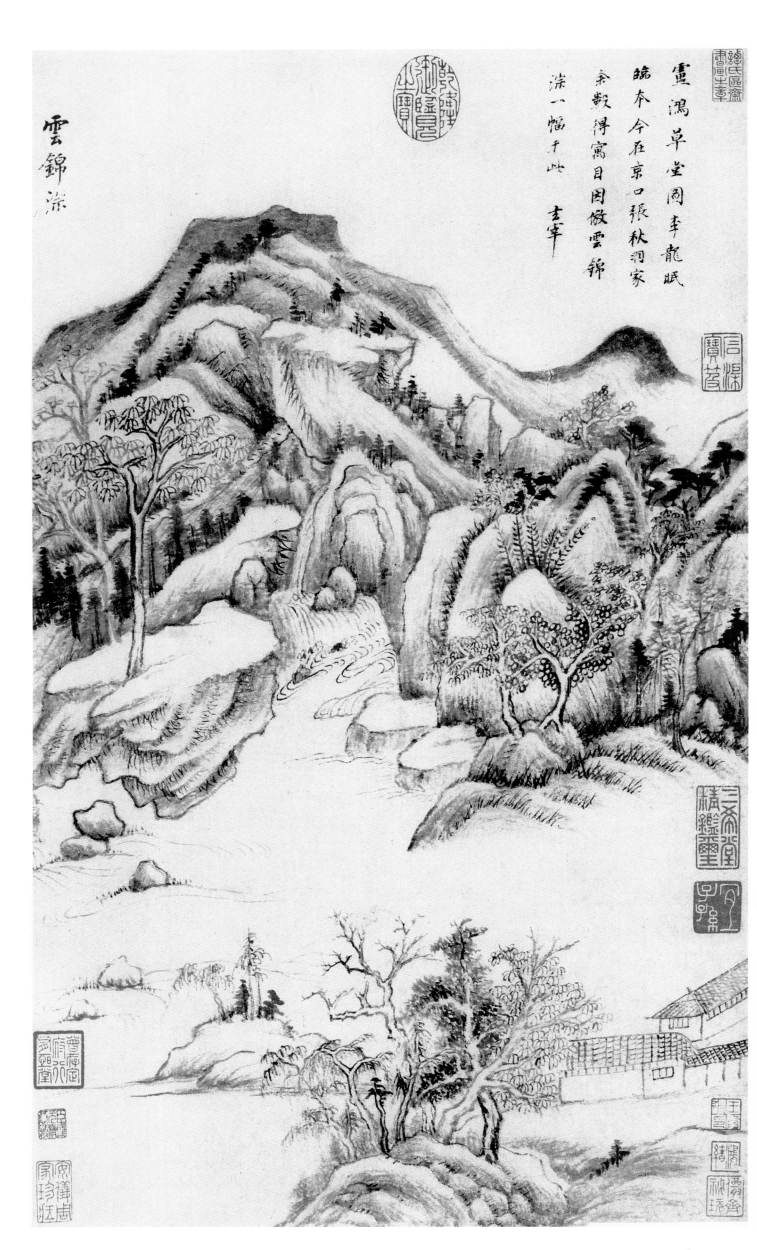

云锦深

雷泻草堂图李龙眠
䟽本 今在京口张秋洞家 余数
余数得寓目因仿云锦
深一幅于此 玄宰 云锦深。

仿古山水册十开之九

纸本设色
纵56.2厘米 横34.9厘米
美国纳尔逊—阿特金斯艺术博物馆藏

款 识：卢鸿草堂图李龙眠临本，今在京口张秋洞家，余数
得寓目。因仿云锦深一幅于此。玄宰。云锦深。

鉴藏印：安仪周家珍藏（朱） 乾隆御览之宝（朱）
石渠宝笈（朱） 谭氏区斋书画之章（朱）
三希堂精鉴玺（朱） 宜子孙（白）
俨斋秘玩（朱） 鸿绪（朱） 王季迁印（朱白）
臣庞元济恭藏（朱） 曾存定府行有恒堂（朱）

吾家有趙集賢水村圖

及文太史臨本皆從輞

川得筆之卷久已失之

彷彿為此甲子九月晦記

玄宰

## 仿古山水册十开之十

纸本墨笔

纵56.2厘米　横34.9厘米

一六二四年

美国纳尔逊—阿特金斯艺术博物馆藏

款　识：吾家有赵集贤水村图，及文太史临本，皆从辋川
得笔。二卷久已失之，彷彿为此。甲子九月晦
记。玄宰。

鉴藏印：安仪周家珍藏（朱）　俨斋秘玩（朱）
鸿绪（朱）　臣庞元济恭藏（朱）
莱臣心赏（朱）　王季迁印（朱白）
乾隆鉴赏（白）　载铨私印（白）
行有恒堂审定真迹（朱）　谭氏区斋书画之章（朱）

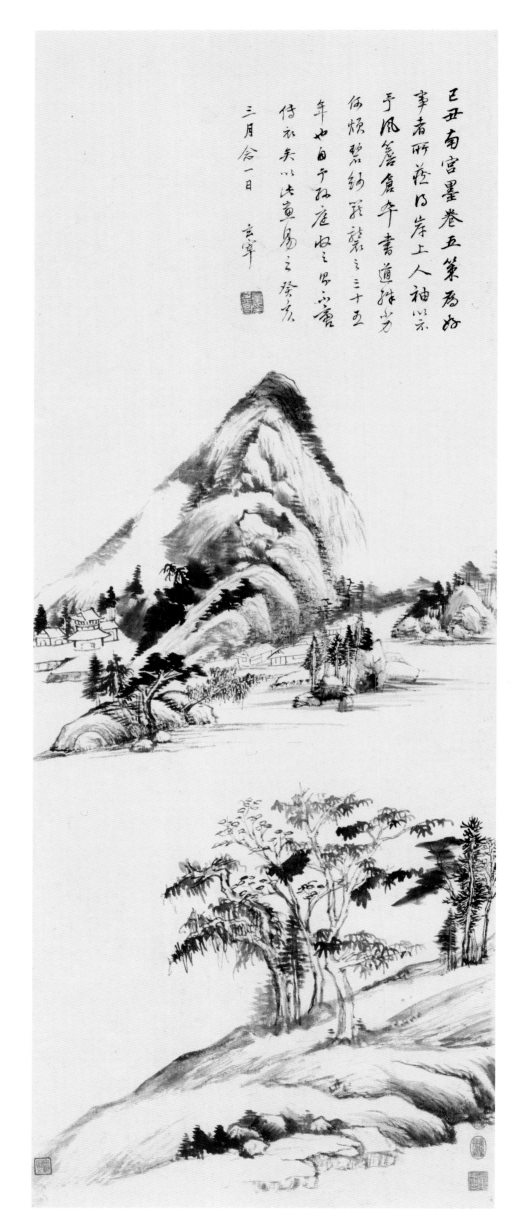

墨卷传衣图

纸本墨笔

纵101.5厘米 横46.3厘米

一六二三年

故宫博物院藏

款识：己丑南宫墨卷五策，为好事者所藏，得岸上人
袖以示予。风檐仓卒，书道殊劣，何烦碧纱笼
袭之三十五年也。自予孙庭收之，则不啻传衣
矣。以此画易之。癸亥三月念一日。玄宰。

钤印：董其昌印（白）

鉴藏印：董氏家孙庭记（朱） 庭（朱）
董对之（白） 用穌宝之（朱）

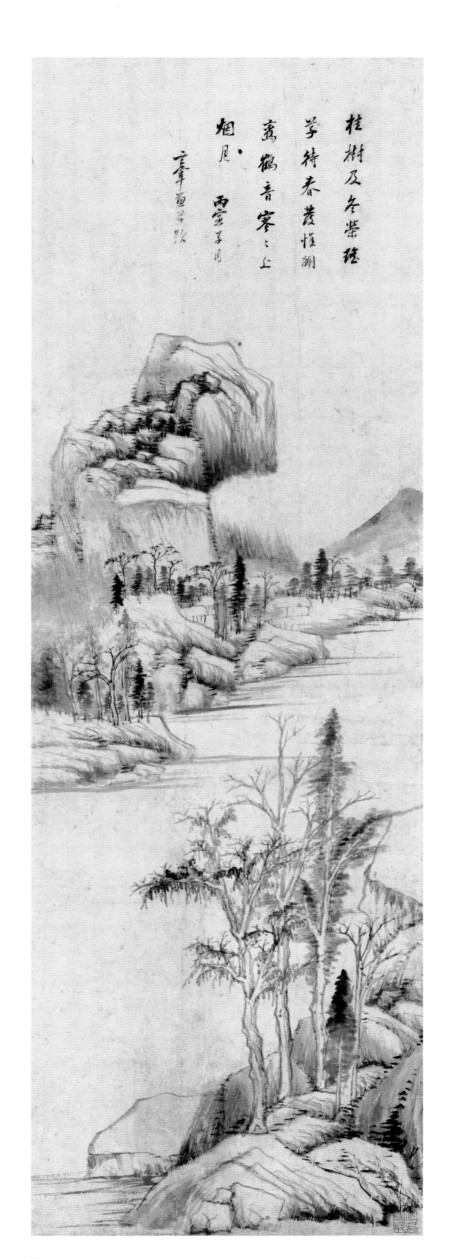

芳树遥峰图

纸本墨笔

纵84.6厘米　横27.8厘米

一六二六年

天津博物馆藏

款　识：桂树及冬荣，瑶草待春发。惟闻鸾鹤音，寥寥
上烟月。丙寅子月，玄宰画并题。

鉴藏印：江村秘玩（朱）

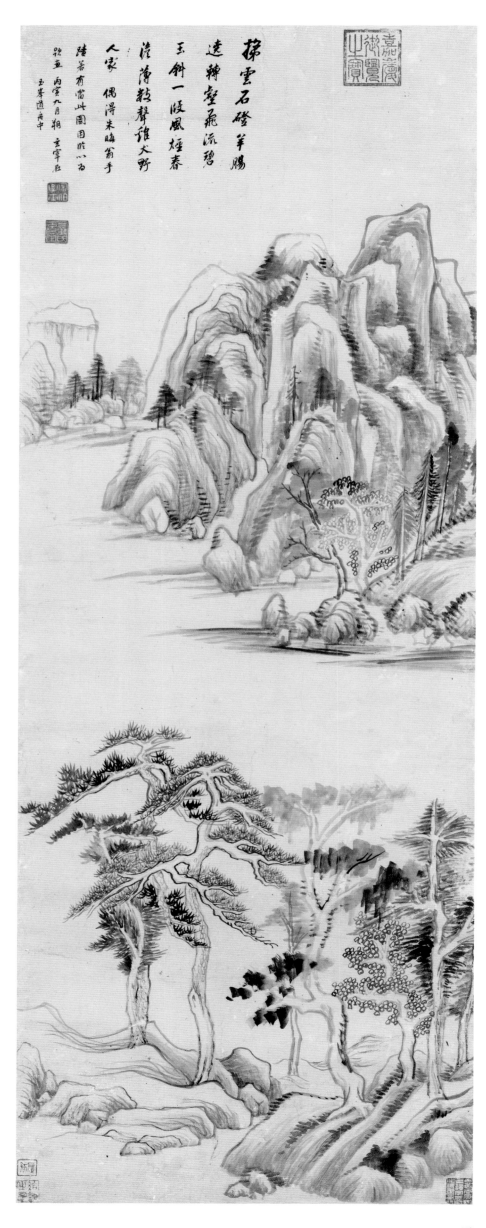

梯云石磴羊肠，转壑飞流碧玉斜。一段风烟春澹薄，数声鸡犬野人家。偶得朱晦翁手迹，若有当此图，因临以为题画。丙寅九月朔，玄宰在玉峰道舟中。

## 石磴飞流图

纸本墨笔
纵147.1厘米　横55.8厘米
一六二六年
台北故宫博物院藏

款　识：梯云石磴羊肠绕，转壑飞流碧玉斜。一段风烟
春澹薄，数声鸡犬野人家。偶得朱晦翁手迹，
若有当此图，因临以为题画。丙寅九月朔，玄
宰在玉峰道舟中。

钤　印：宗伯学士（白）　董氏玄宰（白）

鉴藏印：嘉庆御览之宝（朱）　古燕太原王克绳字其武
珍藏书画印（白）　震孩（朱）
给谏之章（朱）

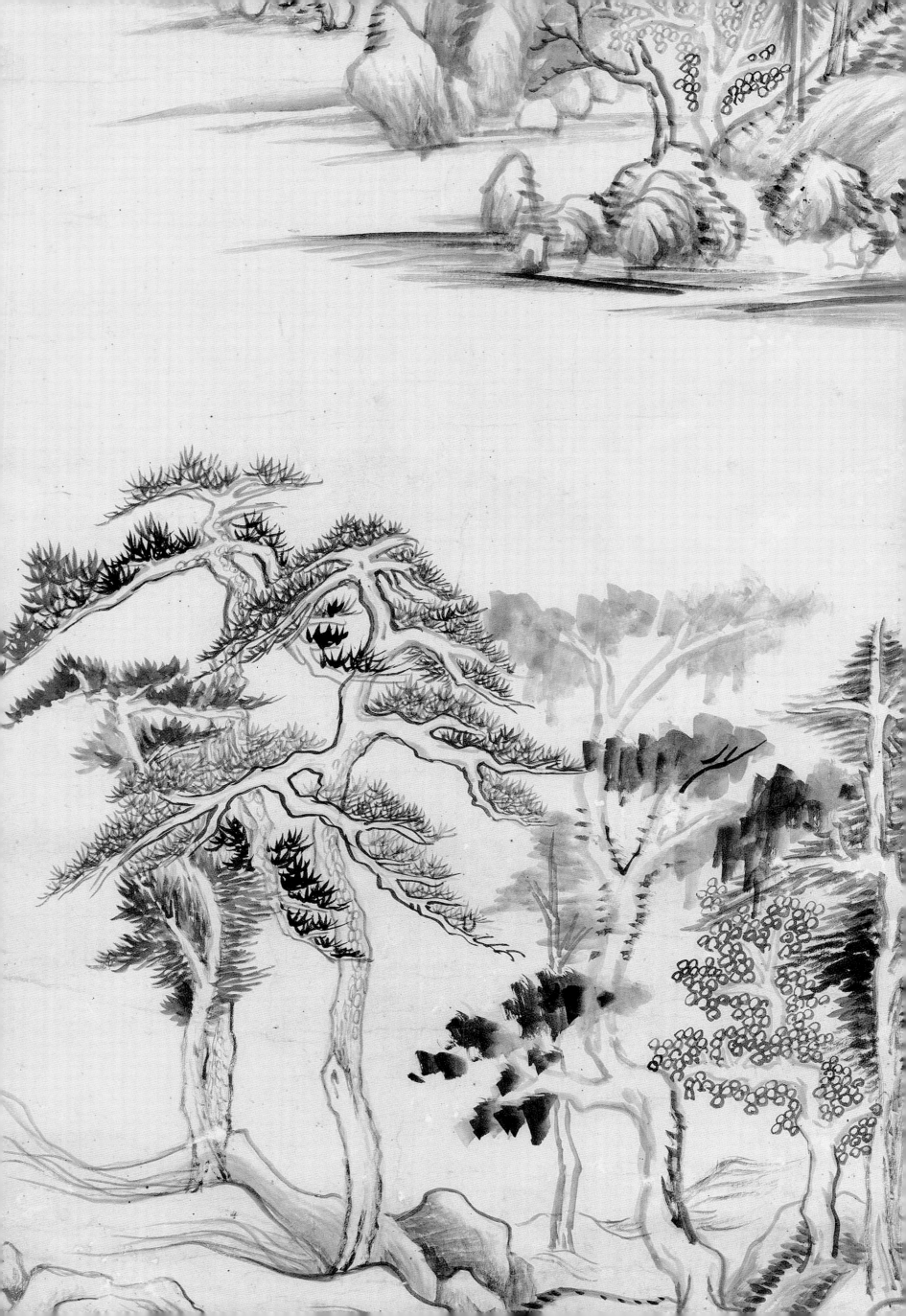

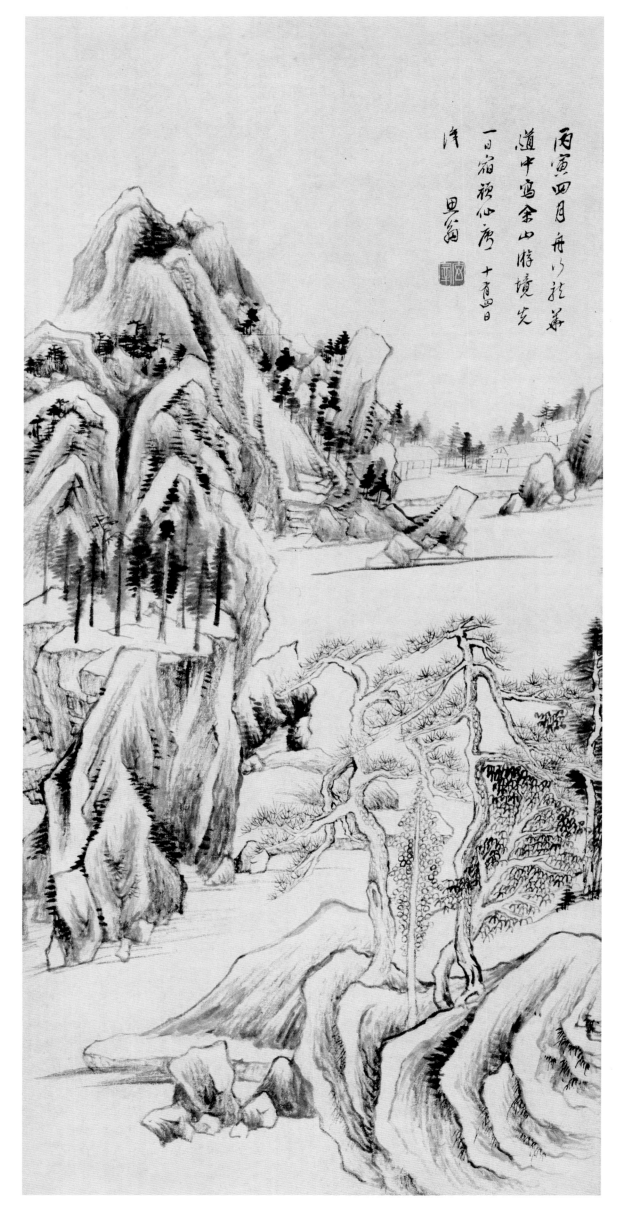

丙寅四月舟以龙华
道中写金山特境实
一日宿顽仙庐 十有四日
净　思翁

## 佘山游境图

纸本墨笔

纵98.4厘米　横41厘米

一六二六年

故宫博物院藏

款　识：丙寅四月，舟行龙华道中，写佘山游境。先一

　　　　日宿顽仙庐。十有四日识。思翁。

钤　印：玄宰（白）

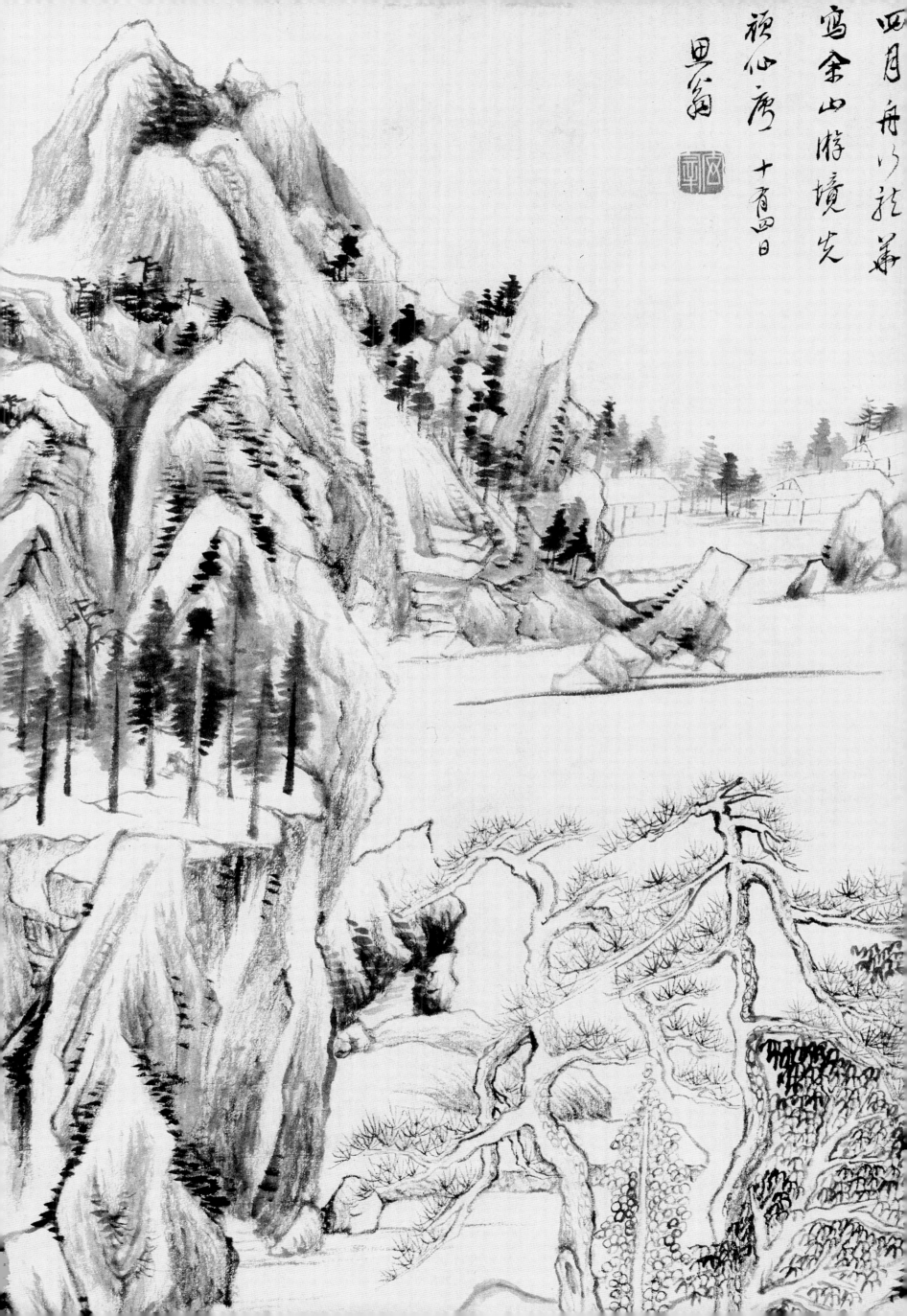

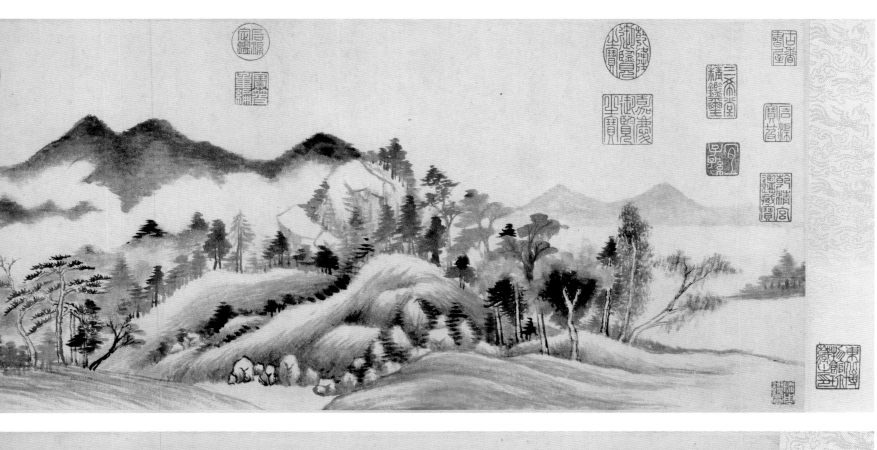

配極玄都閟憑高禁

禦長守桃巖具禮掌

節鎮非常碧尾初寒

外金莖一氣旁山河

扶繡戶日月近雕梁仙

李盤根大猗蘭弈葉

光世家遺舊史道德

付今王畫手看前輩

吳生遠擅場森羅遺

移地軸妙絶動宮墻

五聖聯龍袞千官列鴈

## 书画合璧卷

纸本墨笔
纵28.2厘米　横119厘米
一六二七年
辽宁省博物馆藏

款　识：董北苑好作烟景，即米画也。余于米芾潇湘白云图，悟墨戏三昧。丁卯三月，思翁识。配极玄都閟，凭高禁御长。守桃严具礼，掌节镇非常。碧瓦初寒外，金茎一气旁。山河扶绣户，日月近雕梁。仙李盘根大，猗兰奕叶光。世家遗旧史，道德付今王。画手看前辈，吴生远擅场。森罗移地轴，妙绝动宫墙。五圣联龙衮，千官列雁行。冕旒俱秀发，旌旆尽飞扬。翠柏深留景，红梨迥得霜。风筝吹玉柱，露井冻银床。身退卑周室，经传拱汉皇。谷神如不死，养拙更何乡。谒玄元皇帝庙。庙有五圣图。吴道子画，徐浩书杜诗。己未嘉平月之望临。玄宰。

钤印：画禅（朱）　宗伯学士（白）　董其昌
太史氏（白）　董氏玄宰（白）

题跋：已传北苑超群法，更得南宫三昧奇。底事迎眸堆湿润，楚江烟雨动经时。乾隆丁卯初冬，御题。

钤印：丛云（朱）　几暇怡情（白）
乾隆宸翰（朱）

鉴藏印：安仪周家珍藏（朱）
安氏仪周书画之章（朱）
仪周鉴赏（白）　古香书屋（朱）
朝鲜人（白）　安岐之印（白）
石渠宝笈（朱）　乾清宫鉴藏宝（朱）
三希堂精鉴玺（朱）　宜子孙（白）
宝笈重编（白）　石渠定鉴（朱）
乾隆鉴赏（白）
嘉庆御览之宝（朱）　宣统御览之宝（朱）
宣统鉴赏（朱）　无逸斋精鉴玺（朱）
心赏（朱）　东北博物馆珍藏之印（朱）

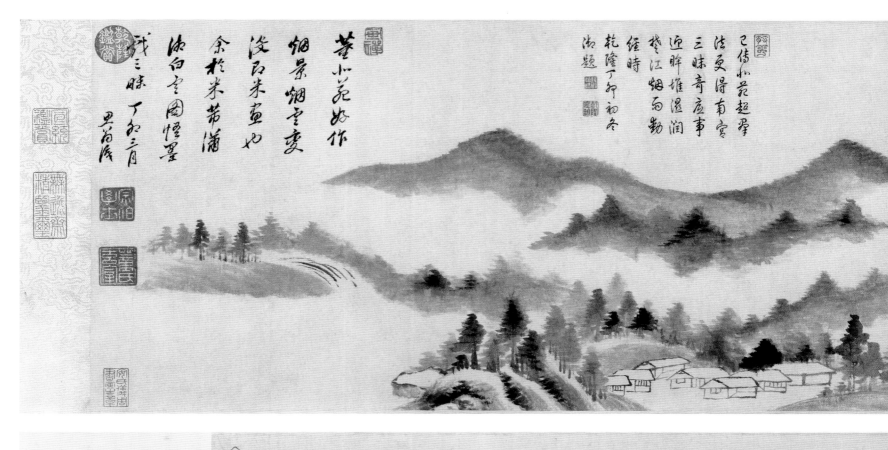

己傳水苑超墨
浩更得南宮
三昧寄虚事
近眸堆還潤
移江烟兩勤
經時
乾隆丁卯初冬
御題

筆小苑好作
烟景烟雲變
浚石米畫也
余楨米帶滿
淡白雲圖憶墨
戲三昧 丁和三月
思翁展

畫飛飛揚翠柏深苗
景紅梨迥得霜風筆
吹玉柱露井凍銀牀
身邊甲周室經傳拱
漢皇谷神如不死眷
拙更何鄉
謁玄元皇帝廟　廟有五聖
畫徐浩書杜詩　己未嘉平月　圖吳道子
文寧臨

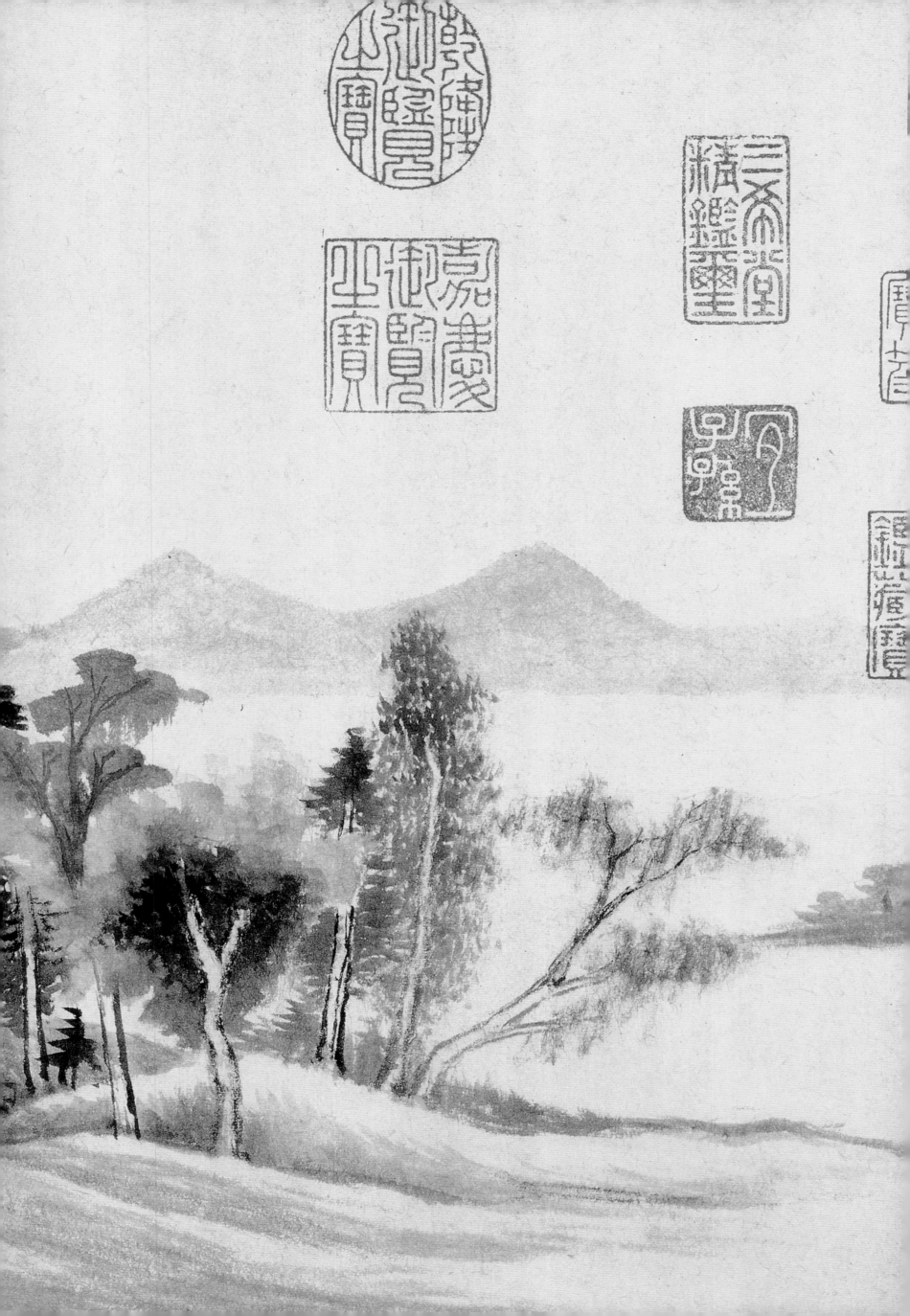

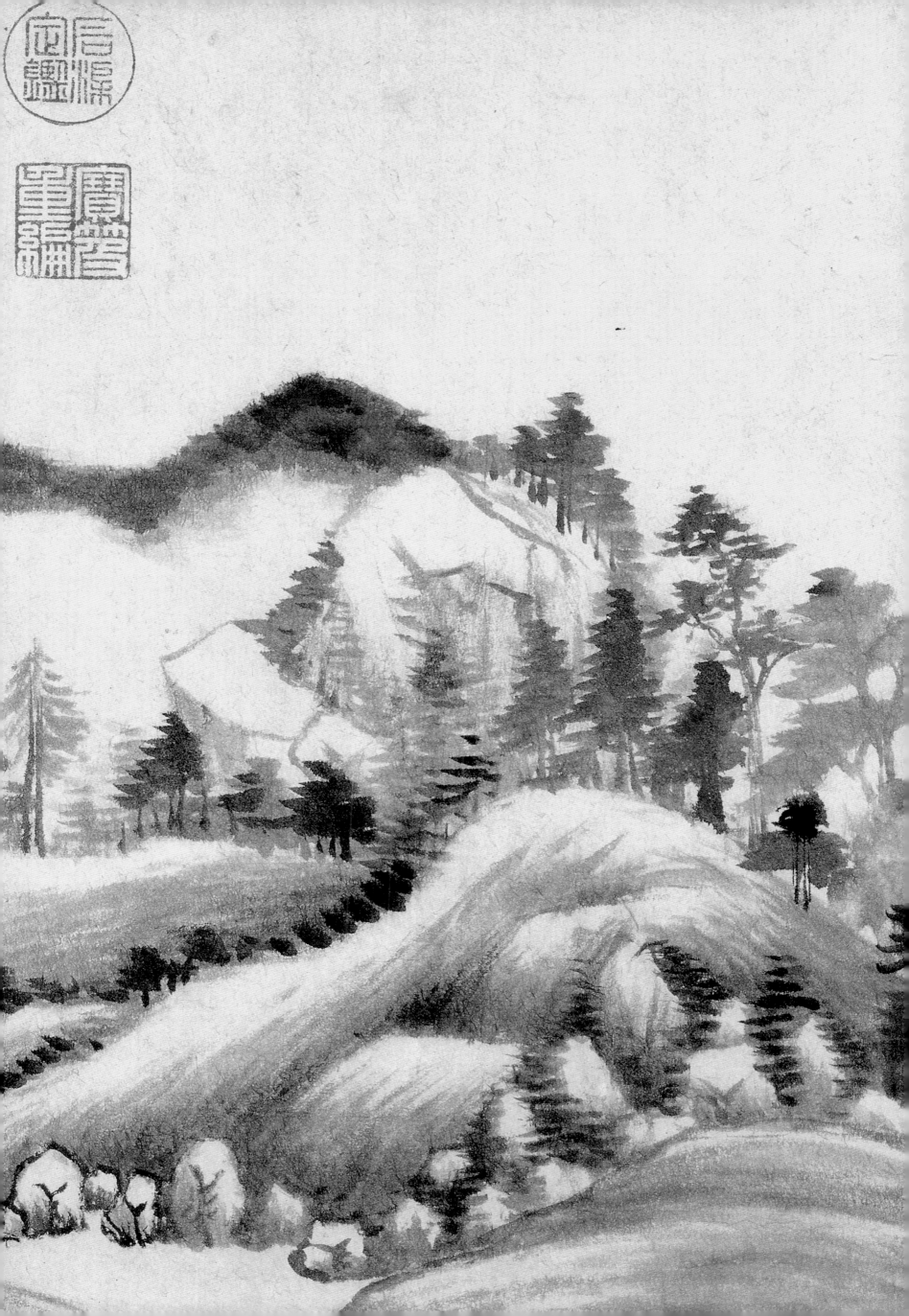

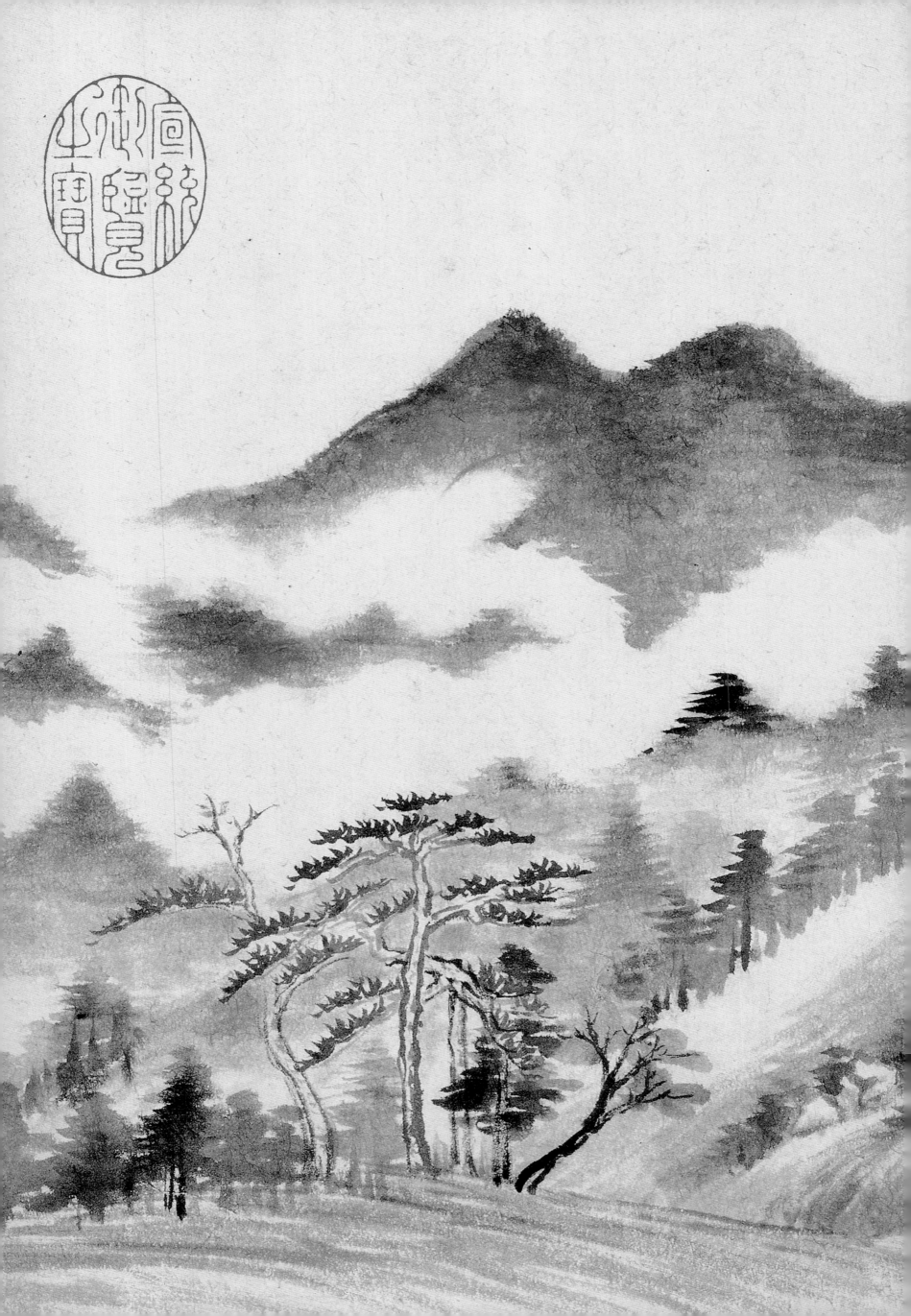

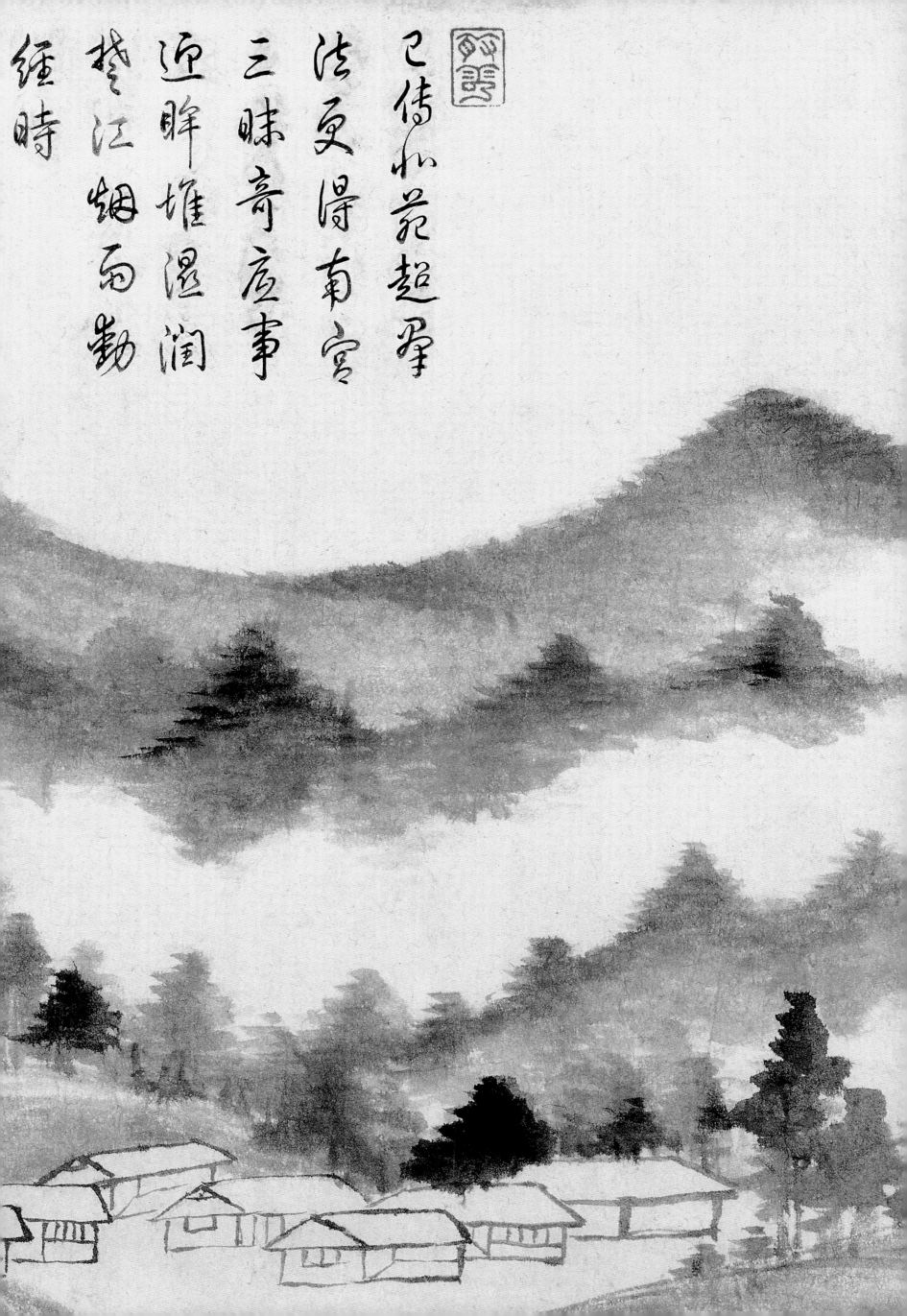

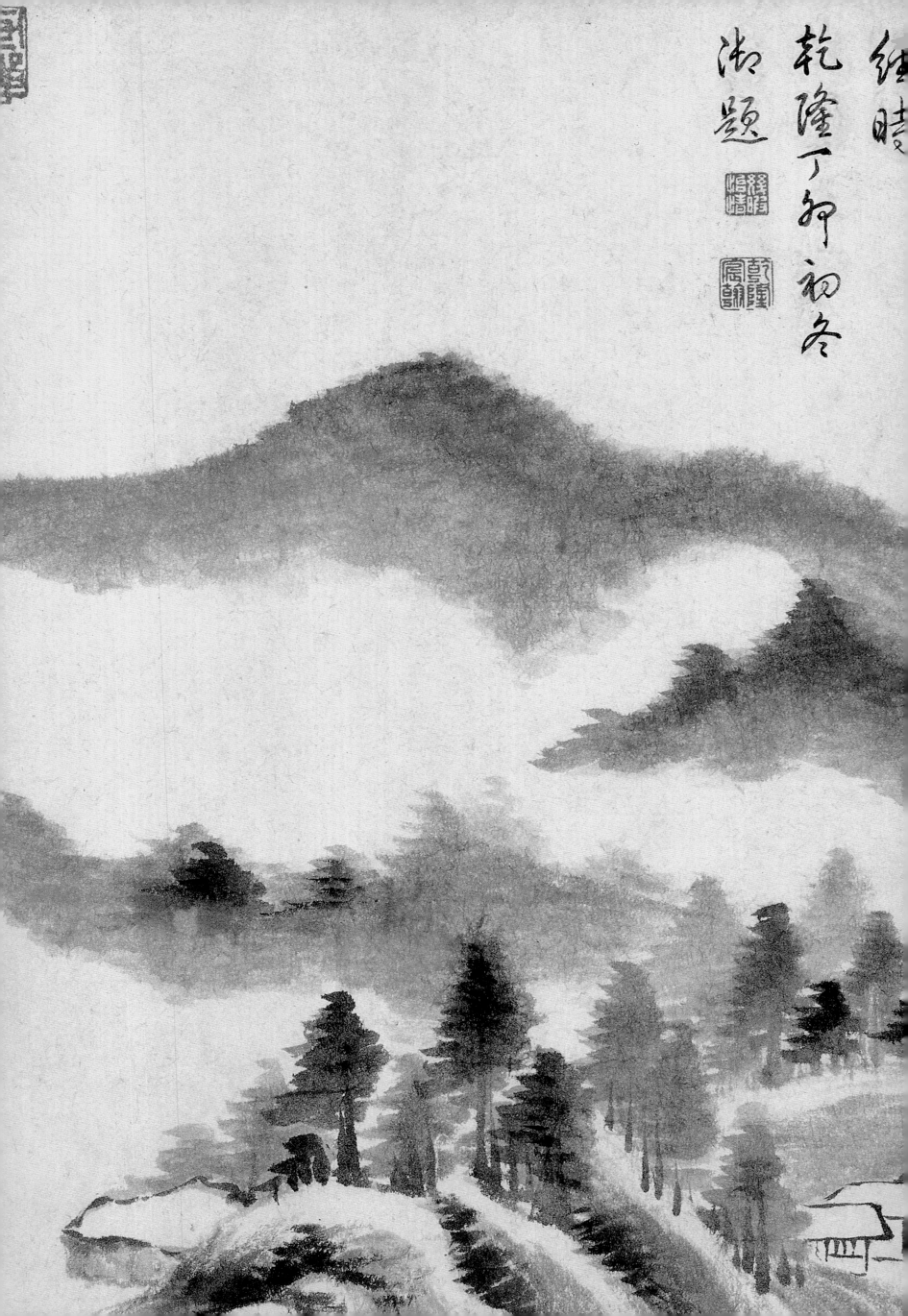

董北苑好作
烟景烟雲變
没只米畫也
余於米帶瀟
湘白雲圖慣墨
戲三昧　丁和三月
里甫澂

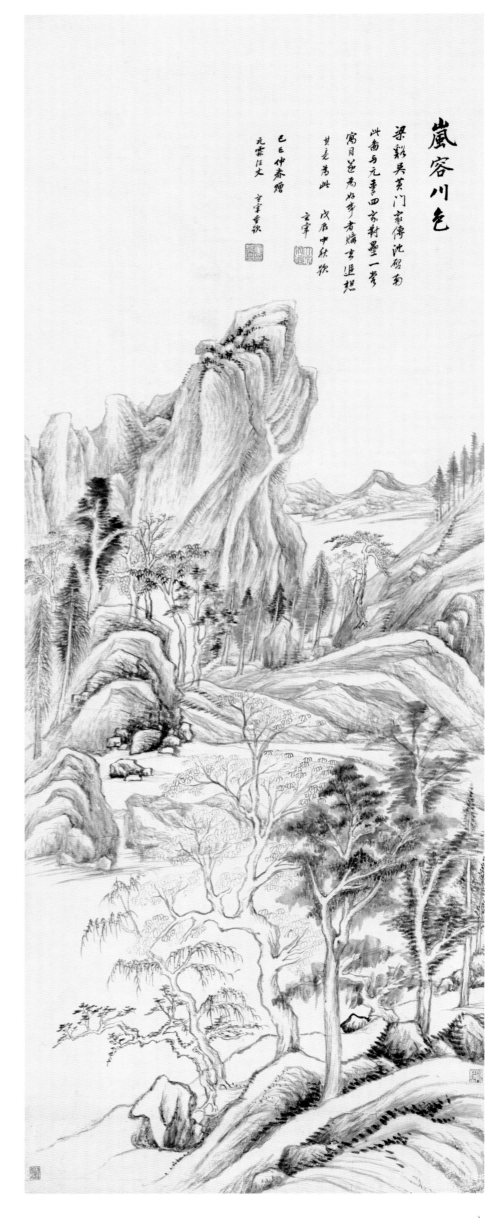

岚容川色

梁溪吴黄门家传沈启南
此图与元季四家对墨一堂
寓目苍为好事者购去追想
其意为此　戊辰中秋颇
玄宰
己巳仲春赠元霖
元霖汪丈　玄宰重题

岚容川色图

纸本墨笔
纵138.8厘米　横53.3厘米
一六二八年
故宫博物院藏

款　识：岚容川色。梁溪吴黄门家传沈启南此图，与元
季四家对垒，一尝寓目，遂为好事者购去，追想
其意为此。戊辰中秋题，玄宰。己巳仲春赠元霖
汪丈、玄宰重题。
钤　印：大宗伯章（朱）　董其昌印（白）
鉴藏印：顾麟士（白）　秀水金氏兰坡过目（朱）

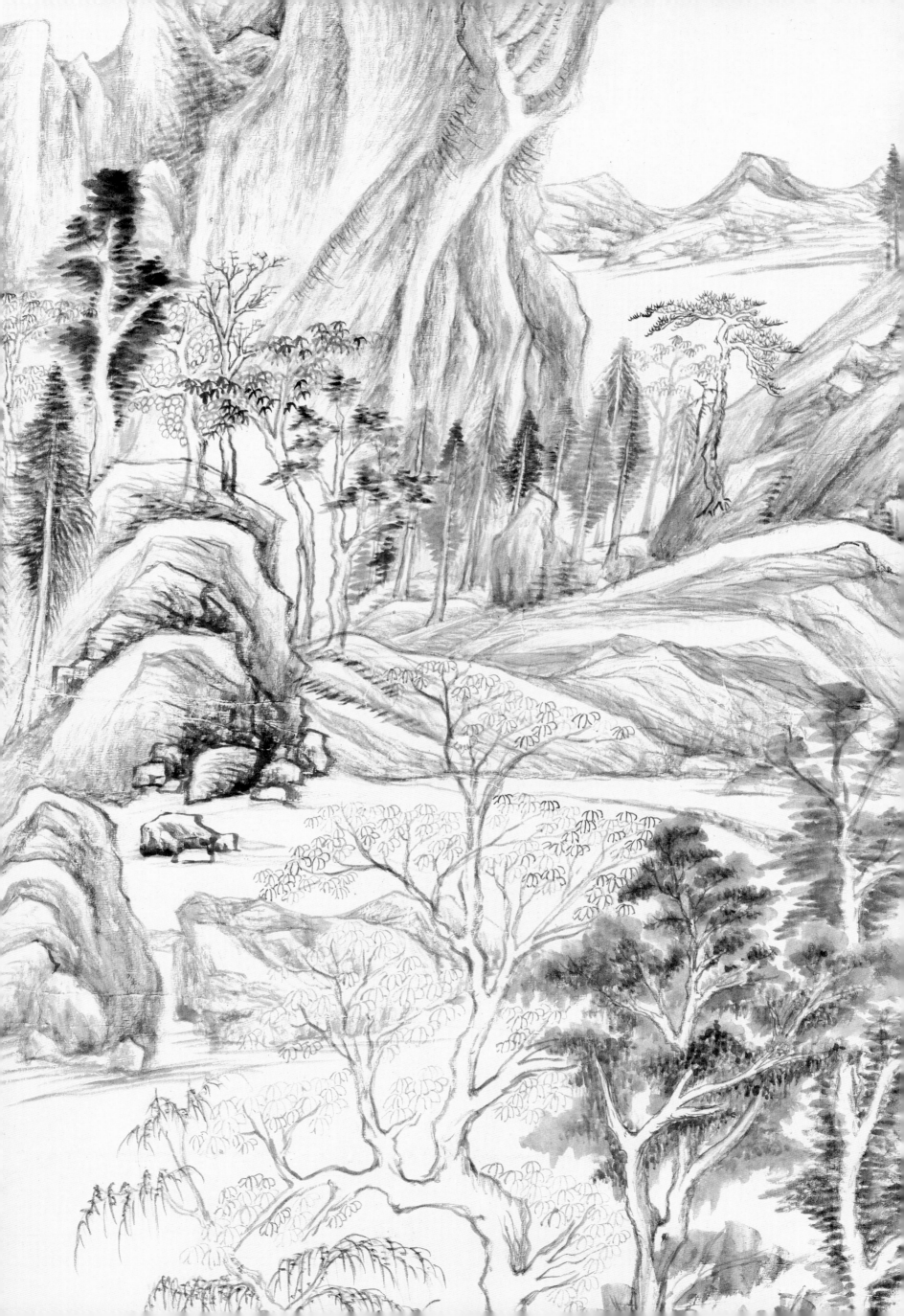

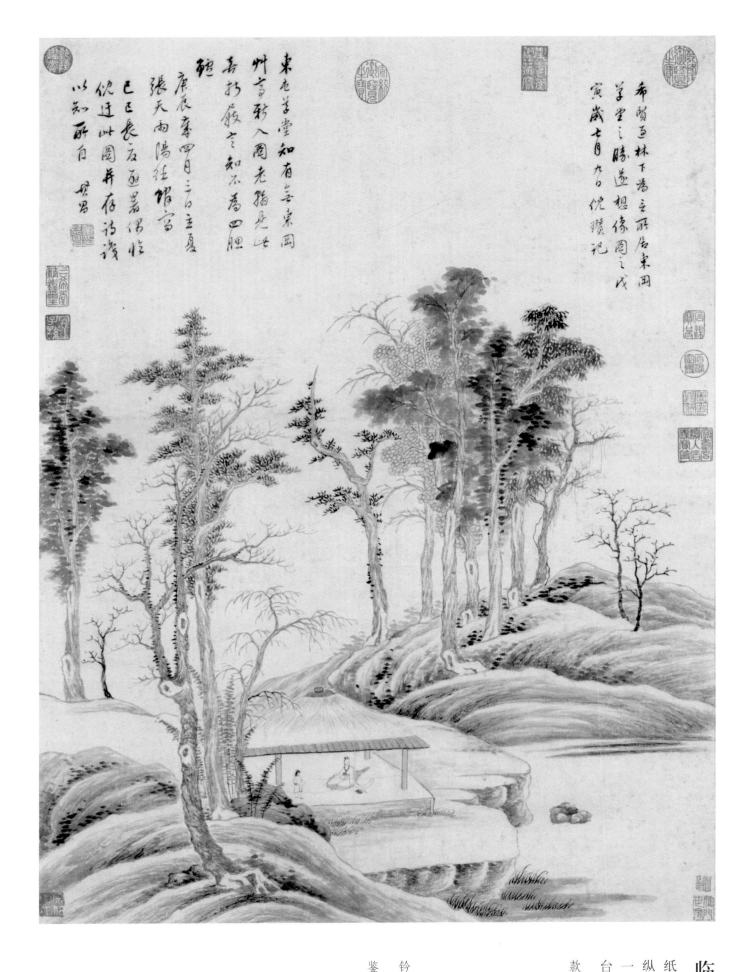

临倪瓒东岗草堂图

纸本墨笔

纵87.4厘米　横65厘米

一六二九年

台北故宫博物院藏

款　识：希贤过林下，为言所居东冈草堂之
胜，遂想像图之。戊寅岁七月九
日，倪瓒记。东屯草堂知有无，东
冈草亭新入图。老翰见此喜持展，
定知不为四腮鲈。庚辰岁四月三日
立夏张天雨阳德馆写。己巳长夏避
暑，偶临倪迁此图并存诗，识以知
所自。其昌。

钤　印：董其昌印（白）　宗伯学士（白）

鉴藏印：雁门世家（朱）　字彦可（白）
石渠宝笈（朱）　乾隆鉴赏（白）
石渠定鉴（朱）　宝笈重编（白）
宁寿宫续入石渠宝笈（朱）
乾隆御览之宝（朱）
乐寿堂鉴藏宝（白）
三希堂精鉴玺（朱）
宜子孙（白）　宣统御览之宝（朱）

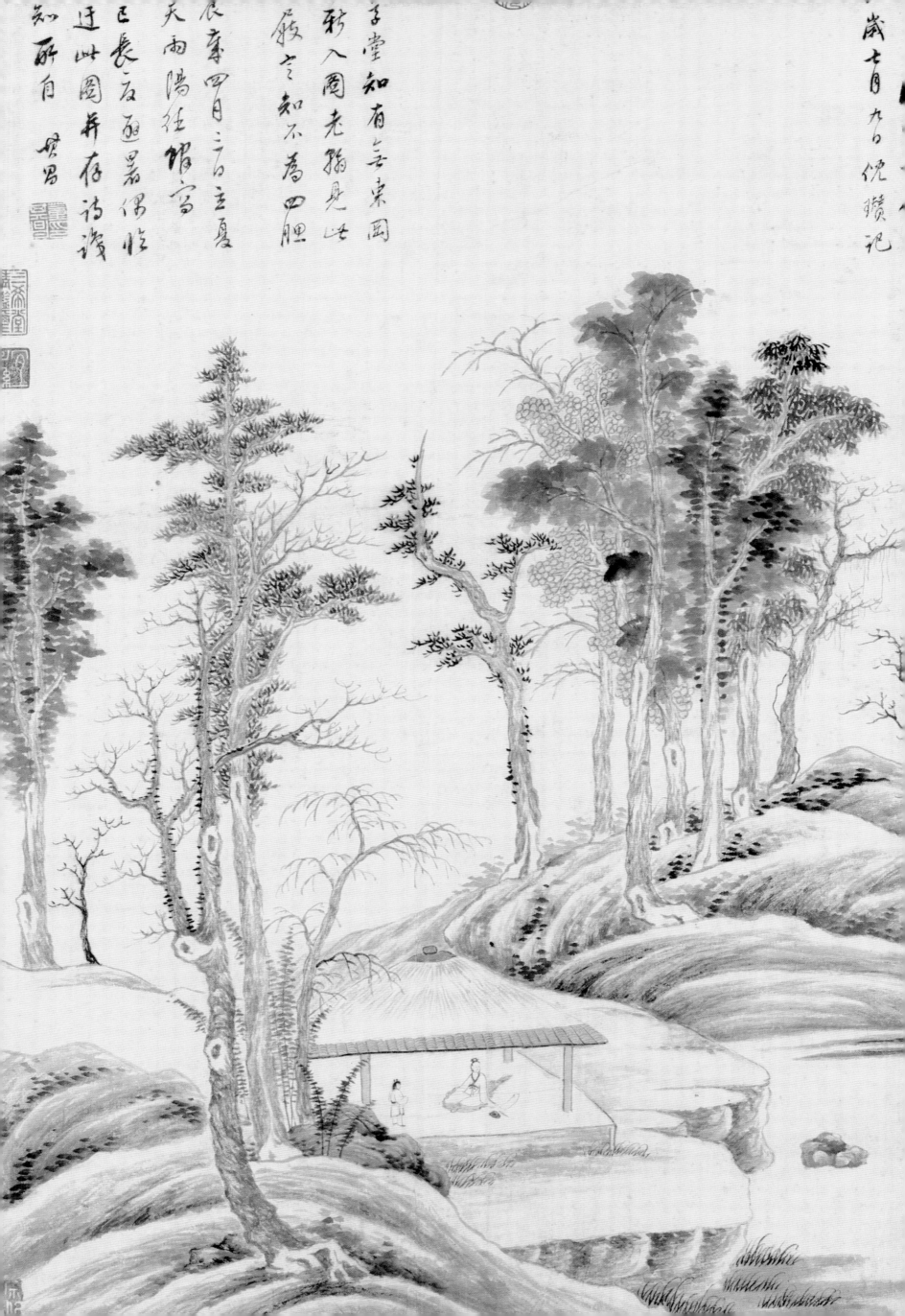

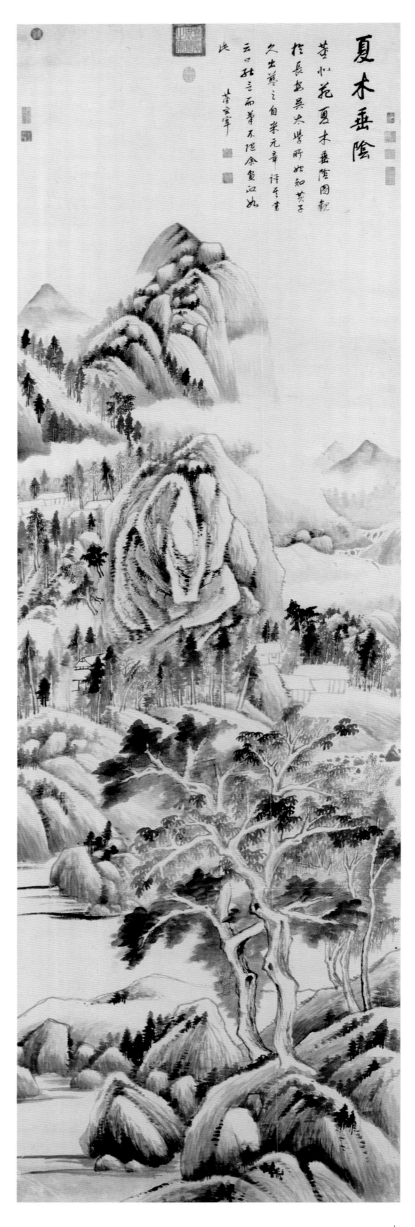

## 夏木垂阴图

纸本墨笔

纵321.9厘米　横102.3厘米

台北故宫博物院藏

款　识：夏木垂阴。董北苑夏木垂阴图，观于长安吴太
学所，始知董子久出蓝之目。米元章评其书
云：口能言而笔不随，余画正如此。董玄宰。

钤　印：宗伯学士（白）　董氏玄宰（白）

鉴藏印：石渠宝笈（朱）　宝笈三编（朱）
嘉庆御览之宝（朱）　宜子孙（白）
嘉庆鉴赏（白）　三希堂精鉴玺（朱）
宣统御览之宝（朱）　宣统鉴赏（朱）
无逸斋精鉴玺（朱）

七三

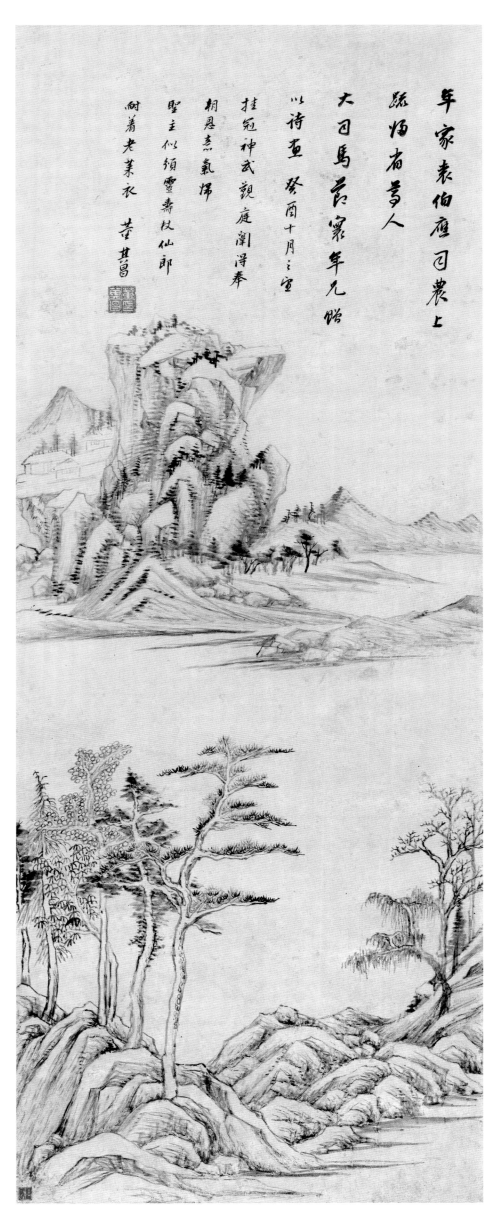

## 疏林远岫图

纸本墨笔

纵98.7厘米　横38.6厘米

一六三三年

天津博物馆藏

款　识：年家袁伯应司农上疏归省尊人大司马节寰年
兄，赠以诗画，癸酉十月之望。挂冠神武觐庭
闱，得奉朝恩意气归。圣主似颁灵寿杖，仙郎
耐着老莱衣。董其昌。

钤　印：董其昌印（白）

鉴藏印：金传声（白）

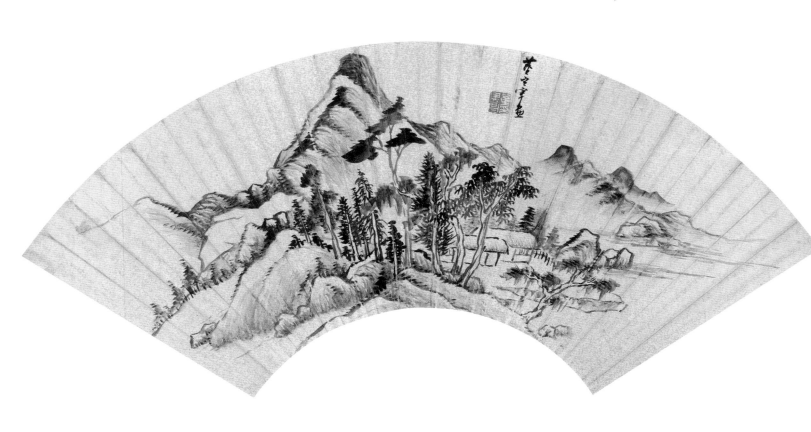

**仿北苑山水扇面**

金笺墨笔

纵18.5厘米　横54厘米

天津博物馆藏

款　识：董玄宰画。

钤　印：董其昌印（白）

## 奇峰白云图

纸本墨笔
纵65.5厘米 横30.4厘米
台北故宫博物院藏

款

识：奇峰白云。玄宰写。悠悠白云里，独住青山客。林
下昼焚香，桂花同寂寂。为澂如年兄书。其昌。

钤　印：董其昌（朱）

题

跋：重之日书翁，轻之日画客。香光两不知，云峰伴
寂寂。甲申夏日。御题。

钤　印：几暇怡情（白）　得佳趣（白）

鉴藏印：乾隆鉴赏（白）　石渠宝笈（朱）
石渠继鉴（朱）　养心殿鉴藏宝（朱）
宜子孙（白）　三希堂精鉴玺（朱）
乾隆御览之宝（朱）　嘉庆御览之宝（朱）
宣统御览之宝（朱）

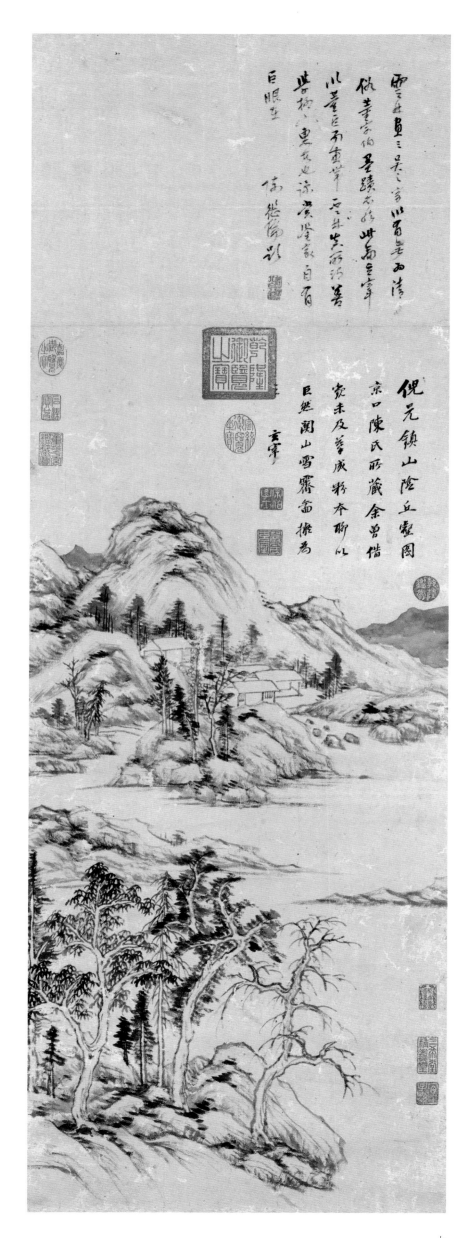

## 仿倪瓒山阴丘壑图

纸本墨笔

纵96.9厘米　横45.1厘米

台北故宫博物院藏

款识：倪元镇山阴丘壑图，京口陈氏所藏。余曾借观，未
及摹成粉本。聊以巨然关山雪霁图拟为之。玄宰。

钤印：宗伯学士（白）　董氏玄宰（白）

题跋：云林画，三吴之家以有无为清俗，董宗伯墨迹亦
然。此图玄宰以董巨而兼带云林，真所谓善学柳
下惠者也。谅赏鉴家自有巨眼在。陈继儒题。

钤印：眉公（朱）　腐儒（白）

鉴藏印：宜子孙（白）　三希堂精鉴玺（朱）
乐善堂图书记（朱）　乾隆鉴赏（白）
乾隆御览之宝（朱）　石渠宝笈（朱）
重华宫鉴藏宝（朱）　嘉庆御览之宝（朱）
宣统御览之宝（朱）

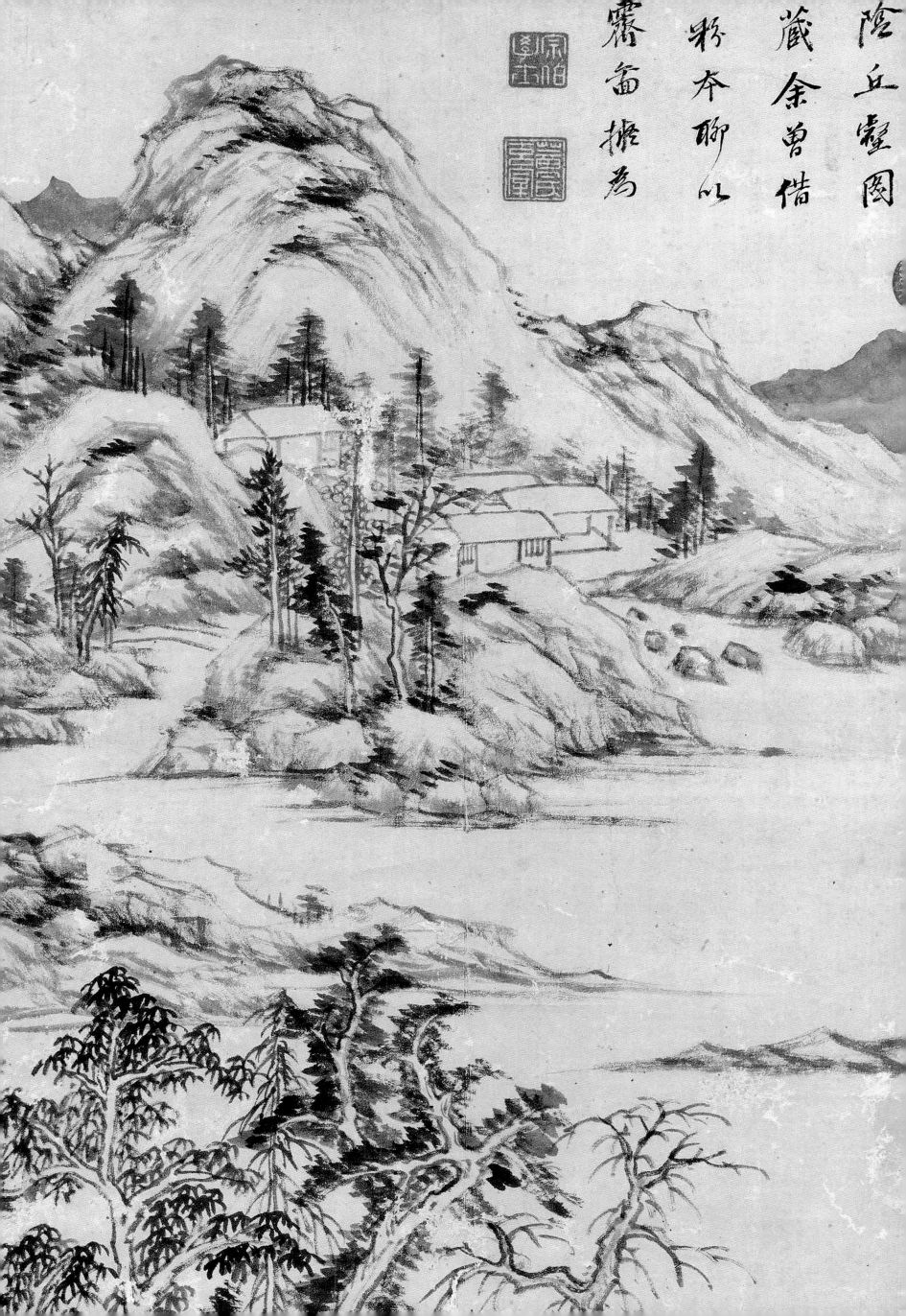

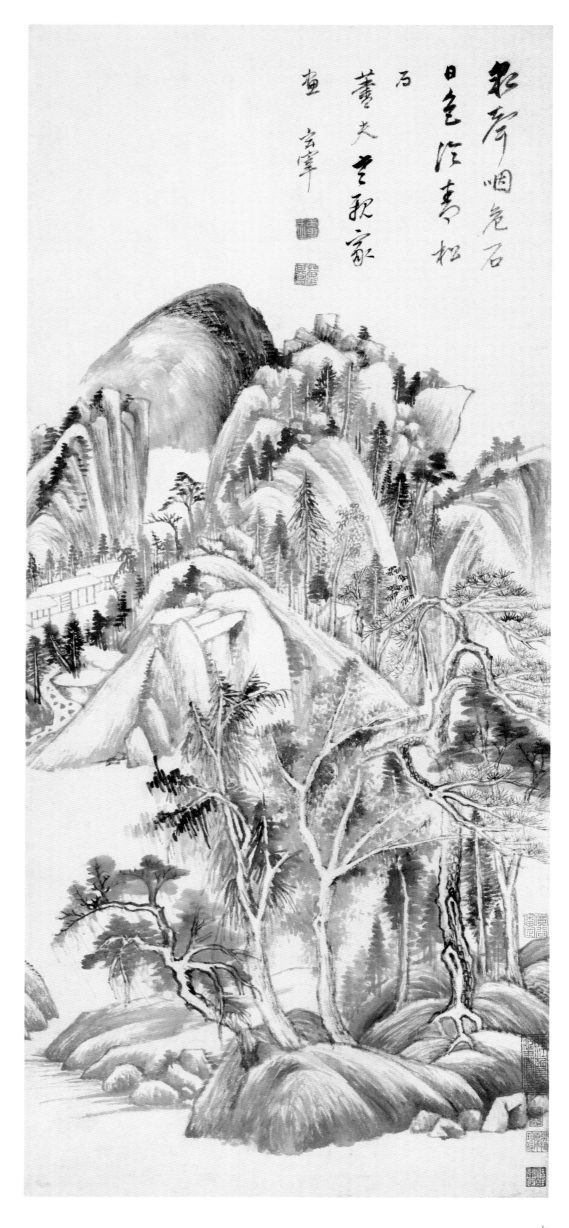

## 泉石青松图

纸本墨笔

纵95.2厘米 横41.1厘米

大英博物馆藏

款　识：泉声咽危石，日色冷青松。为荩夫老亲家画。
玄宰。

钤　印：太史氏（白）　董其昌（朱）

鉴藏印：男祖原珍藏（朱）　盱江曾氏珍藏书画印（朱）
宾谷审定（朱）　厚莽曾藏（朱）
祖诒审定（朱）

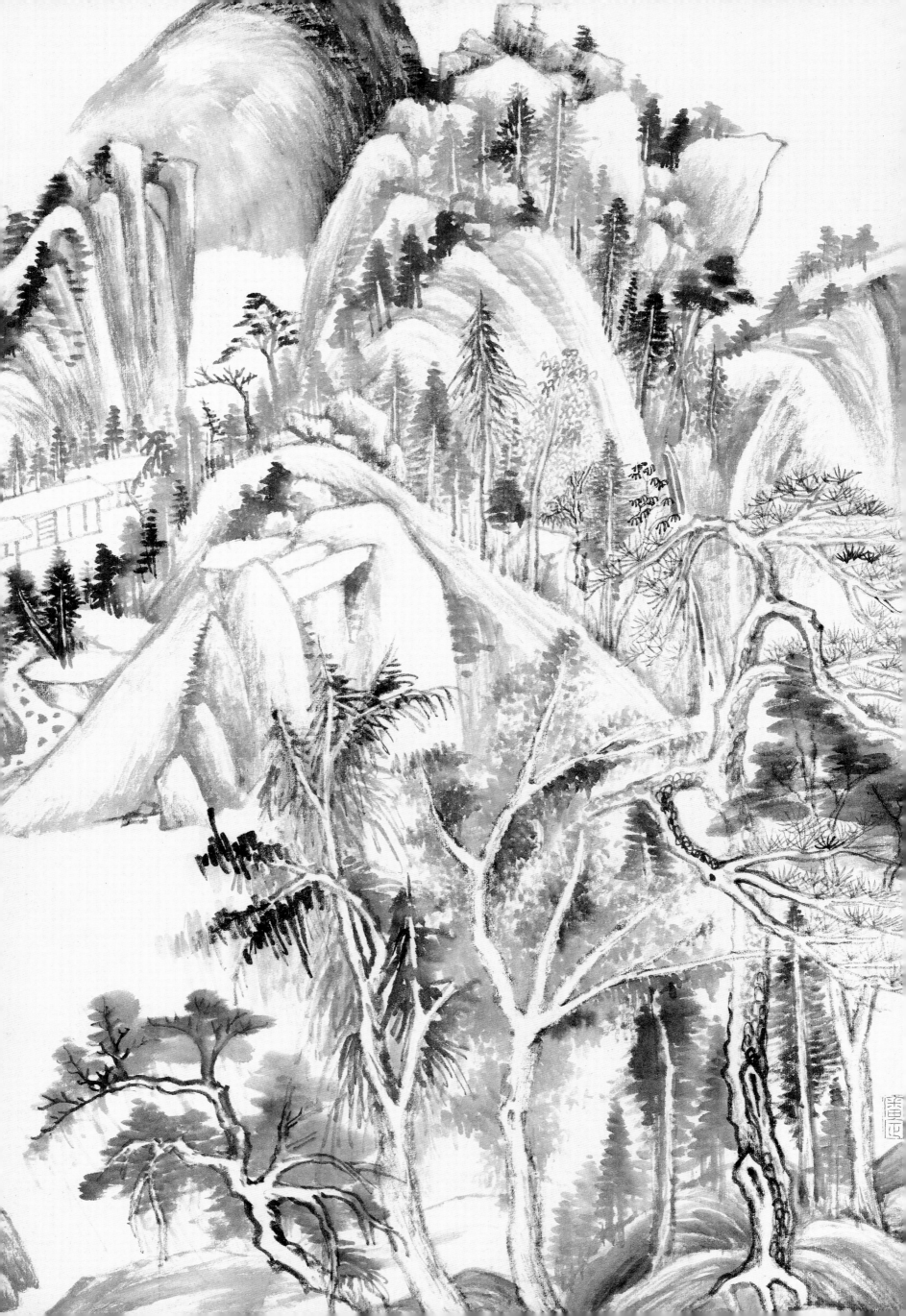

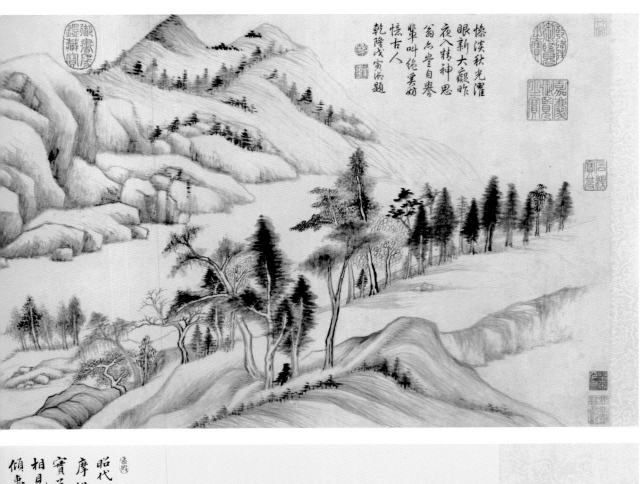

## 江山秋霁图卷

纸本墨笔

纵38.4厘米　横136.8厘米

美国克利夫兰艺术博物馆藏

款识：黄子久江山秋霁似此，当恨古人不见我也。思翁。

题跋：董文敏每遇高丽镜面笺，书画尤为入神。此卷改表纸用之，字迹隐然，兼有朝鲜之印也。至于笔法圆秀，真接倪黄，岂文沈所可同日而语也。兹卷得有所归，可成他日佳话。时立冬己巳四日，天气澄爽，重装初毕，跋于瓶庐。抱瓮翁高士奇。

钤印：士奇（朱）　高澹人（白）

题跋：康熙甲戌九月廿三日趣装北上，舟过吴阊，漫堂先生载酒相饯，得话数年别绪。因以平日所藏书画请为鉴定，漫堂先生未有文敏画卷，云烟过眼实弟昆。相见不暇作絮语，珊瑚之网出异珍。金题玉躞得未有，倾囊倒箧纵横陈。三日眼食为之废，有时大叫忘主宾。富春山图袁生帖，无上妙迹相称矣。枫桥祖席兴不极，华亭画卷许更扪。烟江《烟江叠嶂图》秋霁两奇绝，气韵生动真天人。一重一掩师造化，高丽纸光如银。不满三尺，高丽师定九原。秋霁长

题跋：昭代鉴赏谁第一，棠村已殁推江村。五年当湖暂休沐，摩挲卷轴穷朝昏。昨岁寄我销夏录，云烟过眼实弟昆。今年奉召北赴阙，书画船泊胥江滨。相见不暇作絮语，珊瑚之网出异珍。金题玉躞得未有，倾囊倒箧纵横陈。一树一石绝点尘。从来诗理即画理，芙蓉朝日相鲜新。跋云古人不我见，大痴心折定九原。朱印灿灿色夺目，点缀更足重玙璠。先生好我举相赠，题识数语情弥敦。欲辞不得拜命辱，包裹脱我衣与巾。要我长歌记胜事，报辞良愧薄且贫。归来重展烛屡跋，缺月光射莓墙根。苦吟攒眉作山字，句虽不警事则真。录入卷尾更寄似，此诗争千春。西陂放鸭翁宋荦。

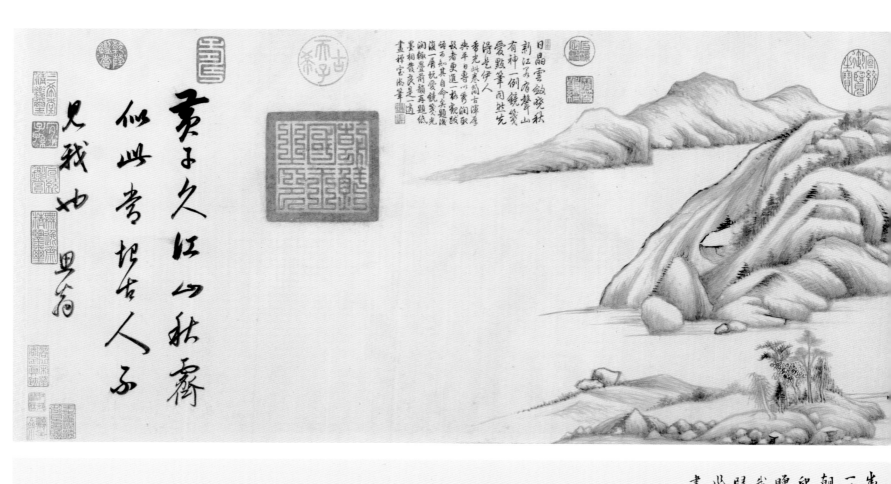

黄子久江山秋霁
似此岂想古人子
见我如

赖真天人秋霁长不啻三尺高跷表纸芜此银一重一梅师造化一树一石纯点尘座送来请驻昌画程芜当朝日相鲜新致云古人不我见大聊心折定九原朱印烂人名奋目黯假更呈重巽璃先生游好我举如赠题识毁语情弥毅欲当不可拍命辱包裹脱我本乞巾要承长毁记辣事抉辞及愧彦止宾归来重襄帽鬘跤少先射黄墙根若涔搅眉屺山字勾经示耋子则真录入枣尾天书小班语此画争千春西陂敬稿翁宗学

元明两代两文敏后有宗伯前王孙王孙独揽茗雪秀书精画妙惊轶尘况揖倪黄亲此卷自题仿子久江山霁景澄鲜新高丽镜面纸三尺漠漠平远开无垠沙草微茫认细径清泫浅渚荒江滨断岸无人带略约隔崦仿佛藏烟村云岚秀润岩树活笔墨扫尽无纤痕我不能尽识画理明窗磅礴融心神大内鉴赏精绝伦迩来吟笔健扛鼎示客怕汗寒具油漫堂先生乍得之珍比玕玗琪瑶琨便欲与画争千春毗陵邵长蘅得之裹将那惜白氎巾斯语非谩吾最许果然此画争千春

昆陵邵长蘅奉和

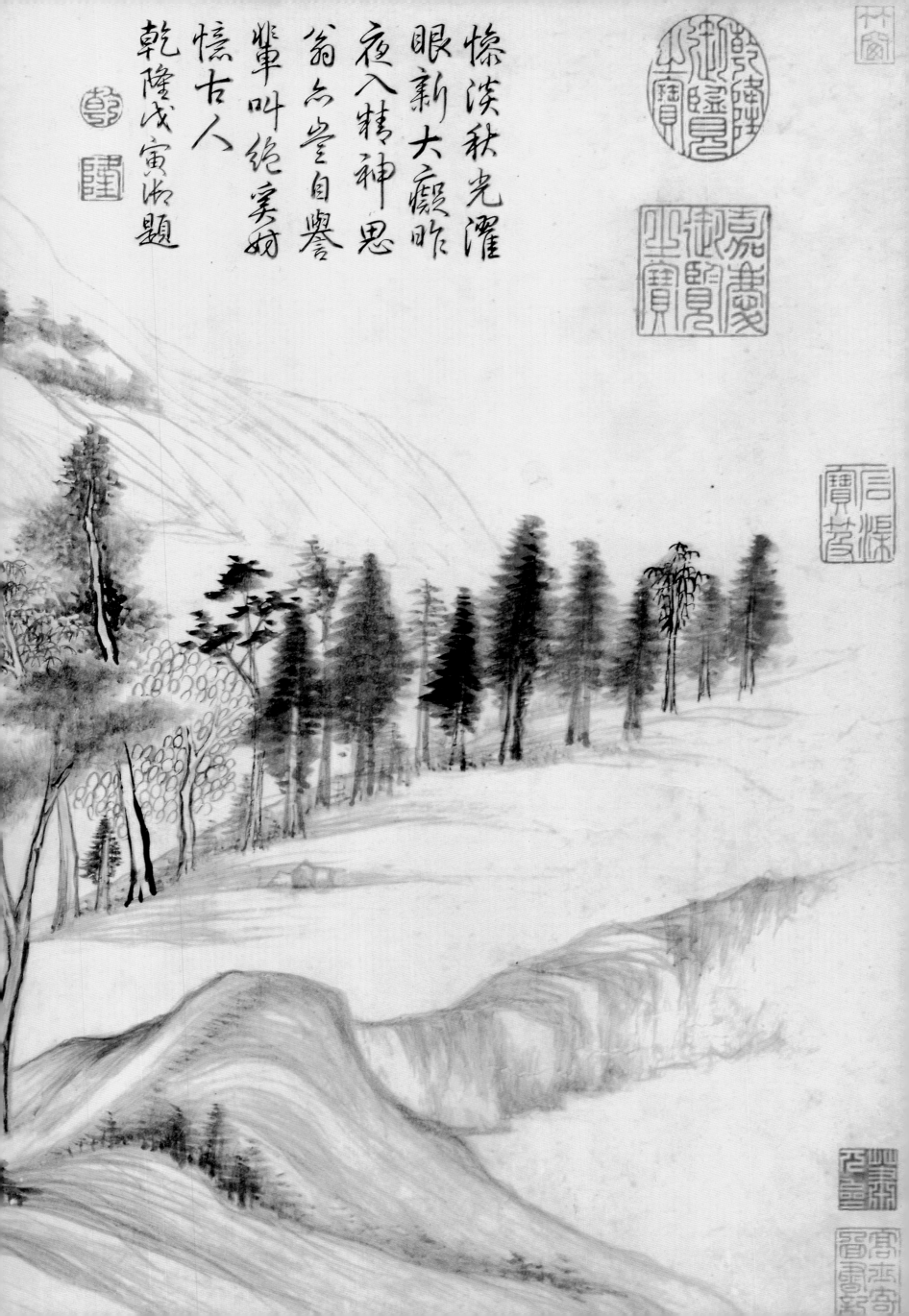

惨澹秋光濯
眼新大癡晩
夜入精神思
翁尙堂自譽
輩軰叫絶實奴
懷古人
乾隆戊寅沖題

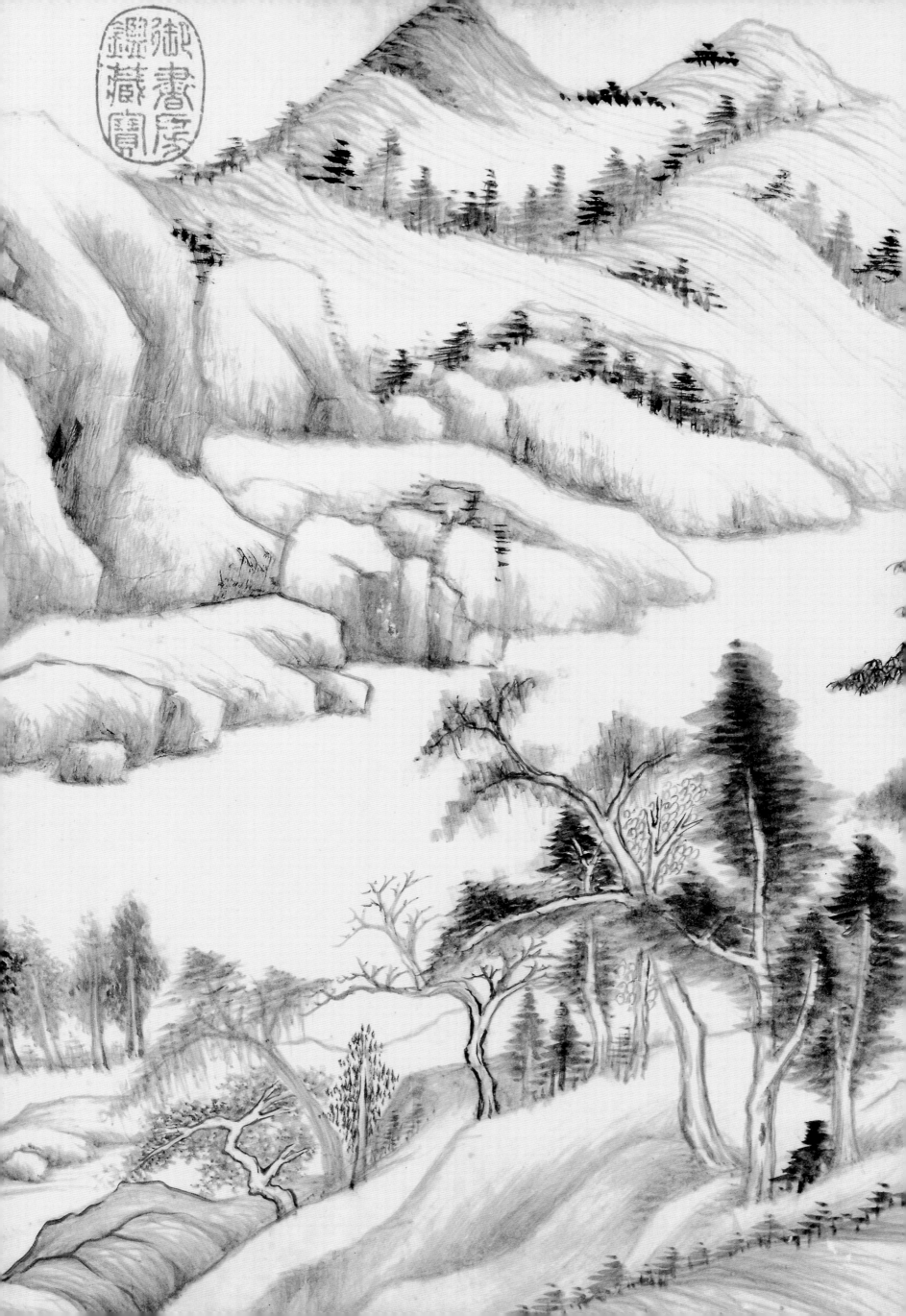

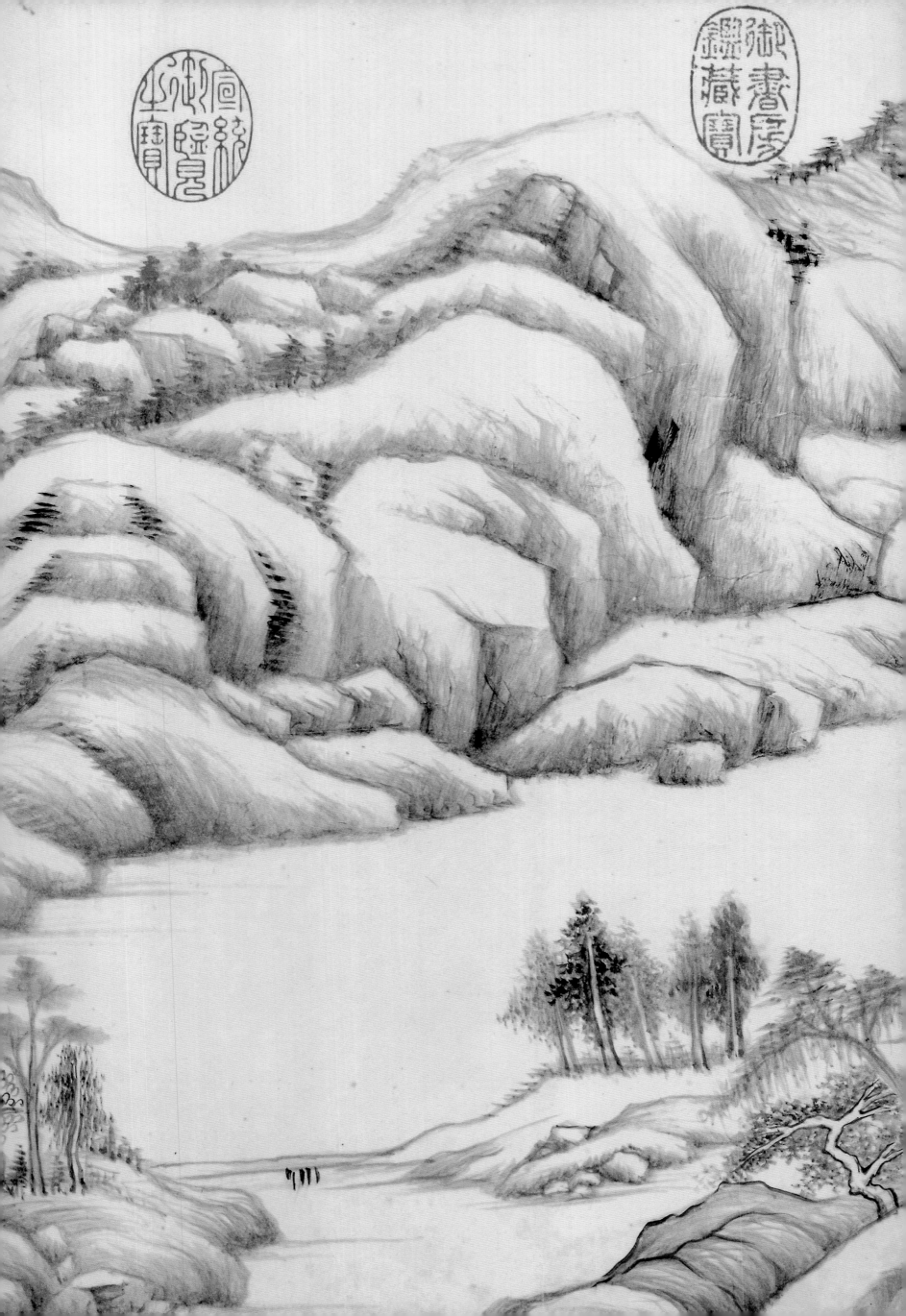

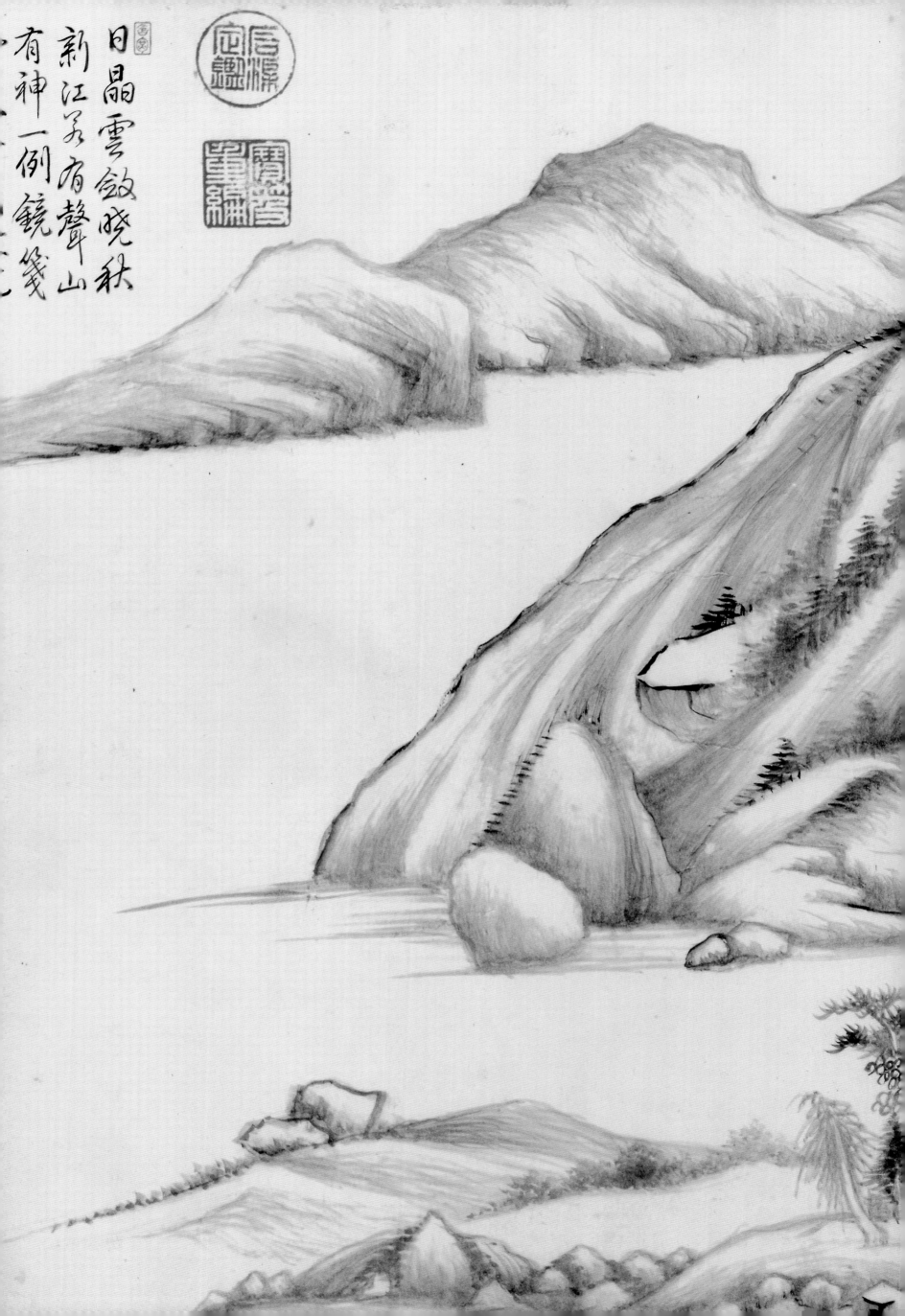

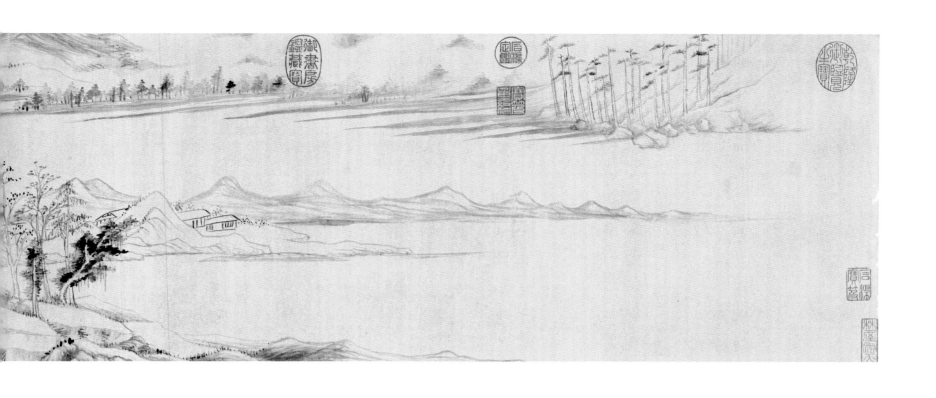

# 钟贾山阴望平原村景图卷

金笺墨笔

纵28.2厘米　横25.2厘米

故宫博物院藏

款　识：钟贾山阴望平原村，有湖天空阔之势，丞拈笔为此图。出入惠崇、巨然两梵法门，以俟同参者评之。玄宰。

钤　印：画禅（朱）　太史氏（白）　董其昌（朱）

鉴藏印：乾隆御览之宝（朱）　石渠宝笈（朱）
宜子孙（白）　石渠定鉴（朱）
宝笈重编（朱）　御书房鉴藏宝（朱）
嘉庆御览之宝（朱）　宣统御览之宝（朱）
乾隆鉴赏（白）　三希堂精鉴玺（朱）
林屋洞天（朱）　进德修业（白）

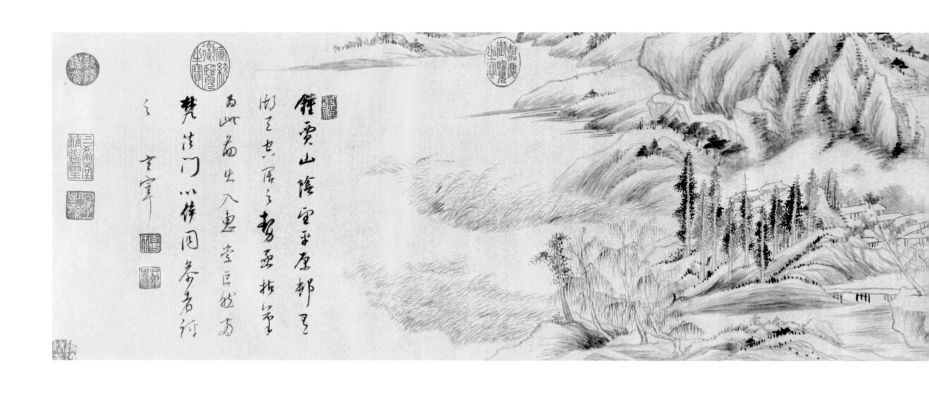

鍾賈山陰雲平原邨落
郊坰亦黍離之感焉玄宰揮筆
寫此為出入惠崇巨然為
梵隆門以俟同參者衍
玄宰

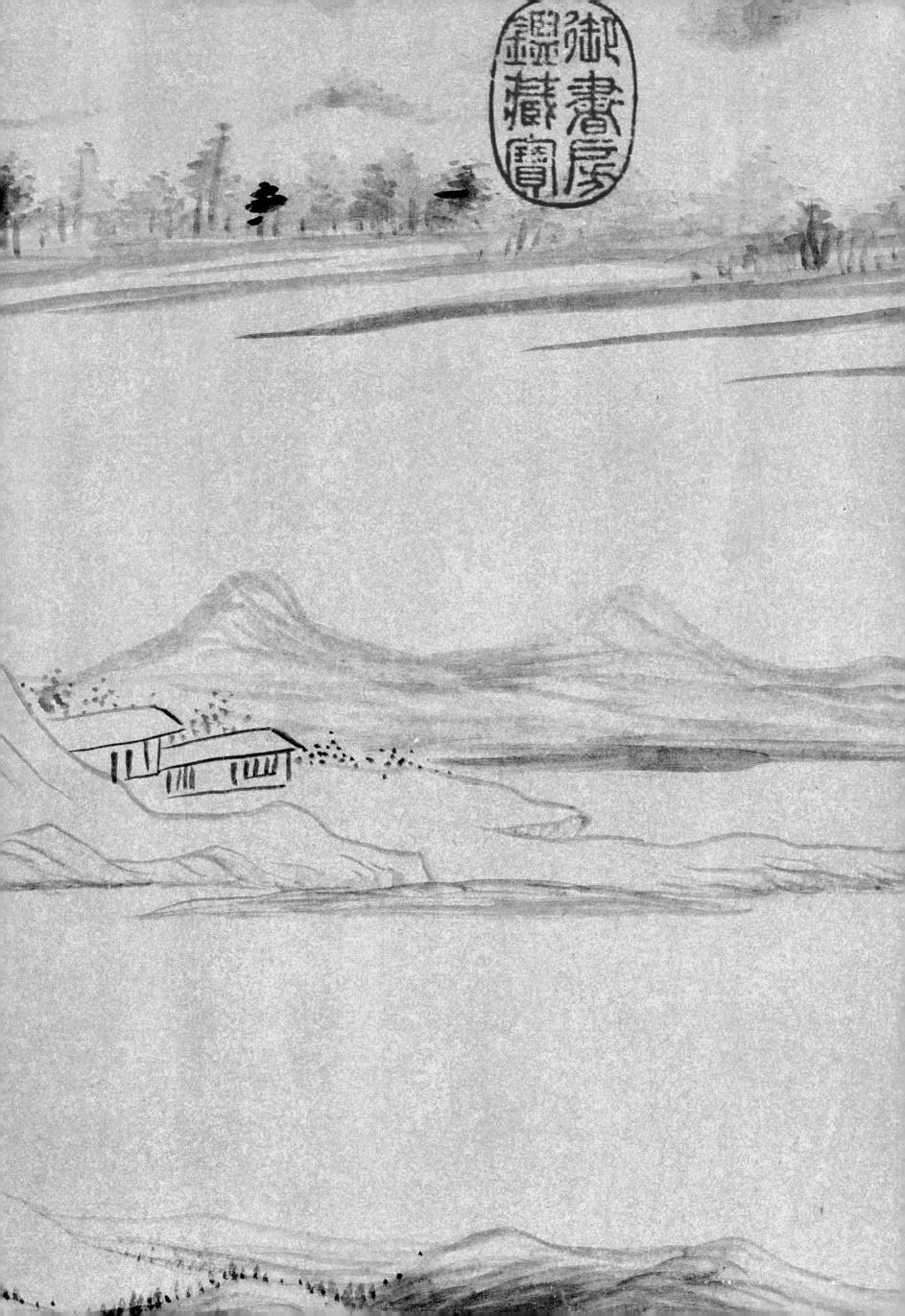

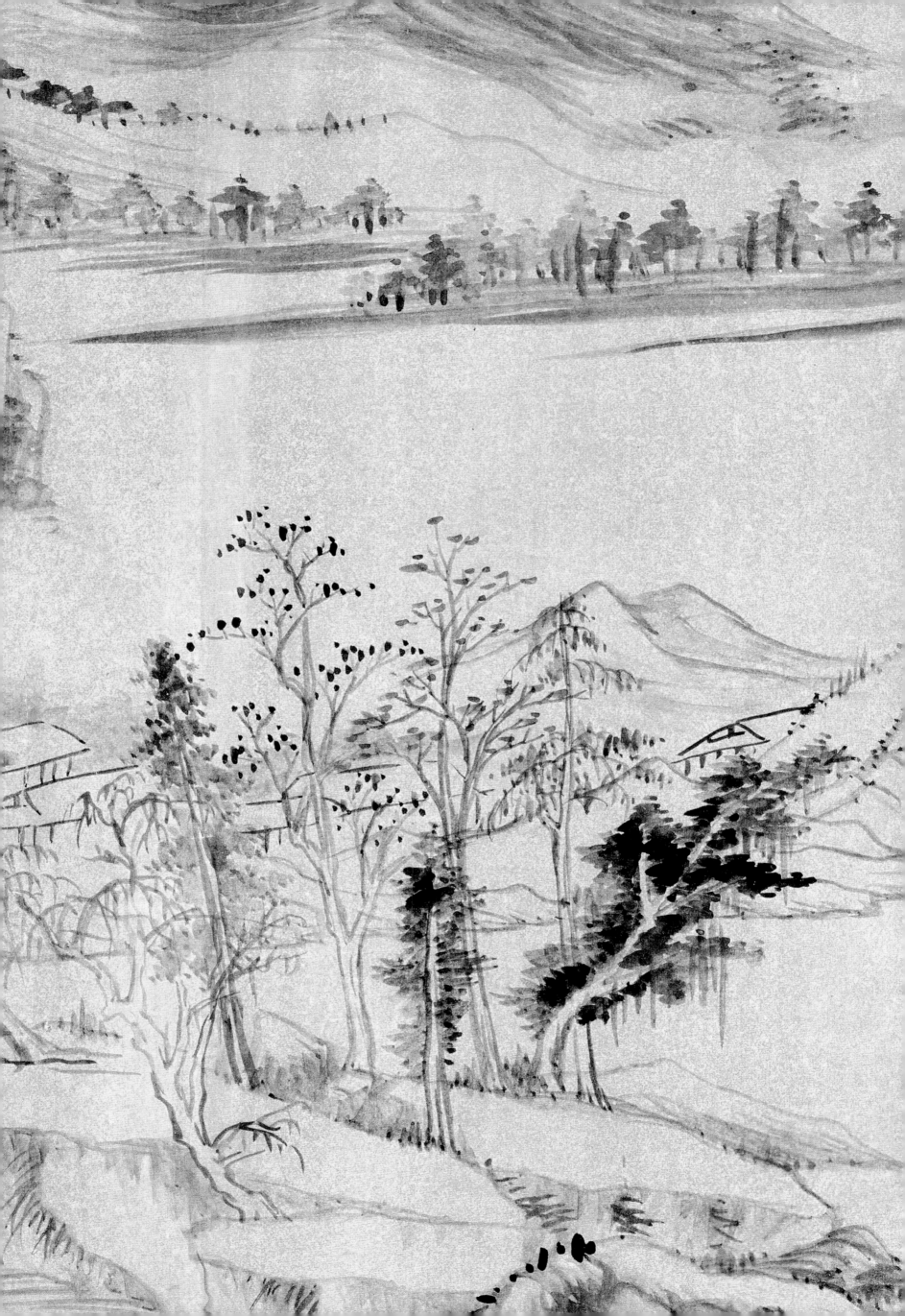

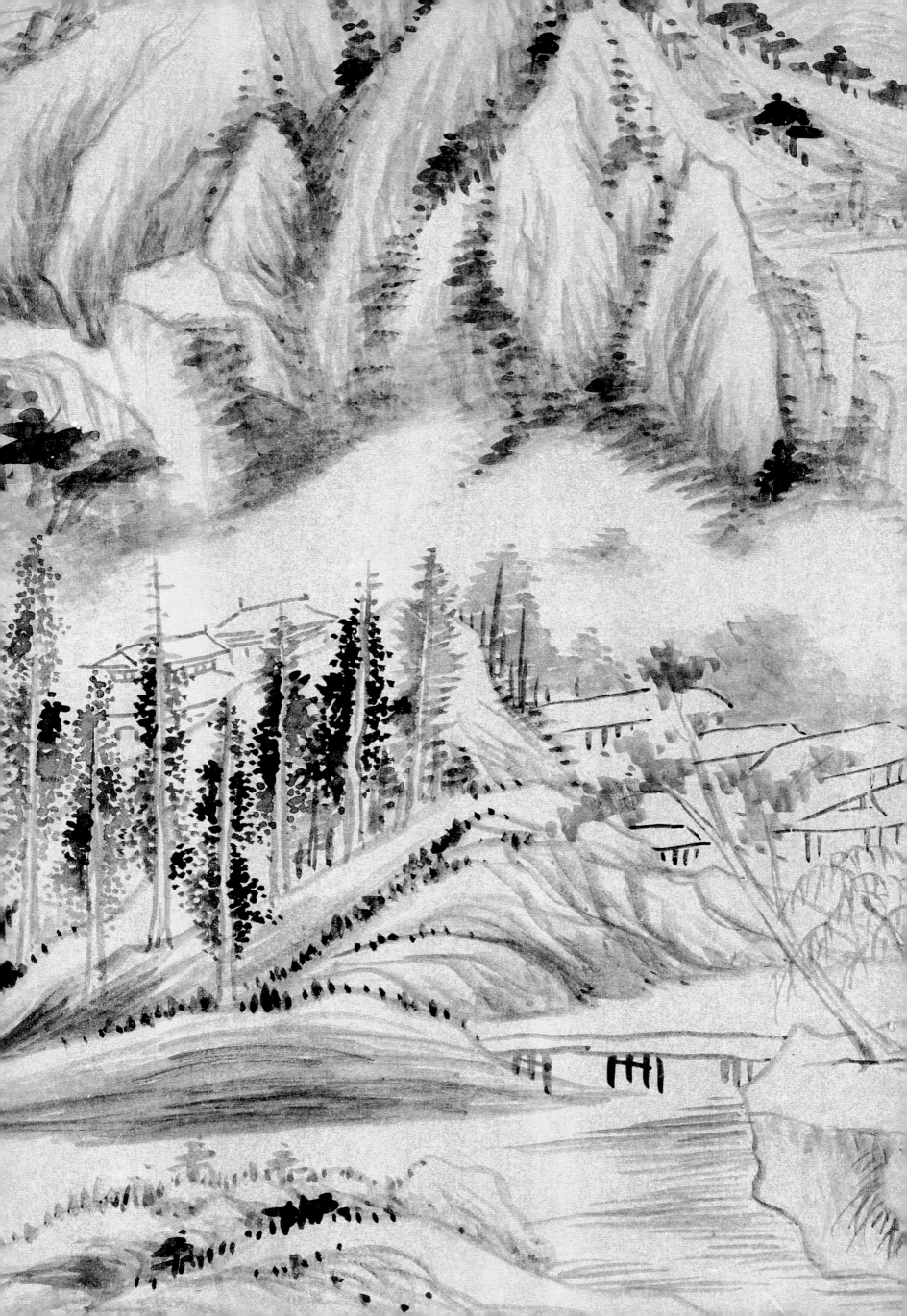

纸本墨笔

纵56.5厘米　横199.7厘米

故宫博物院藏

款　识：岚影川光翠荡磨，春风江上听渔歌。重重烟柳笼南岸，好着轻舟倚钓蓑。昨年秋得巨然卷于惠山，有倪元镇题如此。玄宰识，春台望。暇景属三春，高台聊四望。目极千里际，山川一何壮。太华见重岩，终南分叠嶂。郊原纷绮错，参差多异状。佳气满通沟，迟步入绮楼。初莺一一啭红树，归雁迟迟去绿洲。太液池中下横鹤，昆明水上映牵牛。闻道汉家全盛日，别馆离宫趣非一。甘泉逶迤亘明光，飞阁迴轩左右长。须念作劳居者逸，勿言身后焉为能恒。为想雄豪壮柏梁，何如俭陋卑茅室。董其昌书。

钤　印：董其昌印（白）　宗伯学士（白）
　　　　董玄宰（白）　玄赏斋（白）

鉴藏印：卧游（白）　庞莱臣珍赏印（朱）
　　　　莱臣审藏真迹（朱）　怡情馆主（白）
　　　　虚斋审定（朱）　宗湘文珍藏印（朱）
　　　　虚斋墨缘（朱）　海阳吕松螫鉴藏（朱）
　　　　兰坡经眼（白）　秀水金兰坡搜罗金石书画（白）
　　　　金传声（白）

春臺望

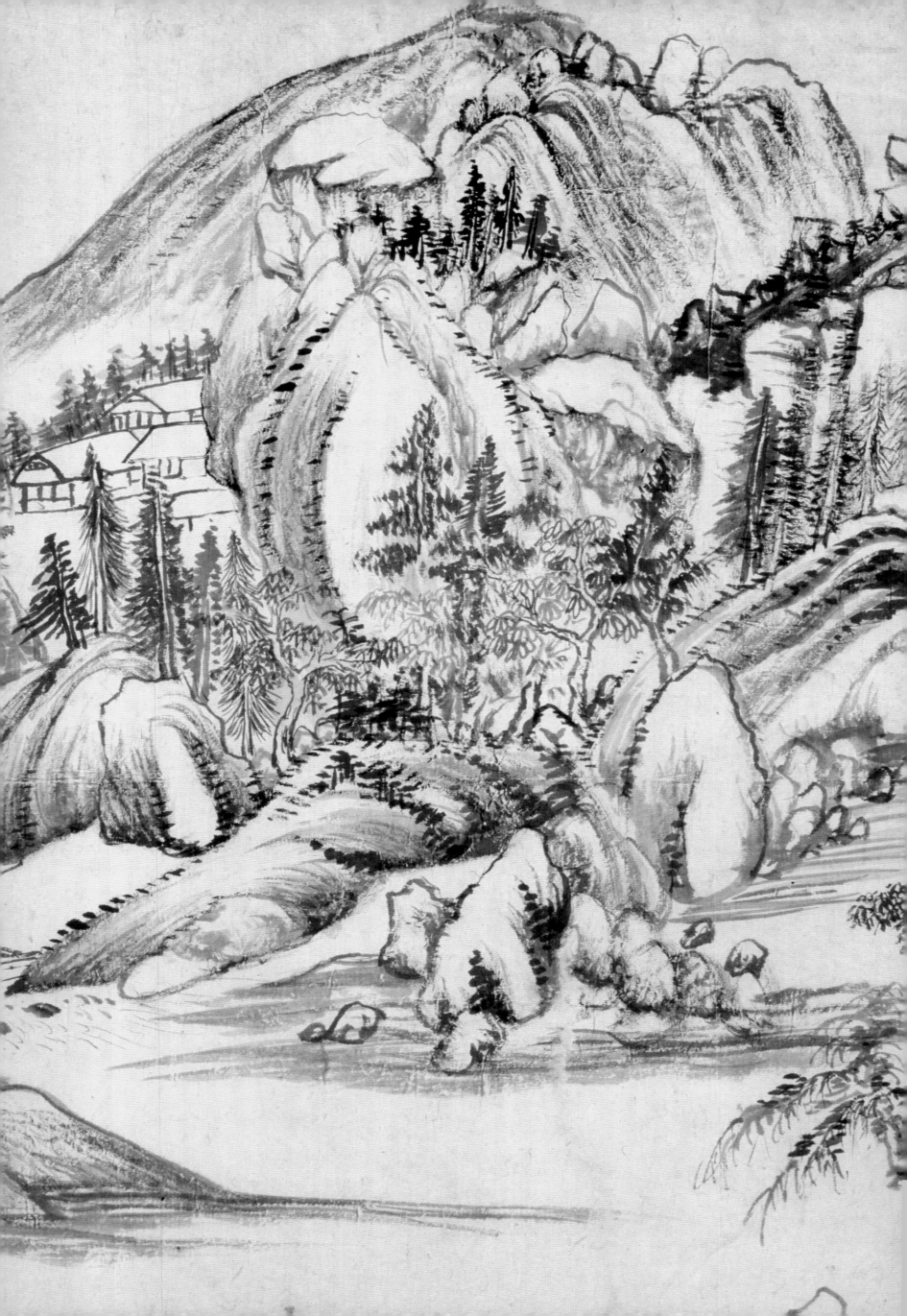

# 第三部分　董其昌绘画文献

## 一、董其昌画论

画家六法，一曰气韵生动。气韵不可学，此生而知之，自然天授。然亦有学得处，读万卷书，行万里路，胸中脱去尘浊，自然丘壑内营，成立鄞鄂，随手写出，皆为山水传神。

画平远，师赵大年。重山叠嶂，师江贯道。皴法，用董源麻皮皴及《潇湘图》点子皴。树用北苑，子昂二家法。石用大李将军《秋江待渡图》及郭忠恕《雪景》。李成画法，有小幅墨笔及着色青绿，俱宜宗之。集其大成，自出机轴。再四五年，文、沈二君，不能独步吾矣。

士人作画，当以草隶奇字之法为之。树如屈铁，山如画沙，绝去甜俗蹊径，乃为士气。不尔，纵俨然及格，已落画师魔界，不复可救药矣。若能解脱绳束，便是透网鳞也。

文人之画，自王右丞始。其后董源、巨然、李成、范宽为嫡子，李龙眠、王晋卿、米南宫及虎儿皆从董巨得来。直至元四大家黄子久、王叔明、倪元镇、吴仲圭，皆其正传。吾朝文、沈，则又远接衣钵。若马夏及李唐、刘松年，又是大李将军之派，非吾曹当学也。

东坡有诗曰：『论画以形似，见与儿童邻。作诗必此诗，定非知诗人。』余曰：『此元画也。』晁以道诗云：『画写物外形，要物形不改。诗传画外意，贵有画中态。』余曰：『此宋画也。』

画家之妙，全在烟云变灭中。米虎儿谓王维画见之最多，皆如刻画，不可用染，当以墨渍出，令如气蒸，冉冉欲堕，乃可称生动之韵。

画之道，所谓宇宙在乎手者，眼前无非生机，故其人往往多寿。至如刻画细谨，为造物役者，乃能损寿，盖生机也。黄子久、沈石田、文徵仲，皆大耋，仇英知命，赵吴兴止六十余，仇与赵虽格不同，皆习者之流，非以画为寄，以画为乐者也。寄乐于画，自黄公望始开此门庭耳。

禅家有南北二宗，唐时始分。画之南北二宗，亦唐时分也，但其人非南北耳。北宗则李思训父子着色山水，流传而为宋之赵榦、赵伯驹、伯骕，以至马夏辈。南宗则王摩诘始用渲淡，一变钩斫之法，其传为张璪、荆、关、董、巨、郭忠恕、米家父子，以至元之四大家，亦如六祖之后，有马驹、云门、临济儿孙之盛，而北宗微矣。要之摩诘所谓『云峰石迹，迥出天机，笔意纵横，参乎造化』者。东坡赞吴道子、王维画壁，亦云：『吾于维也无间然。』知言哉。

荆浩，河内人，自号洪谷子。博雅好古，以山水专门，颇得趣向。为云中山顶，四面峻厚。自撰《山水诀》一卷。语人曰：『吴道子画山水，有笔而无墨；项容有墨而无笔。吾当采二子所长，为一家之体。』故关全北面事之。世论荆浩山水为唐末之冠。盖有笔无墨者，见落笔蹊径而少自然；有墨无笔者，去斧凿痕而多变态。

赵大年令穰平远绝似右丞，秀润天成，真宋之士大夫画。此一派又传为倪云林，虽工致不敌，而荒率苍古胜矣。今作平远及扇头小景，一以此两家为宗，使人玩之不穷，味外有味可也。

张伯雨题元镇画云：『无画史纵横习气。』余家有六幅。又其自题《狮子林图》云：『余与赵君善长商榷作《狮子林图》，真得荆、关遗意，非王蒙辈所能梦见也。』其高自标置如此。又顾谨中题倪画云：『初以董源为宗，及乎晚年，画益精诣，而书法漫矣。』盖倪迂书绝工致，晚年乃失之，而聚精于画，一变古法，以天真幽淡为宗。要亦所谓渐老渐熟者。若不从北苑筑基，不容易到也。纵横习气，即黄子久未能断。幽淡两言，则赵吴兴犹逊迂翁，其胸次自别也。

山之轮廓先定，然后皴之。今人从碎处积为大山，此最是病。古人运大轴，只三四大分合，所以成章。虽其中细碎处甚多，要之取势为主。吾有元人论米，高二家山书，正先得吾意。

画树之窍，只在多曲。虽一枝一节，无有可直者，其向背俯仰，全于曲中取之。或曰：『然则诸家不有直树乎？』曰：『树虽直，而生枝发节处，必不都直也。』董北苑树作劲挺之状，特曲处简耳。李营丘则千屈万曲，无复直笔矣。

画树木各有分别。如画潇湘图，意在荒远灭没，即不当作大树及近景丛木，画五岳亦然。如画园亭景，可作杨柳梧竹及古桧青松。若以园亭树木移之山居，便不称矣。若重山复嶂，树木又别，当直枝直干，多用攒点；彼此相藉，望之模糊郁葱，似入林有猿啼虎嗥者，乃称。至如春夏秋冬，风晴雨雪，又不在言也。

画家以古人为师，已自上乘。进此，当以天地为师。每朝起，看云气变幻，绝近画中山。山行时见奇树，须四面取之。树有左看不入画，而右看入画者，前后亦尔。看得熟，自然传神。传神者必以形，形与心手相凑而相忘，神之所托也。树岂有不入画者。特当收之生绢中，茂密而不繁，峭秀而不塞，即是一家眷属耳。

董北苑画树，多有不作小树者，如《秋山行旅》是也。又有作小树，但只远望之似树，其实凭点缀以成形者，余谓此即米氏落茄之源委。盖小树最要淋漓约略，简于枝柯而繁于形影，欲如君之眉与黛色相参合，则是高手也。

枯树最不可少，时于茂林中间出，乃见苍秀。树虽桧、柏、杨、柳、椿、槐，要得郁郁森森。其妙处在树头与四面参差，一出一入，一肥一瘦处。古人以墨画圈，随圈而点缀，正为此也。

古人云：『有笔有墨。』笔墨二字，人多不晓，画岂有无笔墨者？但有轮廓而无皴法，即谓之无笔。有皴法而不分轻重、向背、明晦，即谓之无墨。古人云：『石分三面。』此语是笔亦是墨，可参之。

画人物，须顾语言。花果迎风带露，禽飞兽走，精神脱真。山水林泉，清闲幽旷。屋庐深邃，桥渡往来。山脚入水澄明，水源来历分晓。有此数端，即不知名，定是高手。

宋人多写垂柳，又有点叶柳。垂柳不难画，只要分枝头得势耳。点柳叶之妙，在树头圆铺处。只以汁绿渍出，又要森萧，有迎风摇扬之意。其枝须半明半暗。又春二月柳未垂条，九月柳已衰飒，俱不可混。设色亦须体此意也。

余家有董源《溪山行旅图》，文待诏所谓生平见北苑画山，得半幅，即此图也。今日在西郊抱珠楼远眺城阴，秀峰如簇，川原苍莽，一片江南画派。信笔作此，殊愧出蓝。

宋元名画，余所藏各家甚备，惟燕文贵小景未见耳。昨年于潘侍御翔公邸舍见《溪山风雨图》，行笔润秀，在惠崇、巨然之间，借观旬日，写此图以拟之。

米元晖作《潇湘白云图》，自题云：『夜雨初霁，晓烟欲出，其状若此。』此卷余从项晦伯购之，携以自随。至洞庭湖舟次，斜阳篷底，一望空阔，长天云物，怪怪奇奇，一幅米家墨戏也。自此每将暮辄卷帘看画卷，觉所携米卷为剩物矣。

米元晖又作《海岳庵图》，谓于潇湘得画景，其次则京口诸山，与湘山差类，今《海岳图》亦在行笈中。元晖未尝以洞庭、北固之江山为独胜，而以其云物为胜，所谓天闲万马皆吾师也。但不知云物何以独于两地可以入画。或以江上诸名山所凭空阔，四天无遮，得穷其朝朝暮暮之变态耳。此非静者，何繇深解。故论书者曰：一须人品高。岂非品高则闲静，无他好索故耶？

余二十年前见此图于嘉兴项氏，以为文敏一生得意笔，不减伯时《连社图》，每往来于怀。今年长至日，项晦伯以扁舟访余，携此卷示余。则《连社图》已先在案上，互相展视，咄咄叹赏。晦伯曰：『不可使延津之剑久判雌雄。』遂属余藏之戏鸿堂。

吴兴此图兼右丞、北苑二家，画法有唐人之致，去其纤；有北宋之雄，去其犷。故曰师法舍短，亦如书家以肖似古人不能变体为书奴也。万历三十三年腊画武昌公廨题，其昌。

诗至少陵，书至鲁公，画至二米，古今之变，天下之能事毕矣。独高彦敬兼有众长，出新意于法度之中，寄妙理于豪放之外，所谓游刃余地，运斤成风，古今一人而已。

此幅余为庶常时见之长安邸中，已归云间，复见之顾中舍仲方所。仲方诸所藏大痴画，尽归于余，独存此耳。观大痴老人自题，亦是平生合作。张伯雨评云：『峰峦浑厚，草木华滋。』以画法论，大痴非痴，岂精进头陀而以释巨然为师者耶？不虚也。

画家初以古人为师，后以造物为师。吾见黄子久《天池图》，皆赝本。昨年游吴中山，策筇石壁下，快心洞目，狂叫曰：『黄石公！』同游者不测，余曰：『今日遇吾师耳。』

道君皇帝以积墨写石，凡有六品。后敷文学士小米跋于海岳庵中，则隽永有味。』不似人间钩勒法也。

汉阳先生嗜石不减米颠，生平画石甚多，独此卷悉摹宣和所藏。宣和一生宝石皆为胡骑辇入黄沙白草，此石出汉阳不知传流几千百年，信乎翰墨之权真堪与万乘埒也。

然石田翁则云：『画石须用皴，如写大山，则

昔人评石之奇，曰透，曰漏。吾以知画石之诀，亦尽此矣。赵文敏推其为飞白石，又常为卷云石，又为马牙钩石，此三种足尽石之变。孙汉阳推其意为此册，若使米公见，堪仆仆下拜。

此《罗汉》娄水王弇山先生所藏，乃吾友丁南羽游云间时笔，当为丙子、丁丑年，如生力驹，顺风鸿，非复晚岁枯木禅也。诗文书画，少而工，老而淡，淡胜工，不工亦何能淡？东坡云：『笔势峥嵘，文采绚烂，渐老渐熟，乃造平淡。实非平淡，绚烂之极也。』观此卷者，当以意求之。

众生有胎生、卵生、湿生、化生，余以菩萨为毫生，盖从画师指头放光，拈笔之时，菩萨下生矣。佛所云种种意生身，我说皆心造以此耶。南羽在余斋中写大阿罗汉，余因赠印章曰：毫生馆。

余尝与眉公论画，画欲暗，不欲明。明者如皴棱钩角是也，暗者如云横雾塞是也。眉公胸中素具一丘壑，虽草草泼墨，而一种苍老之气，岂落吴下之画师甜俗魔境耶。同观者，修微王道人也。

沈石田每作迂翁画，其师赵同鲁见辄呼之曰：『又过矣、又过矣。』盖迂翁妙处实不可学，启南力胜于韵，故相去犹隔一尘也。逊之为迂翁，萧疏简贵，如此图者，假令启南见之，当咄咄叹赏。

余以丙申冬得黄子久《富春大岭图》卷，以丙寅秋得沈启南《仿痴翁富春》卷，相距三十一年，二卷始合。初闻白石翁有出蓝之能，乃多本家本。

笔，又杂以米家墨戏，其肖似者过半，不若逊之此图，气韵位置遂欲乱真
也。丁卯夏五日，雨窗观长衡鉴定，因书此以志崇慕。

要亦工力深至，所谓士气、作家俱备。项子京有此文孙，不负好古鉴赏百年
食报之胜事矣。

吾郡画家顾仲方中舍最著，其游长安，四方士大夫求者填委，几欲作
铁门限以却之，得者如获拱璧。今原之长公元庆，踵其家风，有出蓝之能。
又以精工佐其古雅，如王氏之有羲、献，奇矣奇矣。

王摩诘十九赋《桃源行》，潘安仁三十作《闲居赋》，孔彰今年
三十，为《招隐诗》，志在林泉，声出金石。其诗则取材于《选》，程格于
唐，淹有摩诘、安仁之长，而若置身于辋川庄、河阳别业，以终老无朝市慕
者。虽年三十，而摩诘，安仁晚岁崎岖涉世，赋白首同所归，安得舍生网之
句，蚤分迷悟矣。惟是词之品虽悬，画师之习犹在，其山水长卷，不免乞灵
于右丞。然又出入荆、关、规模董、巨、细密而不伤骨，奔放而不伤韵，似
未以辋川为竟者。他时如韦苏州，李晞古之大年，诗画更当何若？以此少年
之笔为券可也。

宋时邵子有金木水火土石之说，与洪范五行之秀，
如仲诏所藏是已。余不获见此石，而吴文仲所画皆以孙位画火法为之，故灵
光腾越，欲烛斗间。至于蜿蜒垂垂，当作水观；釰铓镵截，当作金观；昂藏
森耸，当作木观；坡陀浑厚，当作土观。文仲于石兄之善者机，可谓传神写
照，所不能尽者，其杜权耳。予与仲诏称同好，仲诏亦好画，余好
隐，仲诏亦好隐；仲诏好石，而余独不好石。虽然，仲诏好石也与哉？昔人
闻有镜可照二十里者，曰：『吾面碟子大，安用是？』又闻有砚可呵可之出水
者，曰：『水一文钱可担许，安用是？』此语虽出于名贤之口，实可嗤笑。
世间有尤物，有异人，但难为遘会耳。四瑚八琏何以独施之宗庙，岂少老瓦
盆耶！相取桓圭衮裳足矣，何必夔皋；将取大剑长矛足矣，何必韩白。米元
章诚狂士，杨次公得法于吴公，自许空诸所有。身为观察，与属吏攘臂豪夺
者，何取也。仲诏宝此奇石，亦其胸中磊块。李白所谓五岳起方寸，隐然讵
能平者耶？君家阿章一品石有甘露降，礼部上其状于朝；今仲诏之石在辇毂
下，尚有五色大光明云旋绕其上。太乙下观，百灵潜卫，何啻甘露洒须弥而
已。三千里外函卷相示，辄代为石言，可能慰仲诏之意否？

王叔明为松雪甥，居吴兴，最近太湖，屡游东西洞庭两山。尝见其
《溪桥玩月图》，又名《其区林屋图》，皆摹王右丞。石穴嵌空，树枝刻
画，为未变唐法也。原之精于绘理，自出笔意，一洗黄鹤老人气习，苍莽秀
润，君家顾长康真有种耶。

李昭道一派，为赵伯驹，伯骕，精工之极，又有士气。后人仿之者，
得其工，不能得其雅，若元之丁野夫，钱舜举是已。盖五百年而有仇实父，
在昔文太史亟相推服，太史于此一家画，不能不逊仇氏，故非以赏誉增价
也。实父作画时，耳不闻鼓吹阗骈之声，如隔壁钗钏戒顾，其术亦近苦矣。
行年五十，方知此一派画，殊不可习，譬之禅定，积劫方成菩萨。非如董、
巨、米三家，可一超直入如来地也。

古人论画，以取物无疑为一合，非十三科全备，未能至此。项孔彰此册，
神品，犹借名手为人物，故知兼长之难。乃众美毕臻，范宽山水
宇，花卉人物，皆与宋人血战，就中山水，又兼元人气韵。虽其天骨自合，

# 二、董其昌年表

嘉靖三十四年乙卯（一五五五） 一岁

正月

十九日，生于上海董家汇。（《画禅室随笔》卷一《题自书古诗卷尾》、《华亭县志》卷二《董文敏祠》）

嘉靖三十六年丁巳（一五五七） 三岁

十月

一日，妻龚氏生于上海。（《陈眉公先生全集》卷十九《寿董宗伯元配龚夫人七十序》）

隆庆元年丁卯（一五六七） 十三岁

本年

与族侄董传绪就试童子科，见赏于松江知府衷贞吉、督学龚氏，补郡庠，成生员。（《董氏族谱》卷八《思白公暨龚夫人行状》）

隆庆五年辛未（一五七一） 十七岁

本年

参加松江府学试，因书拙被知府衷贞吉改判为第二名。（《画禅室随笔》卷一《评法书》）

万历二年甲戌（一五七四） 二十岁

本年

陆树声致仕归里，赋诗赠之。（《容台诗集》卷三《送林仰晋司徒》）

万历三年乙亥（一五七五） 二十一岁

附录

春、夏间

莫是龙为陈君实作山水轴，袁福徵、周天球、吴治题诗。（《穰梨馆过眼录》卷二十五《莫云卿山水轴》）

万历五年丁丑（一五七七） 二十三岁

三、四月间

坐馆于陆树声家中，始学画。（《山水》册，上海博物馆藏，见《董其昌书画全集》第五卷）

秋日

陈君寔回杭州，顾正谊作《秋林归棹图》赠别，与朱信敷、莫是龙、吴治、王伯稠、丁云鹏、彭汝让、孙枝、陈世德、周顺卿、陆应阳、朱宪、冯邃、梁辰鱼、李华、应元题诗赠行。（《穰梨馆过眼录》卷二十六《顾仲方秋林归棹图卷》）

万历七年己卯（一五七九） 二十五岁

本年

赴南京乡试，见王羲之《官奴帖》唐摹本。（《画禅室随笔》卷一《临官奴帖后》）

观莫是龙作画。（《画禅室随笔》卷二《题莫秋水画》）

与莫是龙、徐孟孺、宋安之于顾正心青莲舫作泛宅之游。（《容台别集》卷一《杂纪》）

万历八年庚辰（一五八〇） 二十六岁

本年

与社友唐文献、陈继儒、方学宪、何士端唱和。（《陈眉公先生全集》卷首《眉公府君年谱》）

万历十一年癸未（一五八三） 二十九岁

九月

十八日，与莫如忠、莫是龙、冯邃、宋旭、蔡幼君、冯大受、沈侯璧游长泖。（《崇兰馆集》卷十四《秋日泛泖记》）

万历十三年乙酉（一五八五） 三十一岁

秋日

与王衡、陈继儒赴应天乡试，再次落第。（《画禅室随笔》卷四《禅悦》）

万历十四年丙戌（一五八六） 三十二岁

二月

十六日，长子董祖和生。（《董氏族谱》卷八《行状》）

本年

读《曹洞语录》，稍悟文章宗趣。（《容台文集》卷二《戏鸿堂稿自序》）

万历十五年丁亥（一五八七） 三十三岁

春日

顾正谊为陈君实作山水扇。（顾正谊《为素行作山水图》扇面，上海博物馆藏，见《万年长春：上海历代书画艺术特集》）

八月

二十二日，为陈继儒作山水轴。（《寓意录》卷四《山居图》）

本年
为冯敏劾作像赞。（《容台文集》卷七《尘隐居士像赞》）

万历十六年戊子（一五八八）　三十四岁
八月
赴顺天乡试，主考黄洪宪擢为第三名，成举人。（《董氏族谱》卷八《思白公暨龚夫人行状》）

万历十七年己丑（一五八九）　三十五岁
二月
参加会试，许国典礼闱，擢为第二名，成贡士。（《容台文集》卷四《太傅许文穆公墓祠记》）

三月
十五日，参加殿试。（《明神宗实录》卷二〇九『万历十七年三月壬戌』条）

十八日，赐二甲第一名，进士出身。（《明神宗实录》卷二〇九『万历十七年三月乙丑』条）

四月
十八日，从唐效纯获借米芾书《千字文》，临成副本，并题长跋。（《千字文》卷，台北故宫博物院藏，见《董其昌书画全集》第四卷）

六月
十八日，选为翰林院庶吉士。（《明神宗实录》卷二一二『万历十七年六月癸巳』条）

本年
与陶望龄、袁宗道游戏禅悦。（《容台集》卷首《董宗伯容台集序》）

万历十八年庚寅（一五九〇）　三十六岁
本年
在黄承玄家见严嵩旧藏米芾《天马赋》。（《临天马赋》册，台北故宫博物院藏，见《妙合神离——董其昌书画特展》）

十八日，以高丽黄笺作论书卷。（《行书论书》卷，台北故宫博物院藏，见《董其昌书画全集》第四卷）

万历十九年辛卯（一五九一）　三十七岁
三月
临各家书帖。（《临各家书》册，山西博物院藏，见《山西博物院藏品概览·书画精品卷》）

春日
从馆师韩世能处观《平复帖》。（陆机《平复帖》卷，故宫博物院藏，见《兰亭图典》）

十月
十五日，与韩世能、陶望龄、焦竑、王肯堂、刘曰宁、黄辉于翰林院瀛洲亭同赏李唐《文姬归汉图》。（李唐《文姬归汉图》册，台北故宫博物院藏，见《故宫书画图录》二十二）

馆师田一儁卒于官，请假走数千里护丧归葬福建大田，韩世能以高丽黄笺赠行。（《行书论书卷》，故宫博物院藏，见《董其昌书画全集》第一卷）

万历二十年壬辰（一五九二）　三十八岁
正月
八日，书《金刚经》荐资父母冥福。（《小楷金刚经》册，杭州灵隐寺藏，见《董其昌杭州诸问题综考》）

二月
为陈继儒跋颜真卿《楷书朱巨川告身》。（《郁氏书画题跋记》卷三《唐颜鲁公正书朱巨川诰》）

春日
与范尔孚、戴振之、范尔正、董原道游惠山寺。（《纪游图》册，安徽博物院藏，见《丹青宝筏——董其昌书画特集》II）

书焦竑所撰《正阳门关侯庙碑》。（《行书正阳门关侯庙碑》卷，故宫博物院藏，见《董其昌书画全集》第一卷）

四月
四日，吕梁道中仿倪瓒笔意作山水扇。（《秋山林亭》扇面，台北故宫博物院藏，见《董其昌书画全集》第一卷）

春夏间
阻风待闸，作山水册。（《纪游图》册，安徽博物院藏，见《丹青宝筏——董其昌书画特集》II）

万历二十一年癸巳（一五九三）　三十九岁
夏日
出使武昌，册封楚王朱华奎。（《画禅室随笔》卷三《记事》）

五月
二十八日，翰林院散馆，授编修。（《明神宗实录》卷二六〇『万历二十一年五月辛巳』条）

十月
二十一日，跋文伯仁山水卷。（文伯仁《江上云山图》卷，广西壮族自治区博物馆藏，见《中国古代书画图目》第十四册）

万历二十二年甲午（一五九四）　四十岁
正月
二十七日，与检讨区大相、周如砥、林尧俞编纂六曹章奏。（《明神宗实录》卷二六九『万历二十二年正月丙午』条）

二月
二日，皇长子朱常洛出阁讲学，充展书官。（《明神宗实录》卷二七一『万历二十二年二月辛亥』条）

三月
二十六日，充正史纂修官。（《明神宗实录》卷二七一『万历二十二年三月甲辰』条）

万历二十三年乙未（一五九五）　四十一岁
秋日
致信冯梦祯，求观王维《江干雪霁图》。（《初致冯开之书》，

日本京都小川家族藏，见《董其昌の书画》

收到冯梦祯寄来王维《江干雪霁图》。（《再致冯开之书》，日本京都小川家族藏，见《董其昌の书画》）

十月

十五日，灯下为王维《江干雪霁图》作跋。（王维《江干雪霁图》册，日本京都小川家族藏，见《董其昌の书画》）

冬日

致信冯梦祯，求宽限时间归还王维画卷。（《再致冯开之书》，日本京都小川家族藏，见《董其昌の书画》）

本年

任会试同考官。（《容台文集》卷二《寿节妇董母李孺人五十序》）

**万历二十四年丙申（一五九六）　四十二岁**

四月

为杨继礼送行，作《燕吴八景图》。（《燕吴八景图》册，上海博物馆藏，见《董其昌书画全集》第六卷）

五月

一日，受命册封衡府。（《明神宗实录》卷二九七『万历二十二年五月』条）

七月

三十日，渡钱塘，次马氏楼，跋赵令穰《湖庄清夏图》。（赵令穰《湖庄清夏图》卷，美国波士顿美术馆藏，见《宋画全集》第六卷第一册）

秋日

从无锡周炳文后人处购得黄公望《富春山居图》卷，台北故宫博物院藏，见《妙合神离——董其昌书画特展》

冬日

从严世藩后人手中购得江参《千里江山图》卷，台北故宫博物院藏，见《故宫书画图录》十六

十月

七日，于龙华浦舟中跋黄公望《富春山居图》。（黄公望《富春山居图》卷，台北故宫博物院藏，见《妙合神离——董其昌书画特展》）

本年

为许国书《墓祠记》。（《行楷许文穆公墓祠记》卷，故宫博物院藏，见《董其昌书画全集》第二卷）

自书告身，见《自书封敕稿本》卷，辽宁省博物馆藏，见《董其昌书画全集》第八卷）

**万历二十五年丁酉（一五九七）　四十三岁**

三月

十五日，与陈继儒至苏州访韩世能，观颜真卿《自书告身》、徐浩《朱巨川告身》。（《画禅室随笔》卷二《画源》）

四月

十六日，为邵适庵书《无名公传》。（《书邵雍无名公传》册，台北故宫博物院藏，见《董其昌书画全集》第四卷）

六月

于北京购得董源《潇湘图》。（董源《潇湘图》卷，故宫博物院藏，见《晋唐宋元书画国宝特集》）

八月

九日，受主考江西。（《明神宗实录》卷三一三『万历二十五年八月丁卯』条）

九月

二十二日，于兰溪舟中观江参《千里江山图》。（江参《千里江山图》卷，台北故宫博物院藏，见《故宫书画图录》十六

本月

从江西试士归，宿高濂斋中，题宋拓《开皇刻兰亭诗序》。（宋拓《开皇刻兰亭诗序》，辽宁省博物馆藏，见《中国古代书画鉴定笔记》第玖册）

十月

从潘云骙处购得董源《龙宿郊民图》。（董源《龙宿郊民图》

本年

至松江小昆山访陈继儒于婉娈草堂，作山水轴相赠。（《婉娈草堂图》轴，台湾私人藏，见纽约佳士得一九八九春拍中国古代重要绘画专场图录号二〇）

于吴治处见唐摹《兰亭序》。（虞世南《行书摹兰亭序帖》卷，故宫博物院藏，见《晋唐宋元书画国宝特集》）

轴，台北故宫博物院藏，见《妙合神离——董其昌书画特展》

**万历二十六年戊戌（一五九八）　四十四岁**

正月

一日，于都门外佛寺邂逅李贽。（《画禅室随笔》卷四《禅悦》）

六月

二十三日，题《小中见大》。（《仿宋元人缩本及跋》册，台北故宫博物院藏，见《董其昌书画全集》第四卷）

八月

七日，充皇长子朱常洛讲官。（《明神宗实录》卷三二五『万历二十六年八月庚申』条）

十月

一日，于颁历后归墨禅轩，仿王献之《女史箴》。（《行书女史箴》册，天津博物馆藏，见《董其昌书画全集》第七卷）

十一月

九日，在京呵冻杂书。（《临古》卷）

二十五日，题王珣《伯远帖》。（王珣《伯远帖》卷，故宫博物院藏，见《晋唐宋元书画国宝特集》）

十二月

三十日，将唐摹《兰亭序》归还吴廷。（虞世南《行书摹兰亭序帖》卷，故宫博物院藏，见《晋唐宋元书画国宝特集》）

正月
在苑西墨禅室作山水卷。（《山水图》卷，南京博物院藏，见《董其昌书画全集》第九卷）

二月
八日，升为湖广副使。（《明神宗实录》卷三三一『万历二十七年二月戊午』条）

春日
以病推辞不赴，奉旨以编修养病。（《容台文集》卷五《引年乞休疏》）

四月
三日，题郭熙《溪山秋霁图》以怀莫是龙。（郭熙《溪山秋霁图》卷，美国弗利尔美术馆藏，见《董其昌书画》）

七月
二十七日，跋倪瓒《渔庄秋霁图》。（倪瓒《渔庄秋霁图》轴，上海博物馆藏，见《晋唐宋元书画国宝特集》）

万历二十八年庚子（一六〇〇）　四十六岁

三月
过宜兴访吴正志，书王维《辋川》。（《行书辋川诗》册，台北故宫博物院藏，见《董其昌书画全集》第四卷）

七月
七日，舣棹苏州，王禹声出家藏见示，观赵孟頫《溪山仙馆图》及倪瓒、黄公望画作。（《溪山仙馆图》轴，日本东京国立博物馆藏，见《董其昌书画全集》第十卷）

万历二十九年辛丑（一六〇一）　四十七岁

七月
三日，在湖庄再跋赵令穰《湖庄清夏图》。（赵令穰《湖庄清夏图》卷，美国波士顿美术馆藏，见《宋画全集》第六卷第一册）

冬日
为长子董祖和书《雪赋》，又为次子董祖常书《月赋》。（《楷书月赋》，故宫博物院藏，见《董其昌书画全集》第一卷）

万历三十年壬寅（一六〇二）　四十八岁

正月
同顾际明自檇李归，阻雨斳泾，捡古人名迹，兴至之际，作山水。（《斳泾访古图》轴，台北故宫博物院藏，见《董其昌书画》）

四月
至金沙访于中立，见唐人《月仪帖》。（《临月仪帖》卷，台北故宫博物院藏，见《妙合神离——董其昌书画特展》）

六月
夏至日，松江知府谢维新分俸助刻《戏鸿堂帖》，作诗奉谢。（《行书自书谢许使君刻戏鸿堂诗》卷，上海博物馆藏，见《董其昌书画全集》第五卷）

二十八日，跋吴振《济川图》。（吴振《济川图》卷，重庆中国三峡博物馆藏，见《过眼与印记：宋元以来书画鉴藏考》）

七月
三日，临王献之九帖。（《临王九帖》卷，故宫博物院藏，见《董其昌书画全集》第一卷）

十五日，跋张旭《古诗四帖》。（张旭《古诗四帖》卷，辽宁省博物馆藏，见《辽宁省博物馆藏书画著录：书法卷》）

九月
十一日，观倪瓒《六君子图》并题。（倪瓒《六君子图》轴，上海博物馆藏，见《丹青宝筏——董其昌书画特展》I）

十二月
三十日，跋赵孟頫《鹊华秋色图》。（赵孟頫《鹊华秋色图》卷，台北故宫博物院藏，见《故宫书画图录》十七）

万历三十一年癸卯（一六〇三）　四十九岁

七月
仿董源《夏山欲雨图》。（《仿董源夏山欲雨图》轴，日本大阪市立美术馆藏，见《董其昌书画全集》第十卷）

八月
舟次云阳，仿褚遂良《西升经》笔意作书。（《小楷乐志论》行书）

为吴新宇作山水扇。（《赠吴新宇山水》扇面，上海博物馆藏，见《董其昌书画全集》第六卷）

秋日
偕吴彬游栖霞寺，于乳泉亭上书《栖霞寺五百阿罗汉记》。（《十百斋书画录》甲卷）

本年
在苏州云隐山房，范尔孚、王伯明、赵满生过访，试虎丘茶，磨高丽墨，作行草卷。（《行草书罗汉赞等》卷，日本东京国立博物馆藏，见《妙合神离——董其昌书画特展》II）

万历三十二年甲辰（一六〇四）　五十岁

四月
三十日，致信冯梦祯，推荐印人陈钜昌。（《三致冯开之书》，日本京都小川家族藏，见《董其昌的书画》）

五月
在西湖，以诸名迹易得吴廷所藏米芾《蜀素帖》。（米芾《蜀素帖》卷，台北故宫博物院藏，见《妙合神离——董其昌书画特展》II）

六月
于西湖僧舍跋王献之《中秋帖》。（王献之《中秋帖》卷，故宫博物院藏，见《故宫博物院藏品大系·书法编一·晋唐五代》）

于西湖画舫跋宋高宗诗册。（宋高宗《书七言律诗》册，台北故宫博物院藏，见《妙合神离——董其昌书画特展》）

八月

十五日，致书冯梦祯，以病瘳索观《证治准绳类方》。（《快雪堂日记》卷十五）

二十日，寓居西湖昭庆寺，再观王维《江干雪霁图》并重题。（王维《江干雪霁图》卷，日本京都小川家族藏，见《董其昌の书画》）

九月

十五日，得旨提督湖广学政。（《明神宗实录》卷四〇〇『万历三十二年九月壬戌』条）

秋日

于西湖得宝鼎。（《宝鼎斋法书》卷六）

见姚太学所藏巨然《溪山读书图》。（《溪山读书图》卷，沈阳故宫博物院藏，见《董其昌书画全集》第九卷）

作山水轴。（《仿梅道人山水图》轴，浙江省博物馆藏，见《董其昌书画全集》第九卷）

十月

二十三日，于戏鸿堂跋王羲之《行穰帖》。（王羲之《行穰帖》卷，美国普林斯顿大学艺术博物馆藏，见《丹青宝筏——董其昌书画特集》Ⅰ）

本月

访徐道寅于容安草堂，徐氏出佳纸求画，仿高克恭笔意赠之。（《容安草堂图》轴，上海博物馆藏，见《董其昌书画全集》第五卷）

十二月

一日，跋陆机《平复帖》。（陆机《平复帖》卷，故宫博物院藏，见《故宫历代法书全集》第二卷）

本月

跋徐浩《朱巨川告身》。（徐浩《朱巨川告身》卷，台北故宫博物院藏，见《董其昌书画全集》第八卷）

本年

作山水卷。（《烟江叠嶂图》卷，上海博物馆藏，见《董其昌书画全集》第五卷）

万历三十三年乙巳（一六〇五）五十一岁

本年

于武昌公廨晒画，跋赵孟頫《鹊华秋色图》。（赵孟頫《鹊华秋色图》卷，台北故宫博物院藏，见《故宫书画图录》十七）

寒食节后七日，为项利侯临钟、王法帖。（《临钟王帖》册，台北故宫博物院藏，见《董其昌书画全集》第四卷）

万历三十四年丙午（一六〇六）五十二岁

四月

二十八日，上疏乞休。（《明神宗实录》卷四二〇『万历三十四年四月丙寅』条）

八月

三十日，于湘江舟中跋董源《潇湘图》。（董源《潇湘图》卷，故宫博物院藏，见《晋唐宋元书画国宝特集》）

十二月

书《东方朔画像碑赞》。（《楷书画赞碑》卷，故宫博物院藏，见《董其昌书画全集》第一卷）

万历三十五年丁未（一六〇七）五十三岁

六月

八日，临宋四家帖。（《行书临宋四家书》卷，故宫博物院藏，见《董其昌书画全集》第一卷）

九月

观仲醇所藏丁云鹏《云山图》并题。（丁云鹏《云山图》轴，天津博物馆藏，见《丹青宝筏——董其昌书画特集》Ⅰ）

秋日

仿董源笔意作山水轴。（《仿北苑山水图》轴，广州艺术博物院藏，见《董其昌书画全集》第三卷）

本年

礼白岳还，从休宁洪氏购得赵孟頫《仿董源万壑松风》。（《仿宋元人缩本及跋》册，台北故宫博物院藏，见《董其昌书画全……

万历三十六年戊申（一六〇八）五十四岁

二月

寒食节，至震泽玙洋山拜墓。（《临钟王帖》册，台北故宫博物院藏，见《董其昌书画全集》第四卷）

四月

十八日，跋王一鹏等人花卉卷。（《草书跋王一鹏等花卉图》卷，台北故宫博物院藏，见《兰千山馆书画·书迹》）

六月

十五日，作山水轴。（《嘉树垂阴图》轴，上海博物馆藏，见《董其昌书画全集》第六卷）

九月

九日，临王羲之《十七帖》并释文。（《行草临十七帖》卷，天津博物馆藏，见《董其昌书画全集》第七卷）

万历三十七年己酉（一六〇九）五十五岁

四月

为蓝瑛之父芝厓六十寿作书。（《鸣野山房书画记》卷四《书幅》）

五月

作山水轴。（《长干舍利阁图》轴，故宫博物院藏，见《董其昌书画全集》第三卷）

六月

二十六日，再跋王羲之《行穰帖》，同观者陈继儒、吴廷。（王羲之《行穰帖》卷，美国普林斯顿大学艺术博物馆藏，见《丹青宝筏——董其昌书画特集》Ⅰ）

七月

二十七日，书《岳阳楼记》。（《行书岳阳楼记》卷，故宫博物……

院藏，见《董其昌书画全集》第一卷）

八月

五日，临米芾诸帖。（《行书临米芾吴江垂虹亭诸帖》卷，上海博物馆藏，见《董其昌书画全集》第五卷）

九月

三十日，跋赵孟頫《谢幼舆丘壑图》卷，美国普林斯顿大学艺术博物馆藏，见《赵孟頫《谢幼舆丘壑图》卷，见《心印：艾略特家藏中国书画》）

本月

为冯伯祢重题旧作。

二〇一六十周年春拍古代绘画专场图录号一九一六

冬日

起补福建提学副使。（《容台文集》卷五《引年乞休疏》）

万历三十八年庚戌（一六一〇）五十六岁

春日

寓居德清吴礼部之来青楼，每有所会，辄为拈笔，成长卷。（《容台别集》卷四《画旨》）

九月

七日，于新安江舟次跋旧作。（《行书论书》卷，故宫博物院藏，见《董其昌书画全集》第一卷）

本年

以所书《法华经》及唐人《灵飞经》质押于海宁陈瓛。（钟绍京《楷书灵飞经》册，美国大都会艺术博物馆藏，见《艺苑掇英》第三十四期）

万历三十九年辛亥（一六一一）五十七岁

正月

七日，于宝鼎斋为吴正志作《荆溪招隐图》。（《荆溪招隐图》卷，美国大都会艺术博物馆藏，见《董其昌书画全集》第一卷）

八日，为吴正志作《云起楼图》并题引首。（《云起楼图》卷，故宫博物院藏，见《董其昌书画全集》第三卷）

二月

二十二日，秉烛试鼠须笔，书宋之问诗。（《行草书诗》卷，故宫博物院藏，见《董其昌书画全集》第三卷）

三月

三日，为朱国盛作山水册。（《山水》册，故宫博物院藏，见《董其昌书画全集》第一卷）

四月

二十六日，临吴琚五言诗并跋。（《杂书》册，台北故宫博物院书画全集》第四卷）

五月

十日，为朱简书《乐志论》。（《行书乐志论》册，故宫博物院藏，见《董其昌书画全集》第一卷）

六月

二十日，将为方孝孺祠书《松江府建求忠书院记》，先临碑数种以发笔，以玉枕兰亭法缩临徐浩《三藏和尚》。（《楷书缩临徐浩三藏和尚》册，故宫博物院藏，见《董其昌书画全集》第一卷）

九月

一日，书《蜀四贤咏》。（《杂书》册，台北故宫博物院藏，见《董其昌书画全集》第四卷）

九日，书《燕然山铭》。（《楷书燕然山铭》卷，首都博物馆藏，见《董其昌书画全集》第八卷）

十月

十五日，书评画语。（《行书评画语》卷，故宫博物院藏，见《董其昌书画全集》第一卷）

十二月

二十二日，书唐人诗句。（《仿怀素体唐人绝句》卷，无锡博物院藏，见《董其昌书画全集》第九卷）

故宫博物院藏，见《董其昌书画全集》第三卷）

万历四十年壬子（一六一二）五十八岁

六月

十九日，至项鼎铉处，观并跋唐摹《万岁通天帖》。（唐摹《万岁通天帖》卷，辽宁省博物馆藏，见《晋唐宋元书画国宝特集》）

八月

一日，昆山道中，孙文龙以所纂《承天府志》见示，作《楚天清晓图》相赠。（《山水图》轴，台北故宫博物院藏，见《董其昌书画全集》第四卷）

二十三日，舟行葑门城下，临米芾《天马赋》，同观者高仲举、张仲文、雷宸甫、董彦京。（《行书天马赋》卷，上海博物馆藏，见《董其昌书画全集》第五卷）

九月

八日，同范允临、朱君采、董遐周于西湖泛舟。（《四印堂诗稿》册，上海博物馆藏，见《丹青宝筏——董其昌书画艺术特展》Ⅲ）

十月

临苏轼尺牍。（《行书临东坡尺牍》册，上海博物馆藏，见《董其昌书画全集》第五卷）

十一月

二十七日，同陈继儒至虎丘访丁云鹏，为宋拓《黄庭经》作跋。（《壮陶阁书画录》卷二十一《黄庭经》）

万历四十一年癸丑（一六一三）五十九岁

二月

为汪履康作《岩居图》。（《岩居图》卷，无锡博物院藏，见《董其昌书画全集》第九卷）

三月

二十七日，改任山东副使，不赴。（《明神宗实录》卷五〇六「万历四十一年三月乙酉」条）

四月

十七日，于射阳湖舟中重观董源《潇湘图》。（董源《潇湘图》卷，故宫博物院藏，见《晋唐宋元书画国宝特集》）

二十八日，以羊毛画笔作书。（《论书》册，台北故宫博物院藏，见《董其昌书画全集》第四卷）

春日

作山水卷，题之寄彭嵩螺。（《山水》卷，故宫博物院藏，见《董其昌书画全集》第三卷）

本月

拟所见杨昇真迹作山水轴。（《山水》轴，美国纳尔逊－阿特金斯艺术博物馆藏，见《董其昌书画全集》第三卷）

十五日，书莫星卿《刻八林引》。（《行书刻八林引》卷，故宫博物院藏，见《董其昌书画全集》第一卷）

本月

作论画册。（《论画》册，台北故宫博物院藏，见《董其昌书画全集》第四卷）

九月

六日，晋陵道中随意拈笔得十景。（《舟行十景图》册，台北故宫博物院藏，见《舟行十景图》册，台北故宫博物院藏，见《董其昌书画全集》第六卷）

十月

九日，毗山道中，仿黄公望赠陈彦廉山水笔意。（《妙合神离——董其昌书画特展》）

本月

三十日，写昆山道中所见。（《昆山道中图》扇面，上海博物馆藏）

万历四十二年甲寅（一六一四）六十岁

正月

十九日，六十寿，陈继儒撰祝寿文。（《陈眉公先生全集》卷十五《寿思翁董公六十序》）

二月

二十二日，于雨窗旁写林和靖诗意。（《林和靖诗意图》轴，故宫博物院藏，见《董其昌书画全集》第三卷）

三月

跋宋刻本《楞严经》。（宋刻本《楞严经》册，上海图书馆藏，见《上海图书馆藏宋本图录》）

五月

跋赵令穰《湖庄清夏图》。（赵令穰《湖庄清夏图》卷，美国波士顿美术馆藏，见《宋画全集》第六卷第一册）

六月

十八日，仿米云仁《五洲烟雨图》。（《仿小米五洲山图》卷，上海博物馆藏，见《董其昌书画全集》第六卷）

八月

十五日，为《书种堂帖》作跋。（《书种堂帖》跋）

九月

以王蒙《青卞隐居图》与黄正宾易得惠崇《江南春》。（赵令穰《湖庄清夏图》卷，美国波士顿美术馆藏，见《宋画全集》第六卷第一册）

二十日，为莲池大师书《阿弥陀经》。（《墨缘汇观》卷二《董其昌楷书弥陀经册》，亦见《世春堂帖》）

十二月

二十三日，为米万钟题吴彬《十面灵璧图》。（吴彬《十面灵璧图》卷，十面灵璧居藏，见北京保利二〇二〇庆典拍吴彬《十面灵璧图卷》暨十面灵璧山居藏书画赏石专场图录号三九二二）

万历四十三年乙卯（一六一五）六十一岁

三月

一日，应朱国盛之请，为其父朱泗书墓志铭。（《楷书朱泗墓志铭》卷，故宫博物院藏，见《董其昌书画全集》第一卷）

四月

五日，为舜甫侄孙书杜甫诗。（《行书杜甫诗》册，广东省博物馆藏，见《董其昌书画全集》第七卷）

万历四十四年丙辰（一六一六）六十二岁

正月

仿黄公望笔意作山水卷。（《仿大痴山水》卷，故宫博物院藏，见《董其昌书画全集》第三卷）

二月

十五日，偶读《山谷题跋》有感，随意书数则。（《书黄庭坚跋语》卷，辽宁省博物馆藏，见《董其昌书画全集》第八卷）

三月

十六日，第宅被焚。（《民抄董宦事实》）

十七日，在泖庄，致书吴之甲，求其正名。（《民抄董宦事实》）

万历四十五年丁巳（一六一七）六十三岁

正月

三日，为君山作山水轴。（《山水》轴，美国弗利尔美术馆藏，见《董其昌书画全集》第十卷）

本月

为王时敏作山水册。（《仿古山水》册，上海博物馆藏，见《董其昌书画全集》第六卷）

二月

十九日，舟宿凤凰山麓，秉烛临《万竹山房帖》。（《行书临宋四家书》卷，上海博物馆藏，见《董其昌书画全集》第五卷）

三月

与蒋道枢同泛荆溪，作山水轴赠之。（《高逸图》轴，故宫博物院藏，见《董其昌书画全集》第三卷）

五月

三十日，仿董源笔意作山水轴寄张慎其。（《青弁图》轴，美国克利夫兰艺术博物馆藏，见《董其昌书画全集》第十卷）

九月

十五日，在杭州乐志园作山水轴赠杨玄荫。（《山水》轴，英国

维多利亚与艾伯特博物馆藏，见《董其昌书画全集》第十卷）

## 万历四十六年戊午（一六一八）　六十四岁

**正月**

二十二日，茅元仪过墨禅轩论书，跋旧作。（《临柳公权兰亭诗》卷，故宫博物院藏，见《董其昌书画全集》第一卷）

同日，在世春堂，以唐摹《兰亭序》割让茅元仪，为之作跋，同观者吴廷、王制、杨鼎熙、王应侯。（虞世南《行书摹兰亭序》帖，故宫博物院藏，见《晋唐宋元书画国宝特集》）

**二月**

十一日，为堂兄董嘉相七十寿作序。（《董氏族谱》卷十《复初兄七十寿序》）

二十日，临褚摹《兰亭》。（《临褚遂良兰亭叙》册，台北故宫博物院藏，见《妙合神离——董其昌书画特展》）

**四月**

作书画合璧册。（《书画图》册，上海博物馆藏，见《董其昌书画全集》第五卷）

**五月**

题赵佶《雪江归棹图》。（赵佶《雪江归棹图》卷，故宫博物院藏，见《丹青宝筏——董其昌书画特集》I）

**本年**

作画禅室小景图册。（《画禅室小景图》册，上海博物馆藏，见《董其昌书画全集》第六卷）

**九月**

七日，书《乐志论》及《阴符经》、《清净经》、《内景经》、《西升经》、《度人经》。（《小楷五经一论册》，上海博物馆藏，见《董其昌书画全集》第五卷）

十七日，书七律四首赠陈继儒。（《行书寄陈眉公诗》卷，上海博物馆藏，见《董其昌书画特集》I）

作《青卞隐居图》轴。（《青卞隐居图》轴，上海博物馆藏，见《丹青宝筏——董其昌书画特集》I）

**秋日**

作山水轴。（《夏木垂阴图》轴，故宫博物院藏，见《宋画全集》第一卷第三册）

**十月**

作山水轴，乙丑九月续成之，后赠王时敏。（《宝华山庄图》册，上海博物馆藏，见《董其昌书画全集》第五卷）

**十二月**

十五日，以徐浩笔意书杜诗。（《书画合璧》卷，辽宁省博物馆藏，见《董其昌书画全集》第八卷）

十六日，仿董源笔意作山水轴。（《仿董源山水图》轴，上海博物馆藏，见《董其昌书画全集》第六卷）

致书友人，言及焦竑八旬，欲至金陵祝寿，转问倪瓒、黄公望二画从何人索之。（《平善帖》，故宫博物院藏，见《古书画过眼要录·三》）

## 万历四十七年己未（一六一九）　六十五岁

**二月**

十五日，于昆山道中作书画册，并题倪瓒绝句。（《书画图》册，上海博物馆藏，见《董其昌书画全集》第六卷）

**七月**

十日，送朱国盛还朝，舟至泖口为别，写二图相赠。（《山水》册，湖北省博物馆藏，见《董其昌书画全集》第八卷）

## 万历四十八年庚申（一六二〇）　六十六岁

**七月**

七日，舟济黄龙浦，作山水轴。（《山水》轴，故宫博物院藏，见《董其昌书画全集》第三卷）

十五日，为复之甥书《乐毅论》。（《楷书乐毅论》卷，广东省博物馆藏，见《董其昌书画全集》第七卷）

三十日，仿家藏赵孟頫《仿巨然九夏松风图》，作《秋兴八景图》第一开。（《秋兴八景图》册，上海博物馆藏，见《董其昌书画全集》第六卷）

**八月**

八日，应莫后昌之请，为《崇兰馆集》作序。（《容台文集》卷三《崇兰馆题词》）

十五日，于金阊门程季白舟中题王蒙《青卞隐居图》。（王蒙书《邠风图诗》卷，日本东京国立博物...

## 天启元年辛酉（一六二一）　六十七岁

**二月**

作行书册。（《行草仙城山序》册，广州艺术博物院藏，见《董其昌书画全集》第三卷）

**三月**

游杭州，归途闲暇作山水册，杨继鹏同观。（《仿古山水》册，故宫博物院藏，见《董其昌书画全集》第三卷）

题吴彬《画楞严二十五圆通》。（吴彬《楞严二十五圆通》台北故宫博物院藏，见《状奇怪非人间——吴彬的绘画世界》）

**六月**

八日，仿王蒙《云山小隐图》，得自王世贞之孙王瑞庭家。（《云山小隐图》卷，关冕钧旧藏，见《三秋阁书画录》《古书画过眼要录—元明清绘画》。重庆中国三峡博物馆藏有双胞本，见《董其昌书画全集》第九卷）

**九月**

九日，同雷宸甫游西山，书苏轼词。（《行书东坡词》轴，上海博物馆藏，见《董其昌书画全集》第五卷）

十一日，书自作诗。（《行书自书诗》册，天津博物馆藏，见《董其昌书画全集》第七卷）

**本月**

书《邠风图诗》。（《行草书邠风图诗》卷，日本东京国立博物...

馆藏，见《董其昌书画全集》第十卷）

写惠山道中所见，命为杜陵诗意。（《仿古山水》册，美国纳尔逊—阿特金斯艺术博物馆藏，见《董其昌书画全集》第十卷）

十月

十五日，书朱熹《友石台记》。（《行书友石台记》册，故宫博物院藏，见《董其昌书画全集》第一卷）

本月

仿倪瓒《松亭秋色图》。（《仿倪瓒松亭秋色图》轴，美国波士顿博物馆藏，见《董其昌书画全集》第十卷）

十二月

十日，任太常寺少卿。（《明熹宗实录》卷十七『天启元年十二月丁丑』条）

天启二年壬戌（一六二二）　六十八岁

正月

十六日，题去年所作山水轴。（《王维诗意图》轴，台湾石头书屋藏，见《悦目：中国晚期书画》图版篇）

二月

九日，至常州访唐献可，时米万钟从北京返金华，亦次常州，同集于唐献可斋中。（《行书诗》轴，故宫博物院藏，见《董其昌书画全集》第一卷）

十日，观唐献可三世所藏法书名画，作诗以纪事。（《行书诗》轴，故宫博物院藏，见《董其昌书画全集》第一卷）

十九日，至霍社湖分司署中，朱国盛以旧作见示，为之重题。（《山水》册，故宫博物院藏，见《董其昌书画全集》第三卷）

四月

九日，以太常寺少卿管国子监司业事。（《明熹宗实录》卷二十一『天启二年四月甲戌』条）

五月

二十一日，获荫长子董祖和。（《明熹宗实录》卷二十二『天启二年五月丙辰』条

二十六日，遭刑科给事中傅櫆弹劾。（《明熹宗实录》卷二十二『天启二年五月辛酉』条）

六月

七日，引疾乞休。（《明熹宗实录》卷二十四『天启二年六月辛未』条）

二十六日，得诰命二道，授阶中宪大夫，太常寺少卿兼翰林院侍读学士，其妻龚氏封为恭人。其父董汉儒赠为中宪大夫，太常寺少卿兼翰林院侍读学士，其母沈氏赠为恭人。（《董氏族谱》卷四）

七月

七日，得旨参修《明光宗实录》。（《明熹宗实录》卷二十四『天启二年七月辛丑』条）

十八日，回奏参修《明光宗实录》。（《明熹宗实录》卷二十四『天启二年七月壬子』条）

八月

五日，前往南京采辑万历邸报。（《神庙留中奏疏汇要·报命疏》）

在南京录出《万历事实纂要》三百卷。（《神庙留中奏疏汇要·报命疏》）

秋日

舟次平原，推篷旷望，作山水册赠奚氏。（《天降时雨图》卷，故宫博物院藏，见《董其昌书画全集》第三卷）

九月

赴南京搜辑遗书，过汤阴，作《重修精忠祠记》。（《行书汤阴县重修精忠祠记》卷，湖北省博物馆藏，见《董其昌书画全集》第八卷）

十月

次韵叶向高赠行诗。（《行楷赠行诗》卷，故宫博物院藏，见《董其昌书画全集》第一卷）

冬日

回忆在北京观郭金吾家藏燕文贵画卷，仿其意为之。（《仿燕文贵笔意图》轴，台北故宫博物院藏，见《董其昌书画全集》第四

本年

于朱延禧处见董源《夏景山口待渡图》。（董源《夏山图》卷，上海博物馆藏，见《晋唐宋元书画国宝特集》）

四子董祖京出生。（《十五札》册之《青溪帖》）

天启三年癸亥（一六二三）　六十九岁

二月

于丹阳舟中作山水轴。（《延陵村图》轴，故宫博物院藏，见《董其昌书画全集》第三卷）

三月

二十一日，殿试五卷策论为好事者所得，以山水轴易之，嘱长孙董庭收藏。（《墨卷传衣图》，故宫博物院藏，见《董其昌书画全集》第三卷）

二十二日，闲窗漫笔，有人持宋拓官帖见示，临仿数则。（《行书闲窗漫笔》册，故宫博物院藏，见《董其昌书画全集》第三卷）

四月

八日，于虎丘舟次仿倪瓒、黄公望笔意作山水轴。（《仿倪黄合作图》轴，台北故宫博物院藏，见《董其昌书画全集》第四卷）

十一日，得唐献可所赠王蒙《谷口春耕图》。（王蒙《谷口春耕图》轴，台北故宫博物院藏，见《董其昌书画图录》四）

十九日，舟次震泽村，仿赵孟頫《溪山仙馆图》，同观者杨继鹏。（《溪山仙馆图》轴，日本东京国立博物馆藏，见《董其昌书画全集》第十卷）

本月

仿王蒙笔意作山水册。（《仿古山水》册，美国纳尔逊—阿特金斯艺术博物馆藏，见《董其昌书画全集》第十卷）

七月

二十三日，升礼部右侍郎兼侍读学士，协理詹事府事。（《明熹

宗实录》卷三十六『天启三年七月辛亥』条）

九月

跋李唐《江山小景图》。（李唐《江山小景图》卷，台北故宫博物院藏，见《故宫书画图录》十六）

十月

见《妙合神离——董其昌书画特展》

闰十月

二十二日，为圣荄跋旧作。（《山水》册，故宫博物院藏，见《董其昌书画全集》第三卷）

天启四年甲子（一六二四）七十岁

正月

一日，作山水册。（《山水》册，上海博物馆藏，见《董其昌书画全集》第六卷）

三月

十七日，于世春堂仿杨凝式《韭花帖》。（《临韭花帖》卷，无锡博物院藏，见《董其昌书画全集》第九卷）

四月

六日，举荐李维祯修《神宗实录》。（《明熹宗实录》卷四十一『天启四年四月己丑』条）

本月

删繁《万历事实纂要》，另编成《神庙留中奏疏汇要》四十卷。

（《董氏族谱》卷十《请荫谥疏》）

在苑西行馆，观颜真卿《多宝塔碑》，以其笔意书《阴符经》，又临徐浩《府君碑》。（《楷书阴符经府君碑》卷，上海博物馆藏，见《董其昌书画全集》第五卷）

五月

上书乞休。（《容台文集》卷五《报命疏》）

二十四日，为解学龙父母书告身。（《行书解学龙父母告身》卷，南京市博物总馆藏，见《董其昌书画全集》第九卷）

六月

于吴廷处，与王时敏同观董源《夏景山口待渡图》并题引首。（董源《夏景山口待渡图》卷，辽宁省博物馆藏，见《丹青宝筏——董其昌书画特展》I）

七月

二十九日，仿李成小景。（《仿古山水》册，美国纳尔逊—阿特金斯艺术博物馆藏，见《董其昌书画全集》第十卷）

本月

为赵南星作山水轴。（《写王右丞诗意图》轴，广东省博物馆藏，见《董其昌书画全集》第七卷）

九月

三十日，跋董源《龙宿郊民图》。（董源《龙宿郊民图》轴，台北故宫博物院藏，见《妙合神离——董其昌书画特展》）

本月

写上陵所见，为缯北赠行。（《山水》轴，瑞士苏黎世里特堡博物馆藏，见《董其昌书画全集》第十卷）

十月

一日，于颁历后回邸第，望西山，以墨戏拟之。（《西山墨戏图》轴，故宫博物院藏，见《董其昌书画全集》第一卷）

十一月

于苑西邸舍书李颀诗卷。（《行书李颀诗》卷，中国国家博物馆藏，见《董其昌书画全集》第三卷）

天启五年乙丑（一六二五）七十一岁

正月

二十六日，升任南京礼部尚书。（《明熹宗实录》卷五十五『天启五年正月乙亥』条）

三十日，请辞南京礼部尚书。（《明熹宗实录》卷五十五『天启五年正月己卯』条）

三月

一日，于天津舟次书梁武帝《书评》。（《行书梁武帝书评》卷，故宫博物院藏，见《董其昌书画全集》第一卷）

四月

廿二日，在朱国盛官舫观董源画，仿其笔意作山水轴。（《仿董源山水图》轴，瑞士苏黎世里特堡博物馆藏，见《董其昌书画全集》第十卷）

五月

题《小中见大》。（《仿宋元人缩本及跋》册，台北故宫博物院）

六月

八日，遭御史梁炳疏弹劾。（《明熹宗实录》卷六十『天启五年六月甲申』条）

二十四日，书夏树芳所辑《栖真志》。（《书栖真志》卷，台北故宫博物院藏，见《妙合神离——董其昌书画特展》）

七月

二十四日，遭刑科给事中杜齐芳弹劾。（《明熹宗实录》卷六十一『天启五年七月庚午』条）

八月

十五日，引疾乞休。（《明熹宗实录》卷六十二『天启五年八月辛卯』条）

九月

三十日，舟次青阳江，观高克恭山水，为项圣谟拟之。（《仿高克恭山水图》轴，重庆中国三峡博物馆藏，见《董其昌书画全集》第九卷）

本月

自宝华山庄还，舟中作山水册赠王时敏。（《宝华山庄图》册，上海博物馆藏，见《董其昌书画全集》第六卷）

十二月

二十九日，致仕回籍。（《明熹宗实录》卷六十六『天启五年

本年

为朱国盛书《淮安府滻路马湖记》。（《行书滻路马湖记》卷，故宫博物院藏，见《董其昌书画全集》第二卷）

应吴用先之请，为吴应道书墓志铭。（《来仪吴公墓志铭》卷，敬斋藏，见中国嘉德二〇二〇秋拍大观——中国书画珍品之夜·古代图录号二九四）

## 天启六年丙寅（一六二六）七十二岁

正月

二十九日，临褚遂良《枯树赋》。（《临枯树赋》卷，故宫博物馆藏，见《董其昌书画全集》第八卷）

本月

龙江关阻风，吴光龙追随五日，为其书《吴敦之使君传》。（《行书吴敦之使君传》卷，日本东京国立博物馆藏，见《董其昌书画全集》第十卷）

四月

十三日，宿陈继儒顽仙庐。次日舟行龙华道中作山水轴。（《佘山游境图》轴，故宫博物院藏，见《董其昌书画全集》第三卷）

五月

十五日，于萧闲馆作山水轴。（《栖霞寺诗意图》轴，上海博物馆藏，见《董其昌书画全集》第六卷）

本月

仿《圣教序》书杜甫古诗三首。（《行书杜甫诗》卷，香港中文大学文物馆藏，见《董其昌书画全集》第九卷）

六月

一日，致书友人，言及北京五月六日雷火之异，门生吴易以纳监入都，求荐扬。（《还山帖》，故宫博物院藏，见《古书画过眼要录·三》）

八月

十五日，作山水轴。（《赠稼轩山水》轴，故宫博物院藏，见《董其昌书画全集》第三卷）

九月

一日，在玉峰道舟中作山水轴，以偶得朱熹《过飞泉岭》作题画诗。（《石磴飞流图》轴，台北故宫博物院藏，见《董其昌书画全集》第四卷）

秋日

从无锡吴千之得王蒙《丹台春晓图》。（王蒙《丹台春晓图》轴，台北故宫博物院藏，见《故宫书画图录》四）

十月

五日，于绿雪斋书《乐志论》。（《行书乐志论》卷，沈阳博物院藏，见《董其昌书画全集》第九卷）

十二月

十三日，作山水卷赠珂雪。（《赠珂雪山水图》卷，上海博物馆藏，见《董其昌书画全集》第六卷）

## 天启七年丁卯（一六二七）七十三岁

三月

十五日，舟次写虞山拂水岩所见。（《山水》扇面，故宫博物院藏，见《董其昌书画全集》第三卷）

同日，为钱胤君作山水扇。（《为钱胤作山水》扇面，上海博物馆藏，见《董其昌书画全集》第六卷）

本月

过虞山瞿式耜耕石斋，观旧作及其所藏书画，为之重跋。（《论画》册，台北故宫博物院藏，见《董其昌书画全集》第四卷）

仿米芾《潇湘白云图》。（《书画合璧》卷，辽宁省博物馆藏，见《董其昌书画全集》第八卷）

六月

作山水扇。（《夜山图》扇面，上海博物馆藏，见《董其昌书画全集》第六卷）

八月

三十日，于金沙小清凉馆为中甫作杂卷。（《各体书金沙帖》卷，首都博物馆藏，见《董其昌书画全集》第八卷）

秋日，以王蒙《丹台春晓图》转让王时敏。（王蒙《丹台春晓图》轴，台北故宫博物院藏，见《故宫书画图录》四）

十一月

十九日，题《小中见大》之王蒙《仿董源秋山行旅图》。（《仿宋元人缩本及跋》册，台北故宫博物院藏，见《董其昌书画全集》第五卷）

本年

舟行锡山道中，作杂书册。（《杂书》册，台北故宫博物院藏，见《妙合神离——董其昌书画特展》）

舟泊京口，归途作山水图，命为《丁卯小景》。（《丁卯小景图》册，上海博物馆藏，见《董其昌书画全集》第五卷）

## 崇祯元年戊辰（一六二八）七十四岁

五月

一日，楷书《松江府城隍神制告》。（《松江府城隍神制告》图轴，故宫博物院藏，见《董其昌书画全集》第九卷）

七月

十日，于湖庄仿张僧繇没骨山水。（《仿张僧繇白云红树图》卷，台北故宫博物院藏，见《董其昌书画全集》第四卷）

八月

十五日，仿无锡吴黄门家藏沈周《岚容川色》。（《岚容川色图》轴，故宫博物院藏，见《董其昌书画全集》第三卷）

二十九日，书《答客难》并书自作诗。（《书东方朔答客难并自书诗》卷，辽宁省博物馆藏，见《董其昌书画全集》第八卷）

本月

为寿卿作山水轴并书倪瓒诗。（《吴淞江水图》轴，上海博物馆藏，见《董其昌书画全集》第六卷）

九月

十日，为吴桢书《墨禅轩说》。（《行书墨禅轩说》卷，广州艺术博物院藏，见《董其昌书画全集》第八卷）

十月

一日，以《黄庭经》《乐毅论》笔意书《读书赋》《思田赋》。（《墨迹》册，台北故宫博物院藏，见《妙合神离——董其昌书画特展》）

崇祯二年己巳（一六二九）七十五岁

二月

三日，在西湖，于陈阶尺听跃楼重观萧照《瑞应图》并跋，同观者陈梁、杨继鹏等。萧照《瑞应图》卷，私人藏，见《敏行与迪哲：宋元书画私藏集萃》

本月

在西湖，为陈梁书《颜氏家训》。（《行书颜氏家训》卷，私人藏，见《龙美术馆藏古代书画》壹）

三月

自西湖归，写湖山一曲。（《书画合璧图》册，日本东京国立博物馆藏，见《董其昌书画全集》第十卷）

四月

仿巨然笔意作山水卷。（《溪山读书图》卷，沈阳故宫博物院藏，见《董其昌书画全集》第九卷）

八月

十五日，以赵令穰《湖庄清夏图》易赵孟頫《六体千字文》。（赵令穰《湖庄清夏图》卷，美国波士顿美术馆藏，见《宋画全集》第六卷第一册）

同日，于玉嘉舟中观惠崇《江南春》并题。（宋人《溪山春晓图》卷，故宫博物院藏，见《丹青宝筏——董其昌书画特集》I）

本年

书《心经》。（《行楷书心经》册，故宫博物院藏，见《董其昌书画全集》）

书画全集》第一卷）

于金阊舟中，观于玉嘉所携赵孟頫《鹊华秋色图》。（赵孟頫《鹊华秋色图》卷，台北故宫博物院藏，见《故宫书画图录》十七）

崇祯三年庚午（一六三〇）七十六岁

四月

六日，于龙华道中临《天马赋》。（《临天马赋》册，台北故宫博物院藏，见《妙合神离——董其昌书画特展》）

五月

十三日，应于玉嘉之请，为赵孟頫《鹊华秋色图》再录张雨题诗。（赵孟頫《鹊华秋色图》卷，台北故宫博物院藏，见《故宫书画图录》十七）

六月

二十五日，观宋拓《宝晋斋法帖》十本。（《宝晋斋法帖》五卷，私人藏，见中国嘉德二〇一九春拍古籍善本金石碑帖专场图录号二五一九）

本月

于虞大复园中观褚遂良所临《长风帖》，为之作跋。（褚遂良《摹王羲之长风帖》卷，台北故宫博物院藏，见《妙合神离——董其昌书画特展》）

九月

九日，作山水图册。（《山水图》册，美国大都会艺术博物馆藏，见《董其昌书画全集》第十卷）

本年

于韩逢禧虎丘山楼跋展子虔《游春图》。（展子虔《游春图》卷，故宫博物院藏，见《晋唐宋元书画国宝特集》）

崇祯四年辛未（一六三一）七十七岁

四月

作杂书。（《杂书》册，故宫博物院藏，见《董其昌书画全集》第七卷）

长至前一日，作论书轴付第六孙董广。（《行书论书》轴，天津博物馆藏，见《董其昌书画全集》第四卷）

秋日

为常熟钱君平摹宋画四家书。（《行书临宋四家书》卷，上海博物馆藏，见《董其昌书画全集》第七卷）

十月

将应掌詹事府之召，捡诸古帖，止留《争座位帖》与《十三行》《洛神赋》于行箧，并临《争座位帖》。（《行书临争座位帖》册，故宫博物院藏，见《董其昌书画全集》第一卷）

冬日

书《孝经》付长孙董庭以刻帖。（《楷书孝经》册，台北故宫博物院藏，见《兰千山馆书画·书迹》）

崇祯五年壬申（一六三二）七十八岁

正月

十六日，临《淳化阁帖》第一卷。（《临淳化阁帖》（第一卷），故宫博物院藏，见《董其昌书画全集》第一卷）

十九日，舟次宝应，万邦孚以董源《夏山图》见示，以高丽笺仿之。（《董华亭书画录·仿董北苑笔意》）

二月

为郑之彦书墓志铭。（《行书郑公墓志铭》册，故宫博物院藏，见《董其昌书画全集》第二卷）

三月

十六日，至北京。（《崇祯长编》卷五十七『崇祯五年三月癸丑』条）

本月

任礼部尚书，掌詹事府印，侍经筵讲官。（《董氏族谱》卷十《请荫谥疏》）

贺杜芳华生子，作七绝诗轴。（《行书七绝诗》轴，天津博物馆藏，见《董其昌书画全集》第七卷）

七月

十日，应陈中素之请，楷书《陈于廷诰及妻诰命》。（《楷书陈于廷诰命》册，故宫博物院藏，见《董其昌书画全集》第二卷）

十九日，遭冯元飙参劾，乞罢礼部尚书，未果。（《崇祯长编》卷六十一『崇祯五年七月乙卯』条）

二十四日，再次乞休。（《崇祯长编》卷六十一『崇祯五年七月庚申』条）

八月

二十九日，奉诏祀历代帝王庙，归邸。圣裴以高丽镜光纸求书新诗，适有持宋拓米芾帖见示者，临数十行，并于前后书自作诗。（《行书题武夷山图诗并临米帖》卷，无锡博物院藏，见《董其昌书画全集》第九卷）

本年

与王东里、贺中泠、刘退斋结社，每以胜日访郊外诸名蓝净刹。（《山水》册，上海博物馆藏，见《董其昌书画全集》第六卷）

购得董源《夏山图》。（董源《夏山图》卷，上海博物馆藏，见《晋唐宋元书画国宝特集》）

购得董源《秋江行旅图》、巨然小幅山水。（董源《夏山图》卷，上海博物馆藏，见《晋唐宋元书画国宝特集》）

上第三道《乞休疏》。（《容台文集》卷五《第三乞休疏》）

十二月

六日，于苑西邸舍书《孝经》。（《楷书孝经》册，北京市文物公司藏，见《怀古抱今——北京市文物公司收藏书画展》）

十日，临苏轼诸帖。（《行书临苏杂帖》卷，故宫博物院藏，见《董其昌书画全集》第二卷）

闰八月

十五日，为信士秦镜书《陀罗尼真言》。（《楷书准提菩萨真言》册，首都博物馆藏，见《董其昌书画全集》第八卷）

十五日，为昆娄重题旧作，以别于松江流传之赝鼎。（《行书自题临古》卷，首都博物馆藏，见《董其昌书画全集》第八卷）

九月

一日，临苏轼帖。（《行书临苏杂帖》卷，故宫博物院藏，见《董其昌书画全集》第二卷）

十月

四日，临诸家帖。（《行书临各家诗》卷，上海博物馆藏，见《董其昌书画全集》第五卷）

崇祯六年癸酉（一六三三） 七十九岁

六月

二十六日，重题李唐《江山小景图》赠周延儒，时程正揆在侧。（李唐《江山小景图》卷，台北故宫博物院藏，见《故宫书画图录》十六）

十月

舟次武塘，书《桃李园序》。（《行书桃李园序》册，故宫博物院藏，见《董其昌书画全集》第二卷）

十一月

一日，自书杂记。（《自书记》卷，辽宁省博物馆藏，见《董其昌书画全集》第八卷）

十五日，应袁枢之请，为袁可立赋诗作画。（《疏林远岫图》轴，天津博物馆藏，见《董其昌书画全集》第七卷）

崇祯七年甲戌（一六三四） 八十岁

正月

十九日，上疏乞归，特准致仕，赐驰驿回籍。（《容台文集》卷五《予告疏》）

本月

从北京归家，得《实际禅师碑》拓片，节临一过。（《行书临实际禅师碑帖》轴，天津博物馆藏，见《董其昌书画全集》第七卷）

二月

二十五日，赠太子太保。（《国榷》卷九十三『崇祯七年二月壬午』条）

三月

加太子太保。（《董氏族谱》卷十《请荫谥疏》）

六月

舟次武塘，书《桃李园序》。（《行书桃李园序》册，故宫博物院藏，见《董其昌书画全集》第二卷）

七月

七日，重题旧作赠君实亲家。（《仿大痴山水》轴，关冕钧旧藏，见《三秋阁书画记》《古书画过眼要录·元明清绘画》）

本月

作自作诗册。（《行书》册，广州艺术博物院藏，见《董其昌书画全集》第八卷）

本年

书《蔡明远帖》。（《行书颜真卿蔡明远帖》册，故宫博物院藏，见《董其昌书画全集》第二卷）

跋国诠《善见律》。（国诠《善见律》卷，故宫博物院藏，见《故宫博物院藏品大系·书法编一·晋唐五代》）

冬至日，同陈继儒、董祖和于戏鸿堂观黄庭坚《王史二氏墓志铭稿》。（黄庭坚《王史二氏墓志铭稿》卷，日本东京国立博物馆，见《董其昌とその时代——明末清初の连绵趣味》）

崇祯八年乙亥（一六三五） 八十一岁

三月

仿黄公望《春郊烟树图》。（《春郊烟树图》轴，吉林省博物院藏，见《董其昌书画全集》第八卷）

五月

以侧理纸仿家藏关仝《关山积雪图》。（《关山积雪图》卷，故宫博物院藏，见《董其昌书画全集》第三卷）

六月

跋曹善手抄《山海经》。（《石渠宝笈》卷十贮养心殿一《元曹善书山海经四册》）

为袁可立撰并书行状。（《吴越所见书画录》卷五《董文敏行书兵部左侍郎节寰袁公行状四册》）

八月

十五日，跋董源《夏山图》。（董源《夏山图》卷，上海博物馆藏，见《晋唐宋元书画国宝特集》）

同日，观旧作。（《临褚遂良兰亭叙》册，台北故宫博物院藏，见《妙合神离——董其昌书画特展》）

二十四日，访李原中，观王献之帖。（《行书临阁帖》册，上海博物馆藏，见《董其昌书画全集》第五卷）

九月

二十日，书《圆悟佛果禅师法语》册，上海博物馆藏，见《董其昌书画全集》第五卷）

十月

十八日，书《骚经》并节录陆柬之《兰亭诗》卷，故宫博物院藏，见《董其昌书画全集》第二卷）

十一月

为项元汴书墓志铭。（《行书项墨林墓志铭》卷，日本东京国立博物馆藏，见《董其昌书画全集》第十卷）

十二月

一日，临《淳化阁帖》。（《行书临阁帖》册，上海博物馆藏，见《董其昌书画全集》第五卷）

本年

为第四子董祖京书《孝经》。（《楷书孝经》册，台北故宫博物院藏，见《兰千山馆书画·书迹》）

崇祯九年丙子（一六三六）　八十二岁

正月

五日，题杨文骢山水轴。（杨文骢《别一山川图》轴，上海博物馆藏，见《杨文骢书画集》）

本月

题韩希孟《顾绣花卉虫鱼》。（韩希孟《顾绣花卉虫鱼》册，上海博物馆藏，见《丹青宝筏——董其昌书画特集》IV）

二月

九日，自山中看花归，仿王羲之《治头眩帖》。（《临王羲之行书》卷，美国弗利尔美术馆藏，见《董其昌书画全集》第十卷）

二十七日，重跋董源《夏山图》。（董源《夏山图》卷，上海博物馆藏，见《晋唐宋元书画国宝特集》）

本年

书《东佘山居诗》三十首赠陈继儒。（《吴越所见书画录》卷五《明董文敏小楷书赠陈徵君眉公诗三十首册》）

三月

三日，为陈继儒《白石樵真稿》撰序。（《白石樵真稿》卷首）

十五日，重书敕诰。（《楷书自书敕诰》册，上海博物馆藏，见《董其昌书画全集》第五卷）

同日，漫书随笔。（《行书随笔》册，若韵轩藏，见中国嘉德二〇二〇秋拍中国古代书画专场图录号一二九八）

本月

观董源《秋江待渡图》。（《四印堂诗稿》册，上海博物馆藏，见《丹青宝筏——董其昌书画艺术特集》III）

四月

一日，作山水扇赠伏生。（《为伏生画山水》扇面，上海博物馆藏，见《董其昌书画全集》第六卷）

十五日，行楷论书并书杜诗。（《行楷论书并书杜诗》卷，故宫博物院藏，见《董其昌书画全集》第二卷）

本月

过郑约香草庵，跋其山水卷。（郑约《仿古山水》卷，见北京匡时二〇〇八秋拍古代书画专场图录号六八七）

五月

为陈贞慧题旧作。（《董华亭书画录·潇湘奇境画卷》）

六月

三日，跋米友仁《云山墨戏图》。（米友仁《云山墨戏图》卷，故宫博物院藏，见《宋画全集》第一卷第二册）

夏日

书七律诗卷。（《自书诗帖》卷，辽宁省博物馆藏，见《董其昌书画全集》第四卷）

八月

十五日，跋《五星二十八宿神形图》。（梁令瓒《五星二十八宿图》卷，日本大阪市立美术馆藏，见《中国绘画总合图录》第三册）

九月

临蔡、苏、黄、米四家帖。（《临宋四家书》卷，台北故宫博物院藏，见《董其昌书画全集》第四卷）

七日，作细琐宋法山水图。（《细琐宋法山水图》卷，上海博物馆藏，见《董其昌书画全集》第六卷）

同日，仿范宽山水。（《仿范宽山水》）

十九日，仿华原山水。（《仿华原山水》轴，见《大观录》卷六）

二十八日，戌时卒，陈继儒送之入棺。（《陈眉公先生全集》卷五十七《与王逊之》，亦见《董氏族谱》卷十《请荫谥疏》）

本月

原涣以旧作见示，重观并跋。（《行书刻八林引》卷，故宫博物院藏，见《董其昌书画全集》第一卷）

题杨文骢山水卷。（杨文骢《寿陈白庵山水图》卷，上海博物馆藏，见《杨文骢书画集》）

**本年**

题郑约《仿古山水》册。（郑约《仿古山水》册，见北京匡时二〇〇九秋拍古代绘画专场图录号九四六）

仿王羲之《治头眩帖》。（《四印堂诗稿》册，上海博物馆藏，见《丹青宝筏——董其昌书画艺术特集》Ⅲ）

为秦懋义书墓志铭。（《行书秦喻庵墓志铭》卷，湖北省博物馆藏，见《董其昌书画编年图目》）